New Age Music新世紀音樂,興起於1970年代至1980年代中期蔚為風潮。新世紀音樂的訴求在於音樂創作對於人類靈性的啟發與精神層面的淨化,強調人類與大自然宇宙間的和諧關係。它不僅僅是一種音樂、也是心靈的探索、潛能意識的開發,它以純演奏曲或是加入人聲的樂曲,配器以傳統樂器或是電子合成樂器等方式,呈現一種人類對生命、自然、靈性的知覺,試圖透過音樂建構一個和諧美麗的新世界。

新世紀音樂創作剛開始以冥想、心理層面為出發點,經過時間的演變與文化交流的頻繁,新世紀音樂也展現出古典、民族、搖滾、爵士、雷鬼、街頭音樂等元素的大融合風貌,並且重視環保、闡揚人文思想、關懷世界的理念,猶如一股清流,奠定它自成一派的廣大視野,它和古典樂、流行樂、爵士音樂等鼎足而立,也成為美國葛萊美音樂獎項之一,影響許多後起之秀的音樂家來自各個領域,憑藉著各自不同的音樂訓練,將原有領域改革創新。

原本接受嚴格古典音樂訓練的人,可以運用高超的演奏技巧、與細緻的組織能力,來創作出不同 於傳統曲式的New Age Music作品;而學習過電子樂的音樂人也運用電子樂的特色加以創新融入 傳統音色當中,學習爵士音樂的人可以將原先爵士複雜的和聲給予簡化更加平易近人成為所謂的 輕柔室內樂爵士「Chamber Jazz」子風格。

本書則是新世紀音樂中的一種子風格,稱為「Neo-Classical」新古典樂派,是指任何受到古典音樂影響的音樂類型,將經典的古典作曲家作品加以重新編曲的(像是巴哈、帕河貝爾與德布西的作品都是最受歡迎的改編對象),或是各古典時期如巴洛克時期、古典時期、浪漫樂派、印象樂派等音樂要素加以重組改編,都可以稱為新古典樂派。本書包含了這二點要素編者收集並改編各個時期的知名作曲家,也都是最受歡迎的經典曲目,旋律優美,和聲保持原有的精神但以現代簡化的方式呈現。

本書調號設定在三升與三降內,難易適中,每首歌並加以註解其歷史源由與社會背景,更有編者的編曲技巧說明,除了適合成為演奏曲目以外,讀者更能從編曲中學習許多鋼琴的伴奏技法,還有重配和聲的技巧,另有CD音樂的完整示範,演奏者可以充分了解演奏的情緒表情,是非常適合聆聽與學習的教材。最後祝大家彈奏愉快並從其中享受那份New Age寧靜自在的美感!

CONTENTS

D1
$\boldsymbol{\nu}_{1}$

01	01	G弦之歌	04
02)	02	郭德堡變奏曲舒情調	08
03)	03	郭德堡變奏曲第1號	14
<u>04</u>)	04	郭德堡變奏曲第3號	20
05)	05	Am小調圓舞曲	26
<u>06</u>)	06	降E大調夜曲	31
07)	07	公主徹夜未眠	38
08)	08	我親愛的爸爸	42
09)	09	愛之夢	46
10	10	夢	53
11)	11	吉諾佩第1號	60
12	12	吉諾佩第2號	64
13	13	韃靼舞曲	68
14)	14	天鵝湖	73
15)	15	阿德麗塔	78

CD2

16	紀念冊	82
17	柯貝利亞之圓舞曲	85
18	即興曲	88
19	慢板	92
20	西西里舞曲	96
21	天鵝	100
22	鄉村騎士間奏曲	105
23	卡門間奏曲	109
24	西西里舞曲	113
25	卡門二重唱	119
26	女人皆如此	123
27	孔雀之舞	127
28	死公主之孔雀舞	135
29	第一號匈牙利舞曲	141
30	帕格尼尼主題狂想曲	151
	17 18 19 20 21 22 23 24 25 26 27 28	16 紀念冊 17 柯貝利亞之圓舞曲 18 即興曲 19 慢板 20 西西里舞曲 21 天鵝 22 鄉村騎士間奏曲 23 卡門間奏曲 24 西西里舞曲 25 卡門二重唱 26 女人皆如此 27 孔雀之舞 28 死公主之孔雀舞 29 第一號匈牙利舞曲 30 帕格尼尼主題狂想曲

()] G弦之歌

頁屬於巴哈「D大調第三號管弦樂組曲」

【全名】

Johann Sebastian Bach

【出生】

1685年3月21日於艾森納赫

【逝世】

1750年7月28日於萊比錫

【所屬時期/樂派】

巴洛克

【擅長類型】

管風琴曲、其他鍵盤樂、宗 教音樂、協奏曲、其他樂器 獨奏曲

【代表作】

平均律鋼琴曲集 布蘭登堡協奏曲 戈德堡變奏曲 馬太受難曲 大量康塔塔

【學生/受影響人物】

W.F.巴哈,C.P.E.巴哈, J.C.F.巴哈

■ 關於這首歌

本首「G弦之歌」原屬於巴哈所創作四套管弦樂組曲當中的第三組「D大 調第三號管弦樂組曲」,本套組曲當中共有五首樂曲,分別是「序曲」 (Ouverture),「歌曲」(Air),「嘉禾舞曲」(Gavotte),「布雷舞 曲」(Bourree),「吉格舞曲」(Gigue),其中第二首的「歌曲」(Air) 本來只以弦樂器演奏,百餘年後,十九世紀德國著名小提琴家一威廉密 (August Wilhelmi, 1845-1908) 改編了這首作品的第二樂章,將第一小提琴 聲部的曲調由D大調改為C大調,樂器上以小提琴獨奏為主,並以大鍵琴伴奏, 又將旋律全部移至小提琴G弦上演奏,由此命名為「G弦之歌」。此曲一經上 演便廣受大眾歡迎,成為流傳廣泛的不朽經典。追根溯源之後,人們才知道這 原是巴哈的傑作。

● 編曲解析

- 這首歌曲的旋律優美,但音域範圍卻不大,在此編者保留巴哈原有的和弦 配置,這也之所以讓巴哈樂曲可以不朽的原因,足見巴哈音樂造詣之高, 為何人們要稱他為音樂之父,在曲子裡的和弦變化多端中與簡約旋律之間 的對應,都是音樂家值得學習的範例。
- 右手部分整首歌曲具有一份寧靜感,演奏者應將這氛圍彈奏出來,在第 25-49小節樂曲後半段,情緒力度可以演奏更加濃烈一些。

技巧運用

整首歌曲和弦配置運用大量的Line Cliché與Line Pregression方式, Line Cliché是以相同的和弦質性但利用6音與7音變化來製造不同和弦的錯覺,如在 第30-31小節。

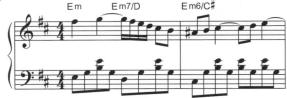

Line Pregression是以保留不同和弦進行中和弦組成的共通音,但在低音作級 進的進行,如第27-28小節。

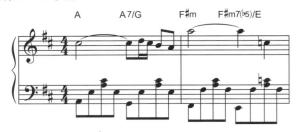

G弦之歌

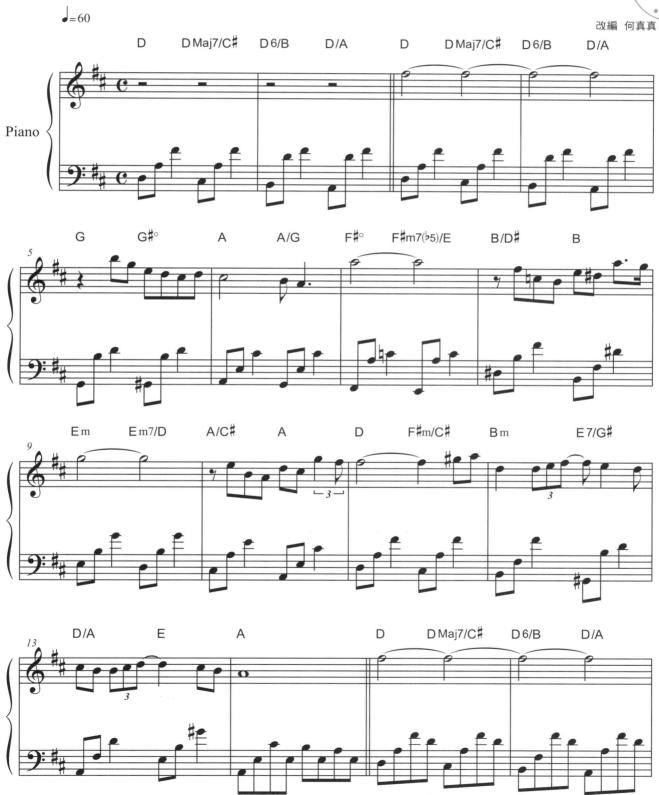

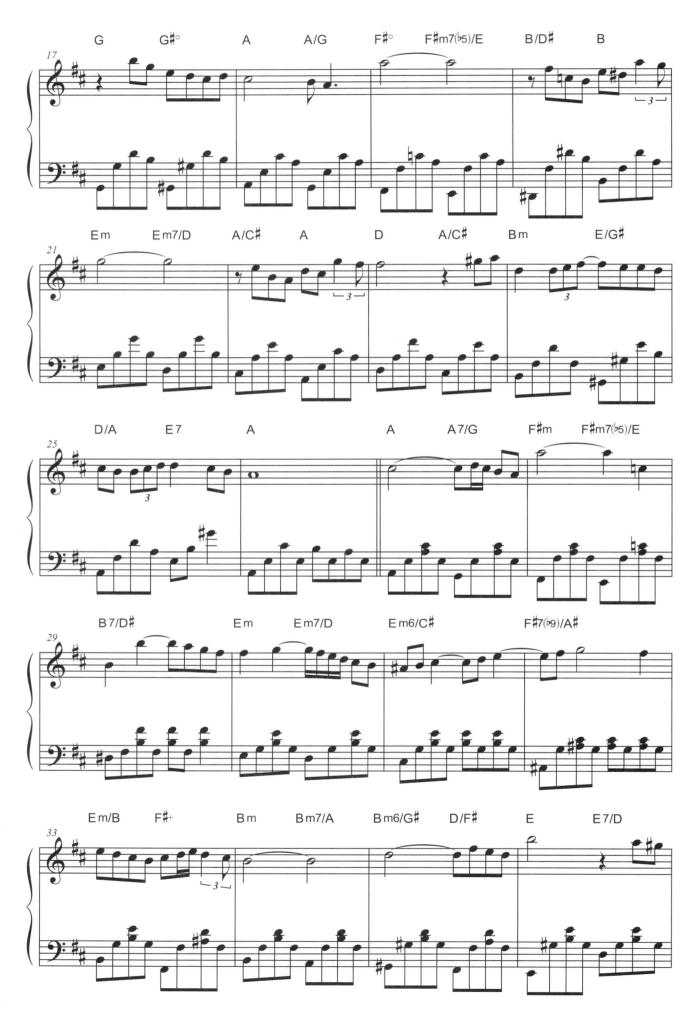

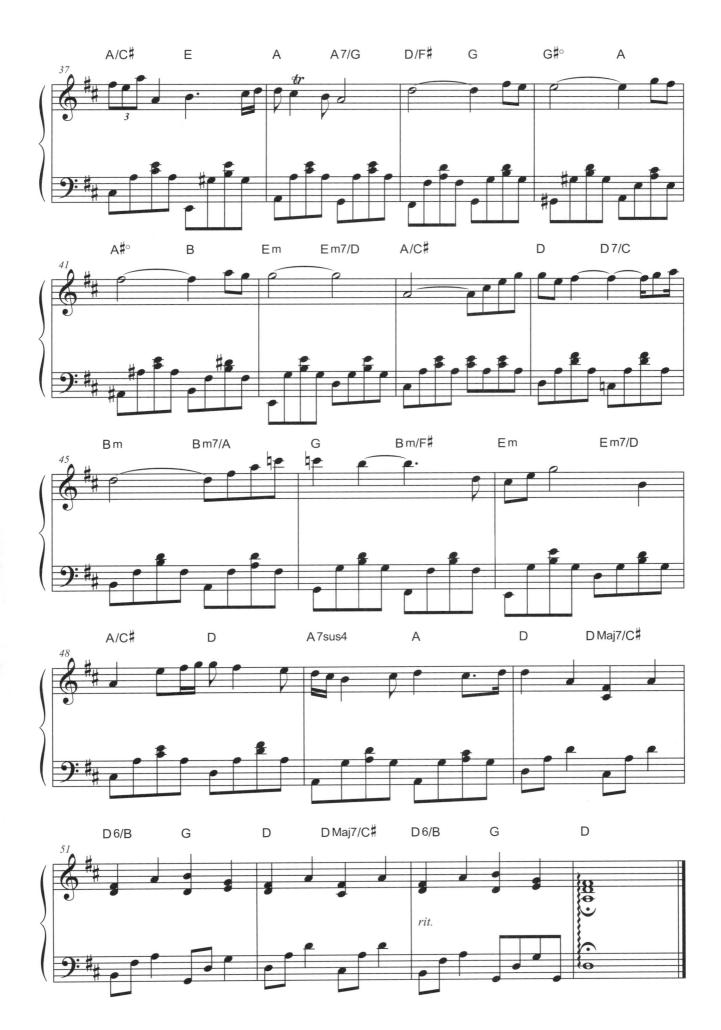

02 郭德堡變奏曲舒情調 此曲是巴哈為凱薩林克伯爵創作的作品

約翰·塞巴斯蒂安·巴哈,出 生於德國中部圖林根州小城 艾森納赫的一個音樂世家, 在有生之年是一位著名的宮 廷樂長,在德國萊比錫聖多 馬教堂度過了一生中的絕大 多數時間。他的音樂集成了 巴洛克音樂風格的精華。但 由於音樂的風尚迅速轉向為 洛可可和古典主義風格,巴 哈的復調音樂被視為陳腐之 物,其成就長時間未得到應 有的評價,僅僅作為管風琴 演奏家而聞名。

■ 關於這首歌

凱薩林克伯爵非常欣賞喜愛巴哈的作品,也由於伯爵常有失眠的症狀,故委託 巴哈創作,原曲名並不是稱「郭德堡變奏曲」,而是「根據G大調抒情調為雙層 鍵盤樂器所作的三十段變奏曲」(Aria mit Verschiedenen Varaederungen)。 郭德堡(Goldenberg)其實是一位鋼琴家的名字,他是伯爵府內的鋼琴師,也 曾師事巴哈,由於要慰藉失眠症,巴哈可能認為此種音樂必須是一連串互有關 聯的長大樂曲,而且可以自由控制長度,所以選擇變奏曲的形式,這整套樂曲 以一個下行的低音音形(Basso Ostinato)為架構,每一段變奏皆以不同方式 重構這組原始音形,因此這是一首龐大的巴沙加利亞舞曲(Passacaglia)或夏 康舞曲 (Chaconne)。全曲總共有三十段變奏,再加上前奏與終曲都是G大 調的旋律「曲調」(Aria),共三十二段音樂。

● 編曲解析

- ◢ 這是催眠曲,速度為緩版樂曲,演奏者必須以沉緩的拍子與平靜的觸鍵來 帶領聽眾進入冥想與空靈的夢鄉。
- 🤈 右手部分依舊照保留巴洛克音樂時期的裝飾奏,包括正連音、逆連音、倚 音、顫音等,演奏者應自我收集資訊確認演奏正確。
- ₹ 除了第24-32小節與第41-64小節左手以八分音符分散和弦為伴奏形式, 其他小節都是以緩慢的四分音符來演奏。

● 技巧運用

逆連音是加「下鄰音」為裝飾音。

正連音是加「上鄰音」為裝飾音。

郭德堡變奏曲舒情調

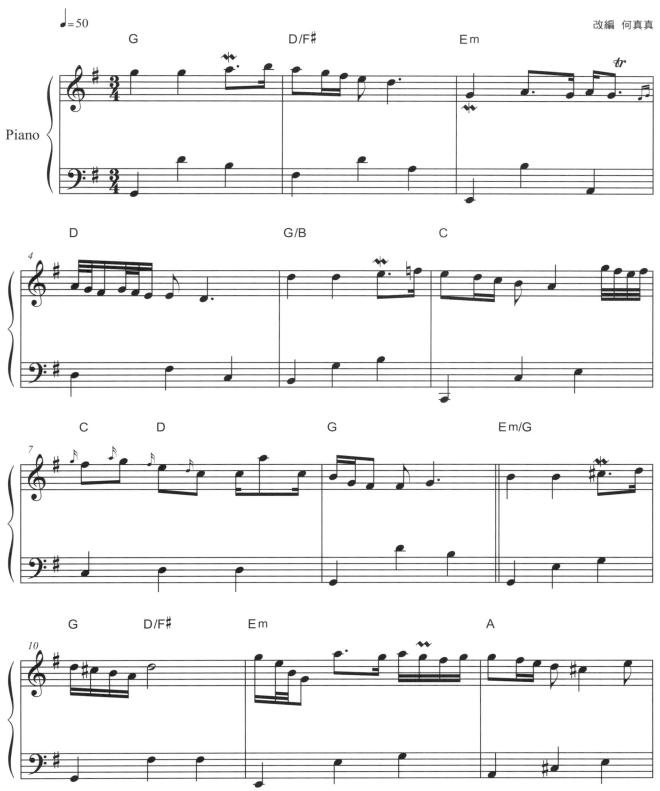

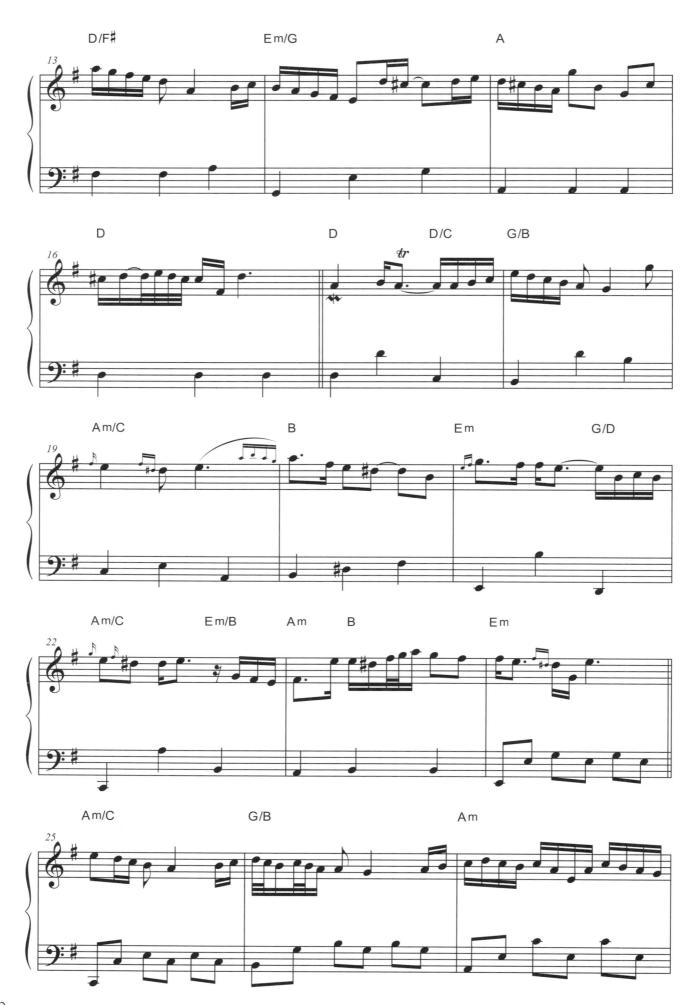

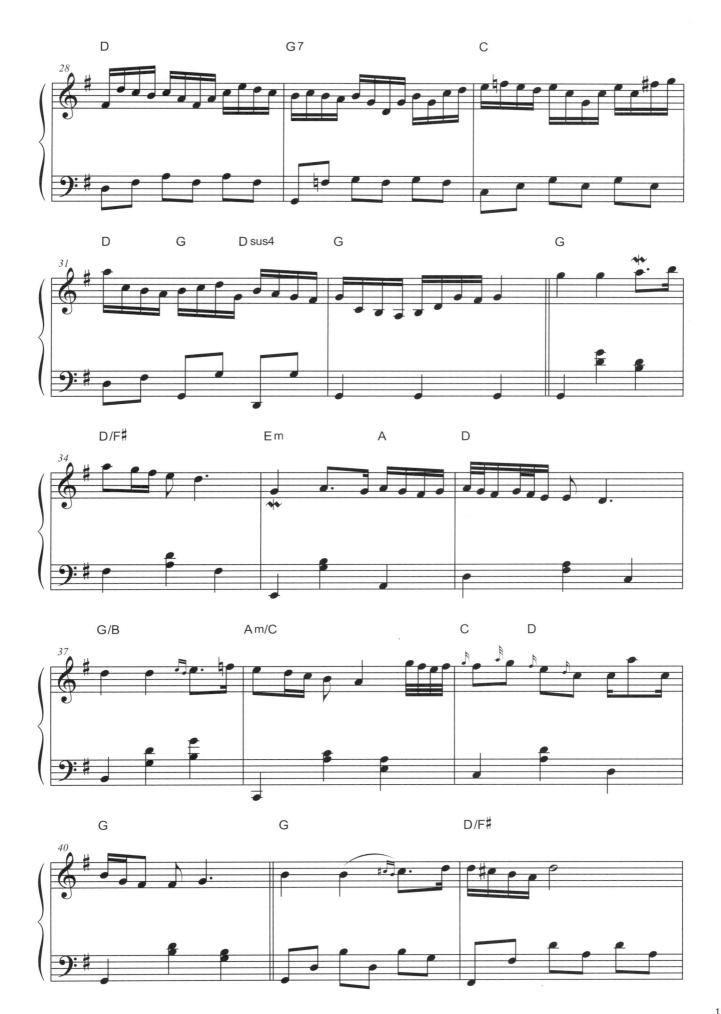

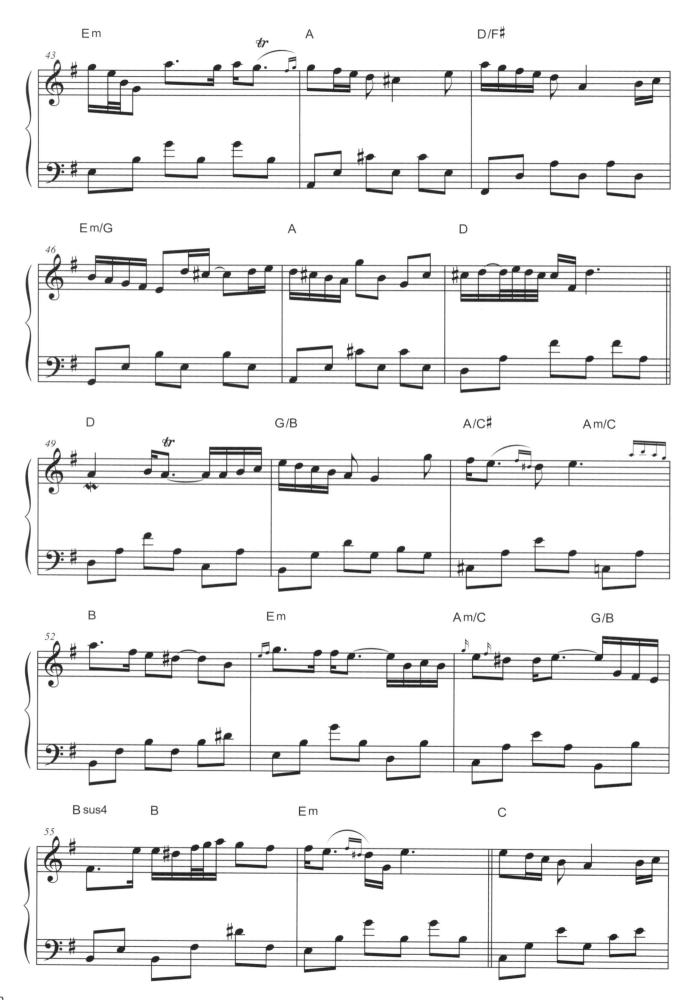

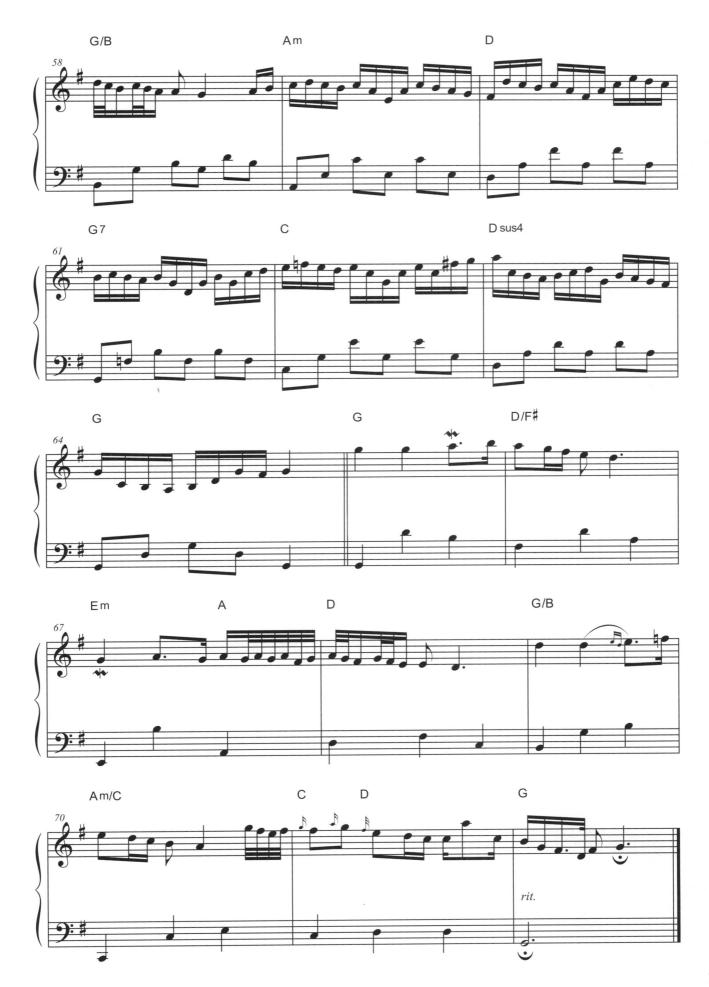

03 郭德堡變奏曲第一號

雖然莫札特、貝多芬等偉大 作曲家們均對巴哈的作品崇 拜有加,但一直到浪漫主義 時代,作曲家舒曼在萊比錫 的圖書館中發現了巴哈的 「受難曲」,並且由作曲家 孟德爾頌在音樂會上演奏, 才震驚音樂界。此後孟德爾 頌對他的作品進行了發掘、 整理和推廣,經過幾代音樂 家的共同努力,巴哈逐漸獲 得了今天的崇高地位。

關於這首歌

承襲先前的巴哈創作「郭德堡變奏曲抒情調」(Aria),第一號變奏曲依舊以 Aria的下行低音音形(Basso Ostinato)為基礎,也就是低音部分的旋律樂段 被反覆地應用,低音的安置是以四與八兩個公因數來分組,建立在精確的數字 基礎。但主旋律予以自由發展,包含極為豐富的裝飾奏,各種不同的旋律變化 與和聲上相對呼應,並以主題的基礎低音予以自由發展,拍子上極為豐富,比 抒情調主題更加緊湊。巴哈的作品設計,架構出奇的理性嚴謹,原形的曲調由 三十二小節構成,並以三十二個基礎低音做為骨幹。曲式上為三段體,以現代 流行的曲式分析則是第一次主歌(8小節)、過門橋段(8小節)、副歌(16小節)。 原曲只有32小節,編者將此三段再次反覆。

編曲解析

- 原曲為稍快版速度106,編者依舊保持比抒情調稍快的速度58來編曲,演 奏者必須以沉緩的拍子與平靜的觸鍵來給予詮釋。
- 2 右手的旋律部分有很多超過八度以上的音程距離跳躍,例如第5以及第6 小節都有十度的跳躍,本旋律變奏有許多的音階型態,演奏者應將換指部 分以自己最順手的方式轉換,並且記錄下來。
- 3 巴哈原曲的左手幾乎都是對位旋律,也就是左右手有各自的旋律,並精心 設計二手間的卡農對位,在此編者保留巴哈的和配置但給予現代音樂的和 弦語法來伴奏。

技巧運用

一開始的主歌希望是寧靜的帶入情境,在左手伴奏上以單音為主,而第33-40 小節是第一次主歌反覆左手的部份,可以強一點,所以加入和聲,以下是二段 落相同旋律但稍有不同的伴奉比較。

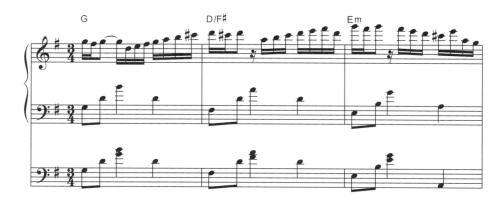

郭德堡變奏曲第一號

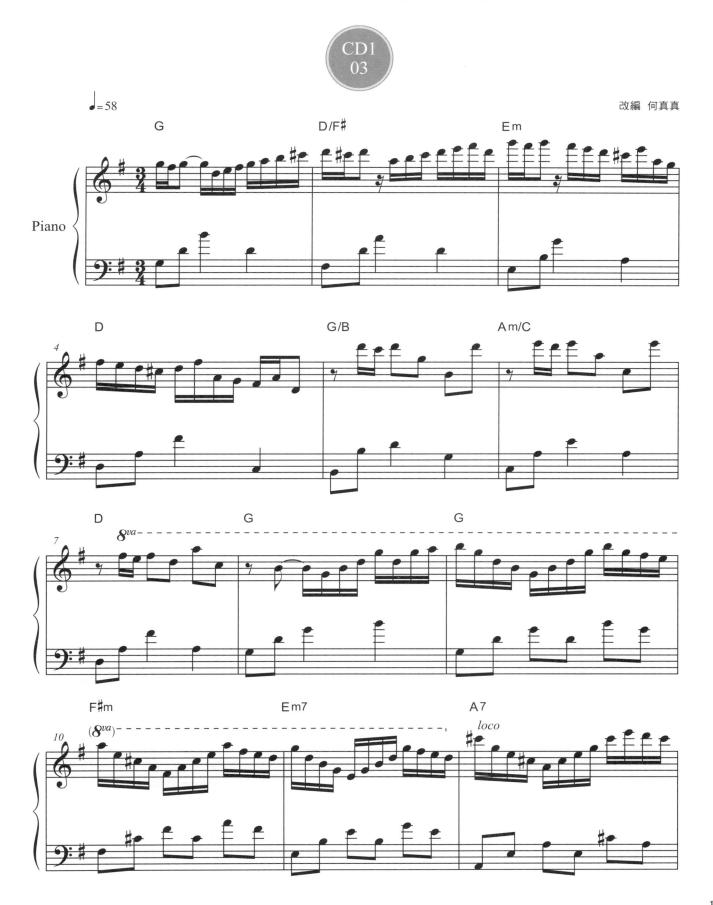

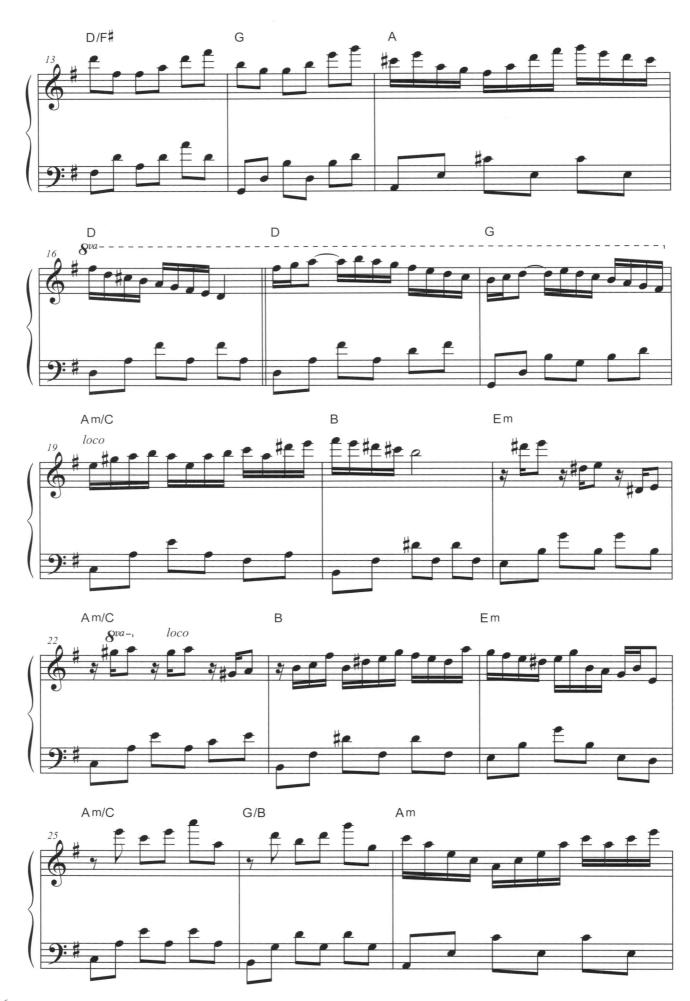

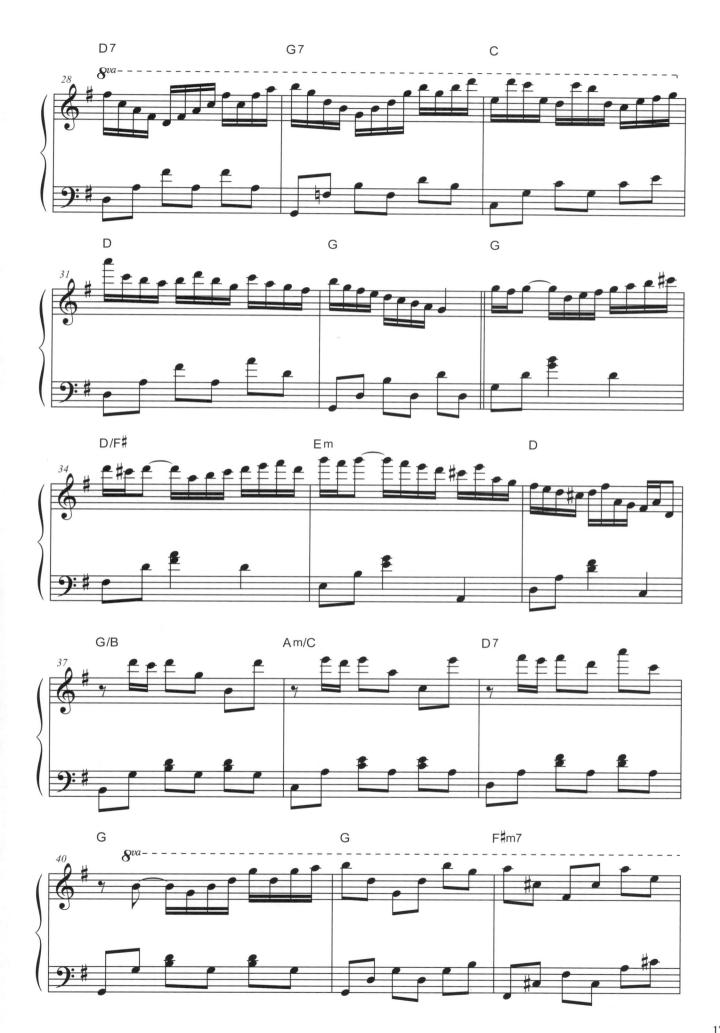

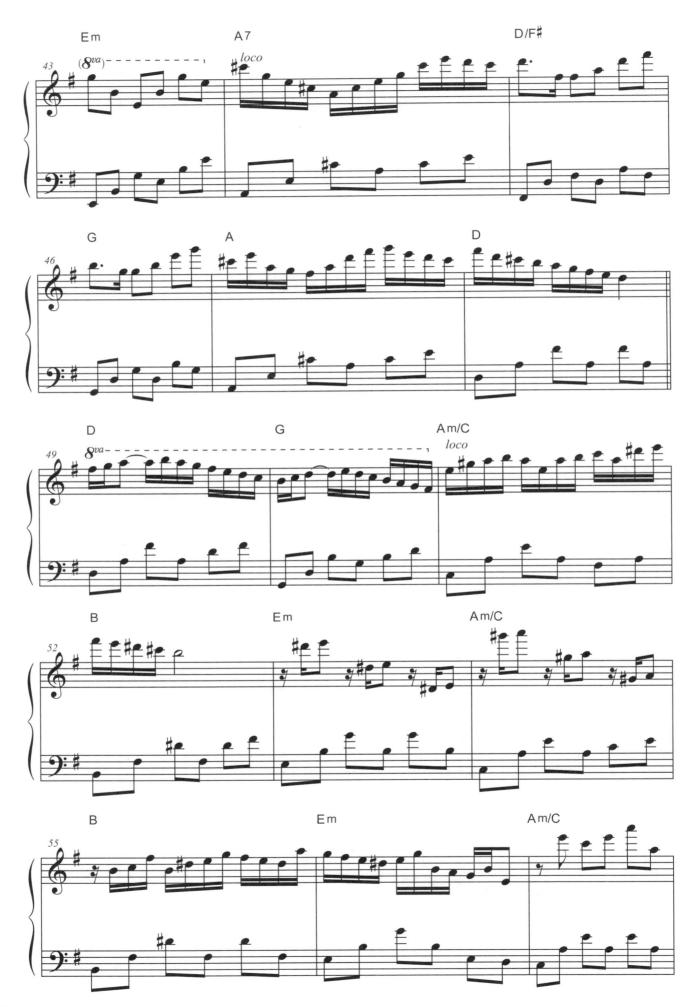

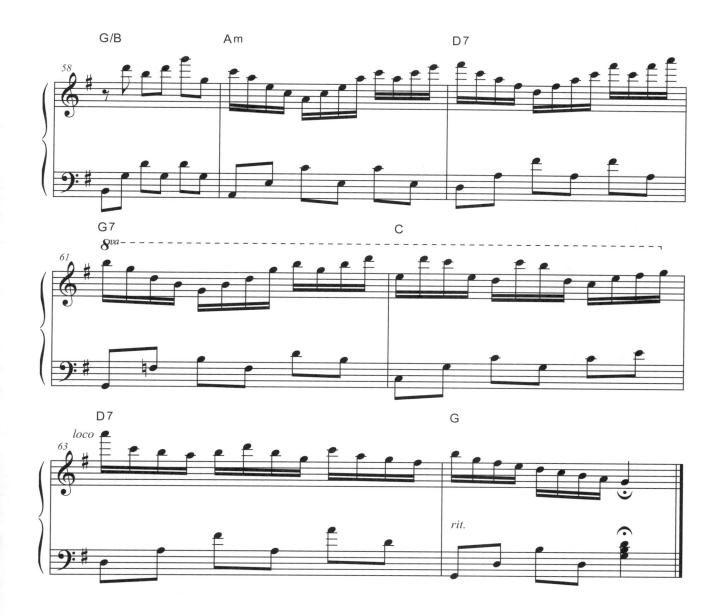

△ 郭德堡變奏曲第三號

比曲是巴哈為凱薩林克伯爵創作的作品變奏

巴哈死後數十年間,僅僅被認為是較次要的作曲家,其作品也多被當成練習曲使用。1829年,門德爾松指軍上演《馬太受難曲》,實養主義時期的作曲家是主義時期的作曲家多推崇巴哈的創作風格。到了20世紀,由於新古典主義音樂的興起,巴哈風格在現代。樂創作中的地位大大提升。

● 關於這首歌

「郭德堡變奏曲」在結構上,前奏與終曲都是以G大調聖詠風格的薩拉邦德舞曲做為主題,中間的三十段變奏,一半是為雙層鍵盤樂器,另一半則為單層鍵盤樂器而作,很規律地每隔三首都有一首卡農曲(Canon),這首就是第一首的卡農,巴哈對這三十段的變奏中進行了精心的設計,每段卡農的音程又各差一度。在這首第三號變奏中兩個聲部都從同一音開始,是為「同度卡農」,到了第六號變奏,第二聲部開始之音較第一部高出兩度,為「二度卡農」,以此規律三十段變奏中的最後一段卡農,成為「九度卡農」。這首歌的拍號原是12/8像是4組三連音的感覺(以共通拍子4/4來看),可以做舞曲,多數演奏家用一般速度,也有演奏家彈得很慢,編者在此則改編拍子結構成為華爾茲三拍子的感覺。

● 編曲解析

- ¶ 原曲拍號為12/8,編者以3/4來改編原曲,演奏者以甜美溫馨的感覺來詮釋這首三拍子的樂曲。
- 2 這首歌曲曲式為二段式,在此編者共反覆三次,第一遍歌曲在左手伴奏部份有模擬前奏旋律線條,如左手第5、7、9、11等小節,應把旋律清楚的彈出,第二遍歌曲從第37-68小節,無論右手旋律或左手的伴奏都偏向高音域,這是模擬音樂盒的手法,左手橫跨音域範圍較大,技巧難度高,演奏者應多加練習。
- 第三遍歌曲從第69小節直到最後結尾小節,右手旋律或左手的伴奏回歸中低音域,這是一種頻率層次分配的編曲手法,讓耳朵有不一樣的感觀變化,演奏者應多加觀察。

● 技巧運用

讓我們比較編曲的不同,第二遍歌曲是模擬音樂盒的手法,偏向高音域。

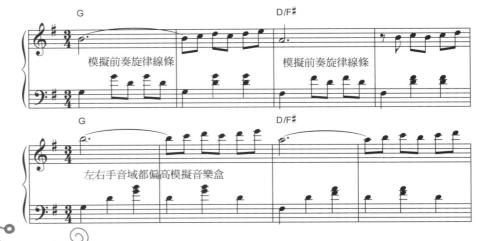

20

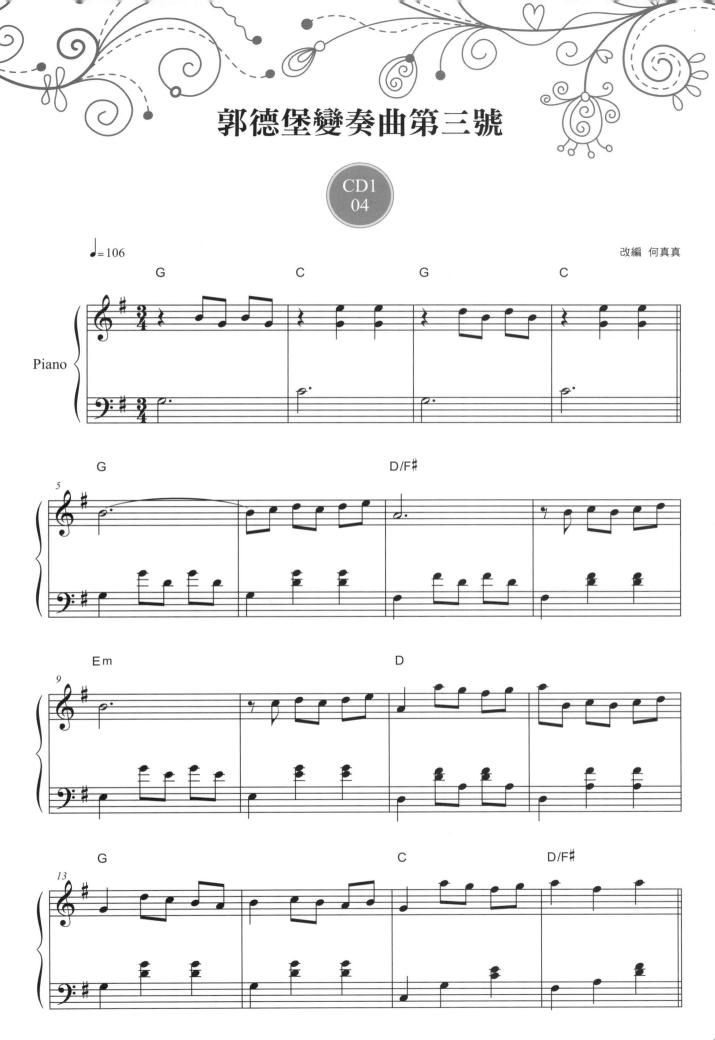

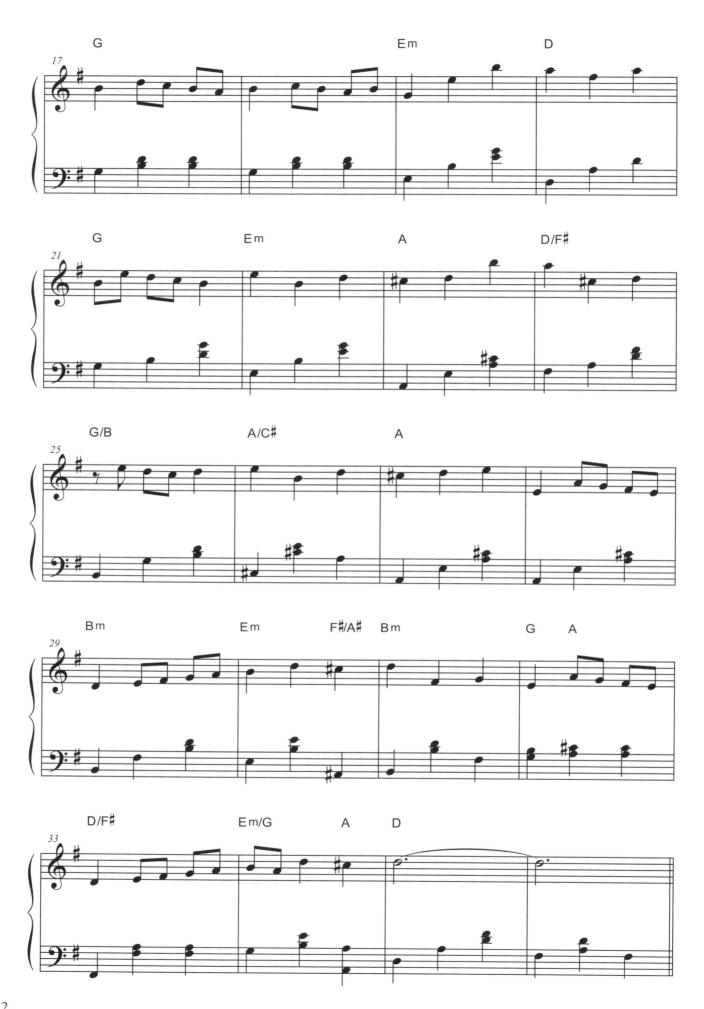

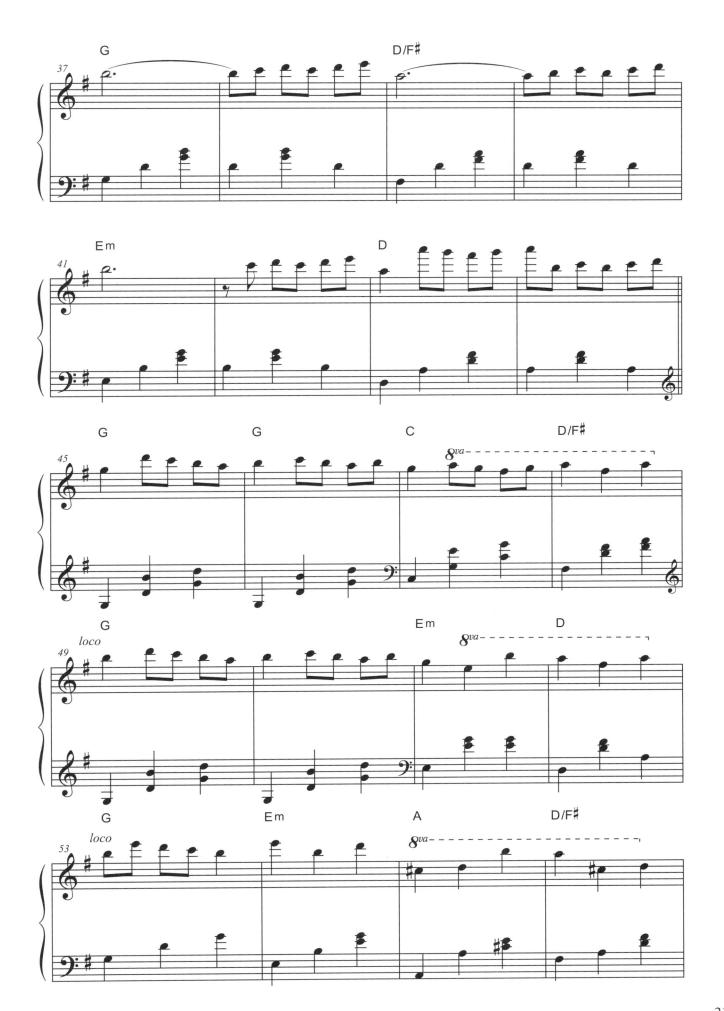

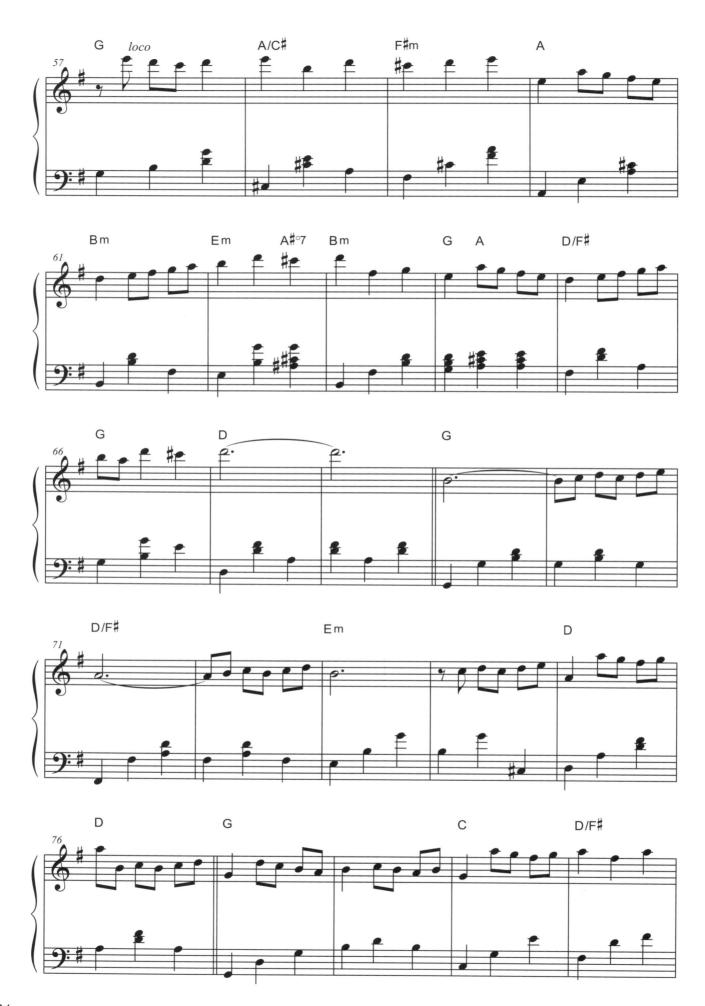

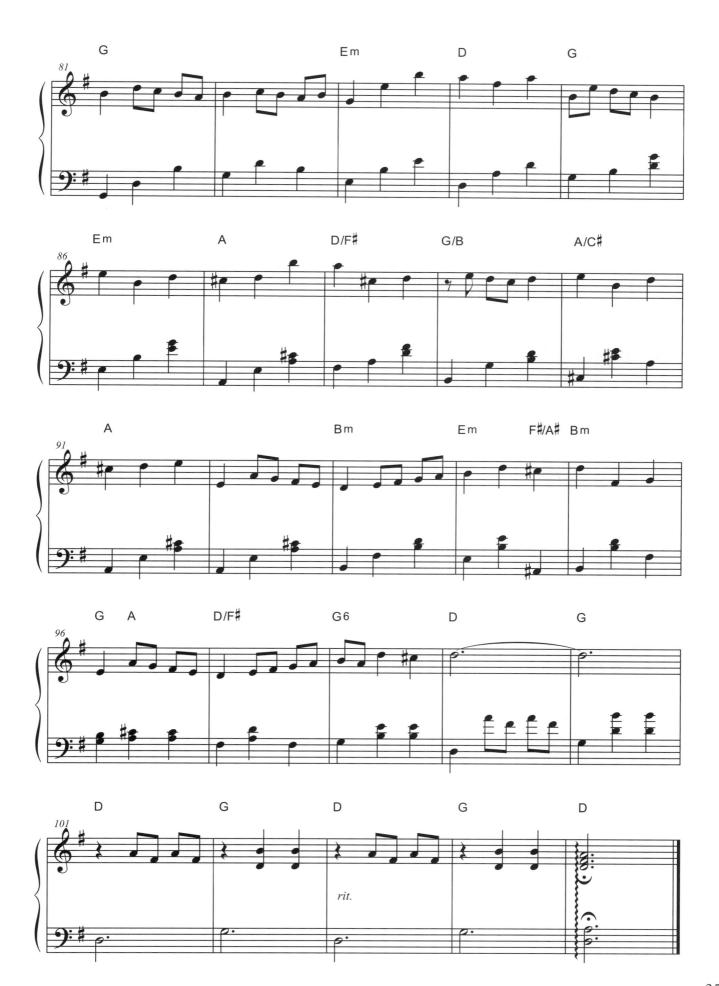

05 Am小調圓舞曲 在蕭邦死後才出版的樂曲

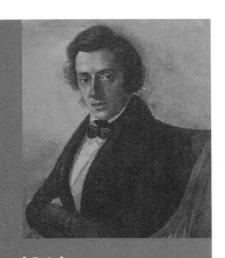

【全名】 Frédéric François Chopin Fryderyk Franciszek Chopin

1810年2月22日於波蘭熱拉 佐瓦沃拉

【浙世】

【出生】

1849年10月17日於法國巴黎

【所屬時期/樂派】

浪漫主義

【擅長類型】

鋼琴獨奏曲

【代表作】

21首夜曲

27首練習曲

26首前奏曲

58首馬祖卡

20首圓舞曲

17首波蘭舞曲

兩部鋼琴協奏曲

■ 關於這首歌

Waltz是圓舞曲之意,蕭邦一生寫了二十一首圓舞曲,其中生前出版的有八首 〔作品18,34之三首,42,64之三首〕,而這首Am小調圓舞曲是在蕭邦死後 才出版,所以並沒有與其他作品一起編號,不要與另一首Am小調圓舞曲(作 品34,第2號)混淆,事實上直到1955年這首歌曲才在樂譜出版界流行。蕭邦 的圓舞曲可分為兩大類別:一為把實際的舞蹈理想化的作品,另一類為借用圓 舞曲的形式作成的抒情詩。有別於蕭邦高困難技巧的鋼琴曲創作,這是一首精 巧簡短較易彈奉的作品,這首圓舞曲長期以來一直是業餘鋼琴家最喜歡演奏的 作品,雖然音符上並不難,但在情感上要能詮釋情感的敏感性、透明度和優雅 卻不容易。

編曲解析

- 第1-8小節算是第一次主歌段落,請緩緩並幽靜的帶入樂章,第9-46小節 算是第二次主歌段落,強度可以使用中強的力度。
- 章 請邦作曲的右手都極具可唱般的旋律,演奏要如同歌者演唱般的奏出,在 分斷與呼吸上都應像唱歌般。
- 3 第17-32小節是副歌段落,情緒張力上與演奏力度動態上更高亢些,力度 可以是"強"。
- ▲ 第33-40小節回到主歌段落力度稍弱些,大約"中強",但在第39小節漸漸 變強到第三段,轉為平行大調A大調,但使用臨時記號表示,請注意臨時 記的變換,把正確音高彈出。

● 技巧運用

雖然不同的段落右手的旋律相同,但是左手伴奏方式可以隨著段落建構使用不 同的伴奏方式,在第二段落的拍子律動上也會越緊湊變成八分音符居多。

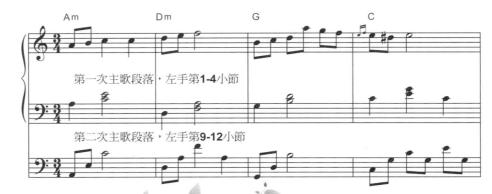

Am小調圓舞曲

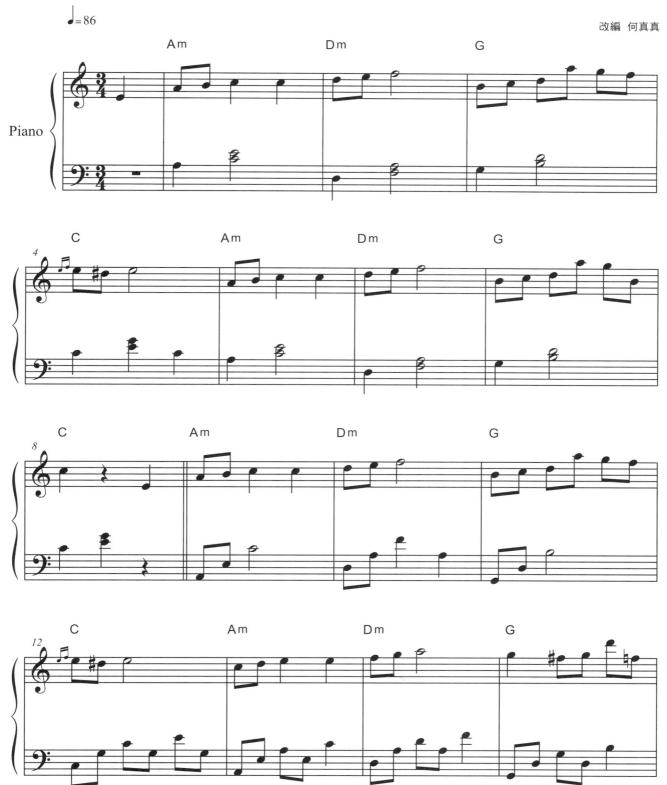

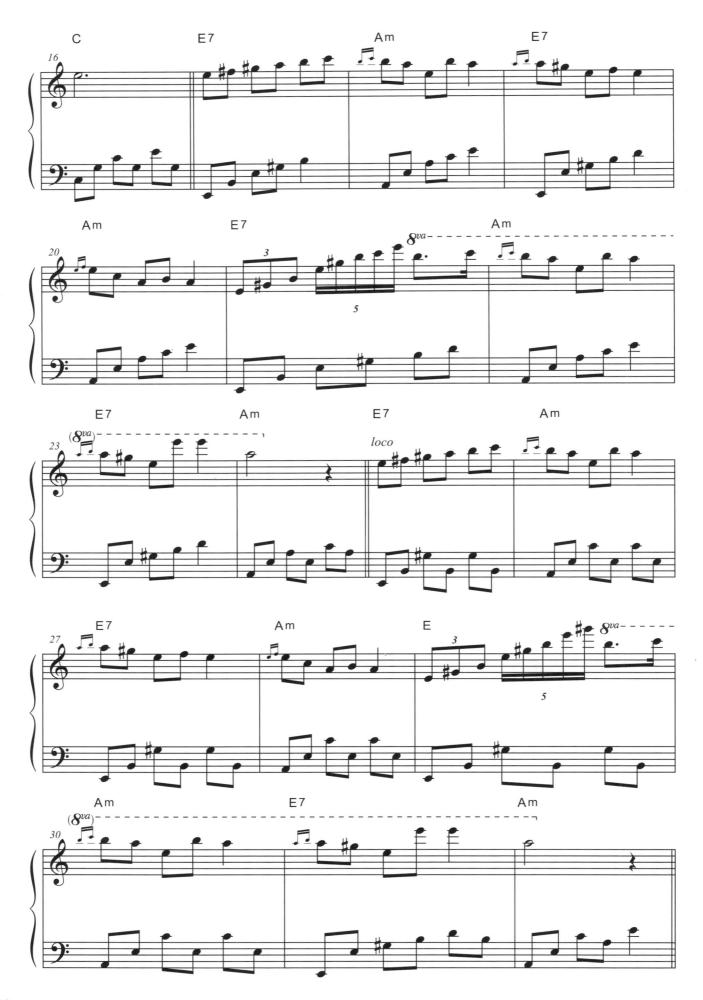

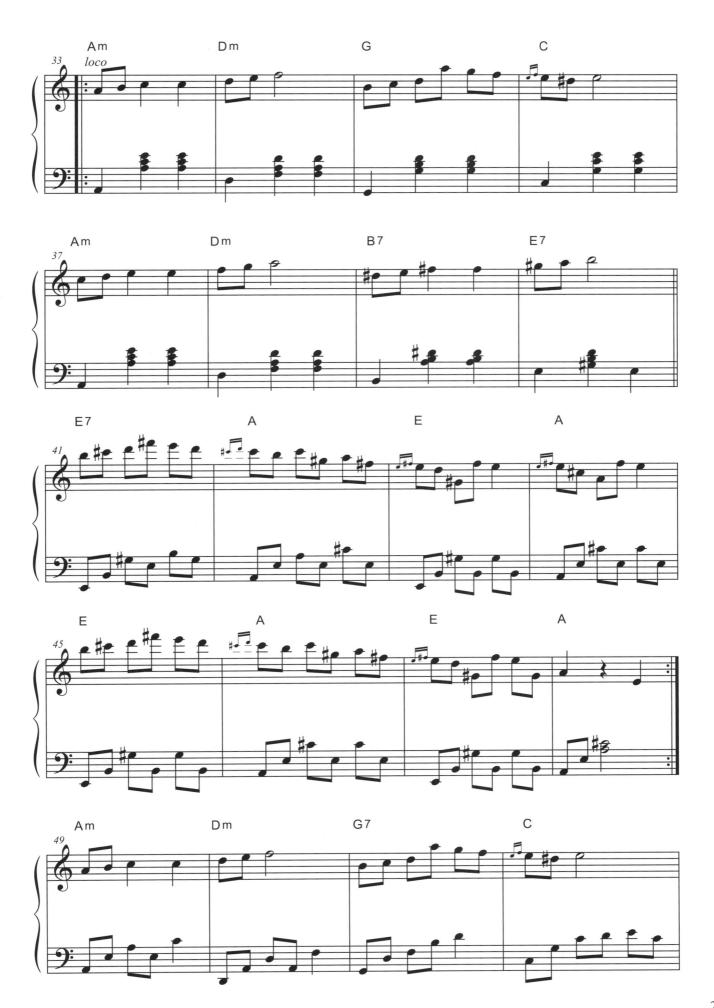

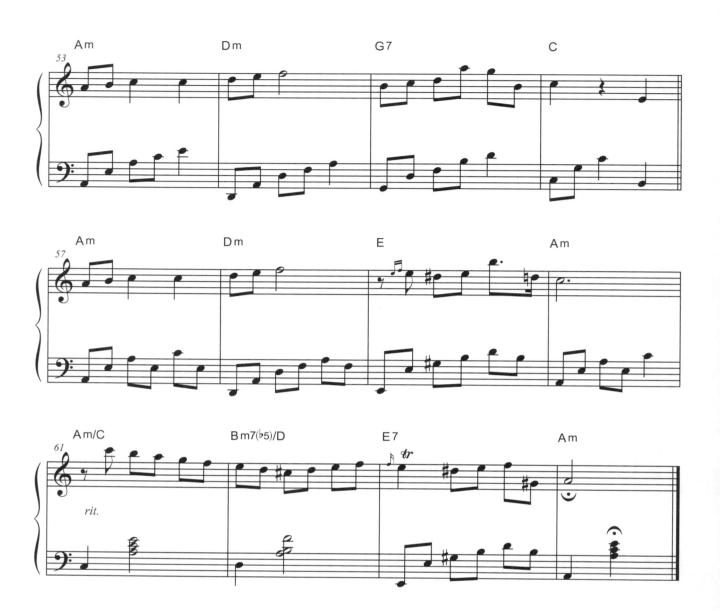

06 降E大調夜曲 新邦作於1830-1831年

弗雷德里克·法蘭索瓦·蕭邦(法語:Frédéric François Chopin,1810年2月22日-1849年10月17日),原名弗里德里克·法蘭齊歇克·蕭邦(波蘭語:Fryderyk Franciszek Chopin,有時拼作Szopen),波蘭作曲家和鋼琴家,他是歷史上最具影響力和最受歡迎的鋼琴作曲家之一,是波蘭音樂史上最重要的人物之一,是歐洲19世紀浪漫主義音樂的代表人物。

● 關於這首歌

夜曲是一種形式自由的三段體的器樂短曲,一般中段比較激昂,常有沉思、憂鬱的特點。在左手伴奏下,右手在裝飾音中始終保持華麗的詠唱,旋律歌唱性很強,格調高雅充滿浪漫色彩,也有人形容為「交響詩的」,是富於詩情的短交響樂。蕭邦一生寫下了二十一首夜曲,其中的十八首是在他的生前分別以兩首或三首成集而刊行的。降E大調,OP.9.No.2,作於1830-1831年,迴旋曲式速度為行板,在左手伴奏下,在低音部的分散和弦伴奏形上,高音部唱出夜晚的寂靜。

● 編曲解析

- 原曲左手伴奏為根音與和弦的方式,在此編者改編為分散和弦的方式,呈現另一種新古典的新世紀音樂風味,左手伴奏應該寧靜且不干擾旋律的方式默默般隱現。
- **2** 右手的旋律演奏要如同歌者演唱般的奏出,也就是「如歌的」含義,在旋 律樂句的分斷與呼吸停頓都應像唱歌般的呼吸方式。
- **3** 第17-32小節是副歌段落,情緒張力上與演奏力度動態上更高亢些,力度可以是"強"。
- 4 第34-49小節也算是副歌段落,在情緒張力上與演奏力度動態的對比性可以比前面的二個段落要大一些。第50-65小節又再次回到主歌段落力度可以恢復寧靜的氛圍。

● 技巧運用

蕭邦在右手的裝飾音奏方式,就是利用上下鄰音(距離目標音上下不超過全音的数音,也可以是半音)來裝飾旋律目標音,如下○標記為目標音。

第22-23小節

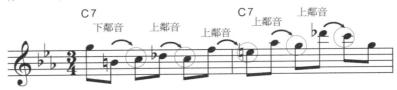

第82-83小節

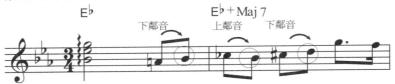

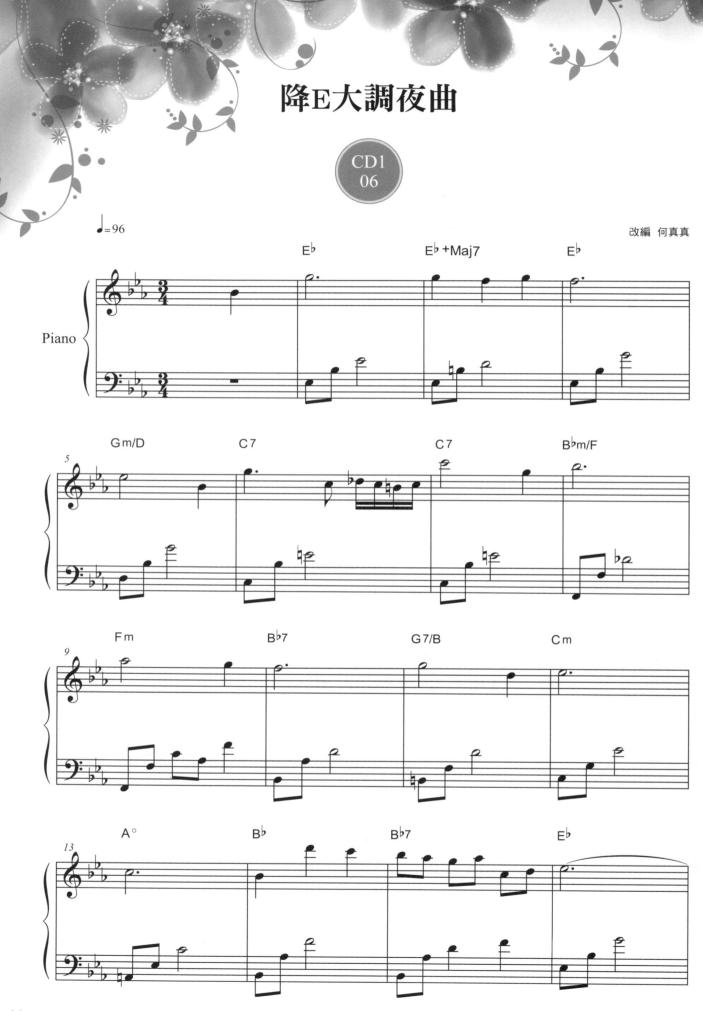

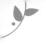

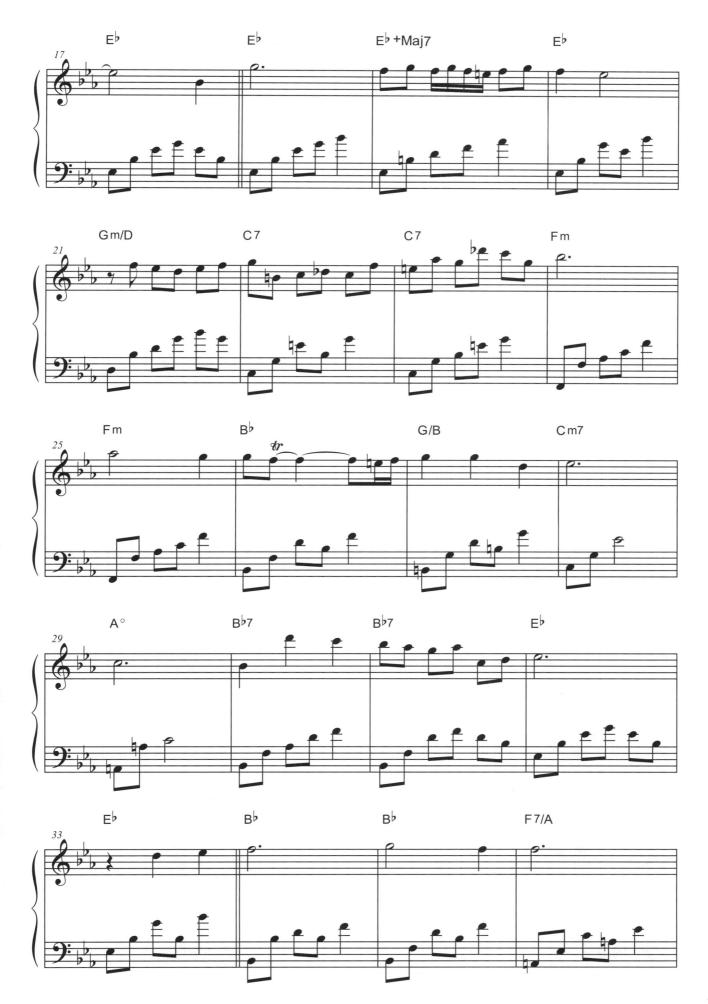

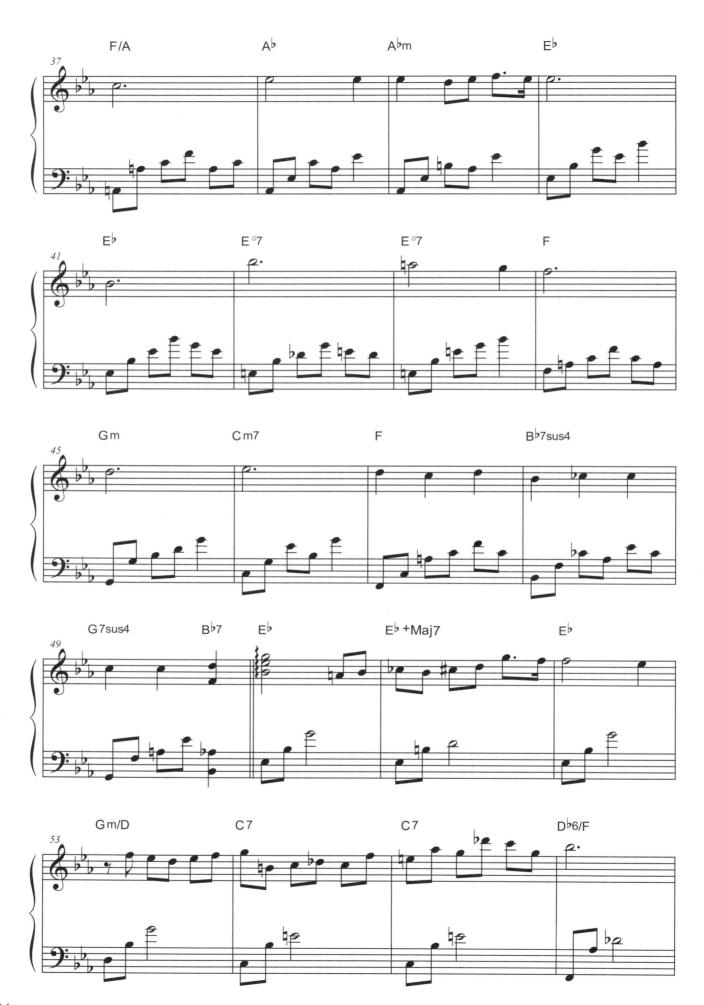

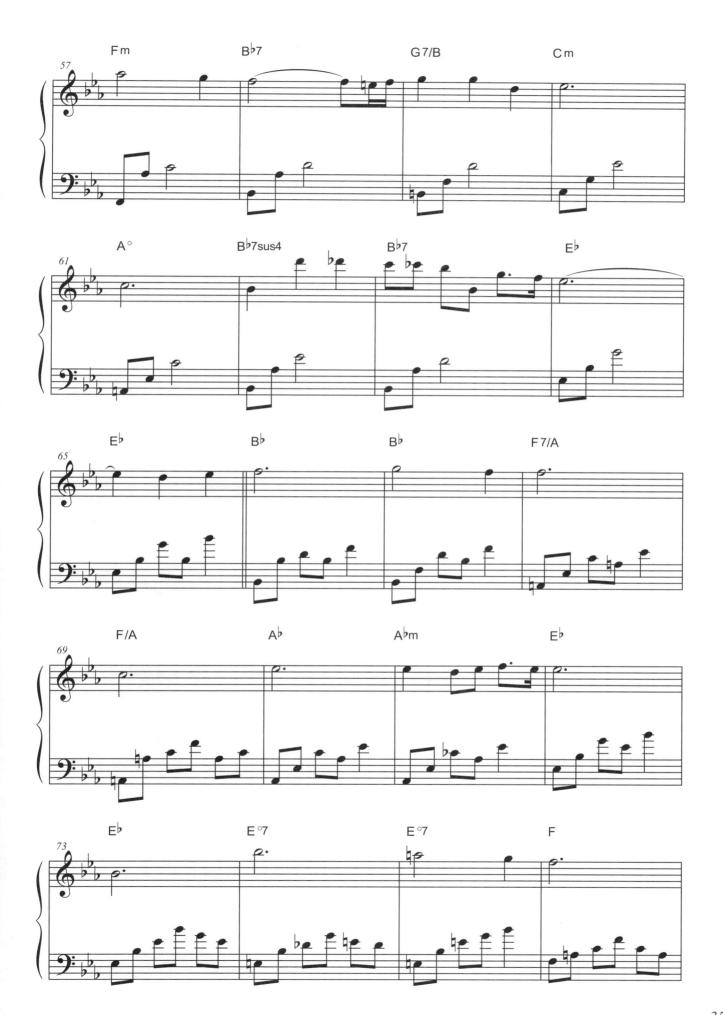

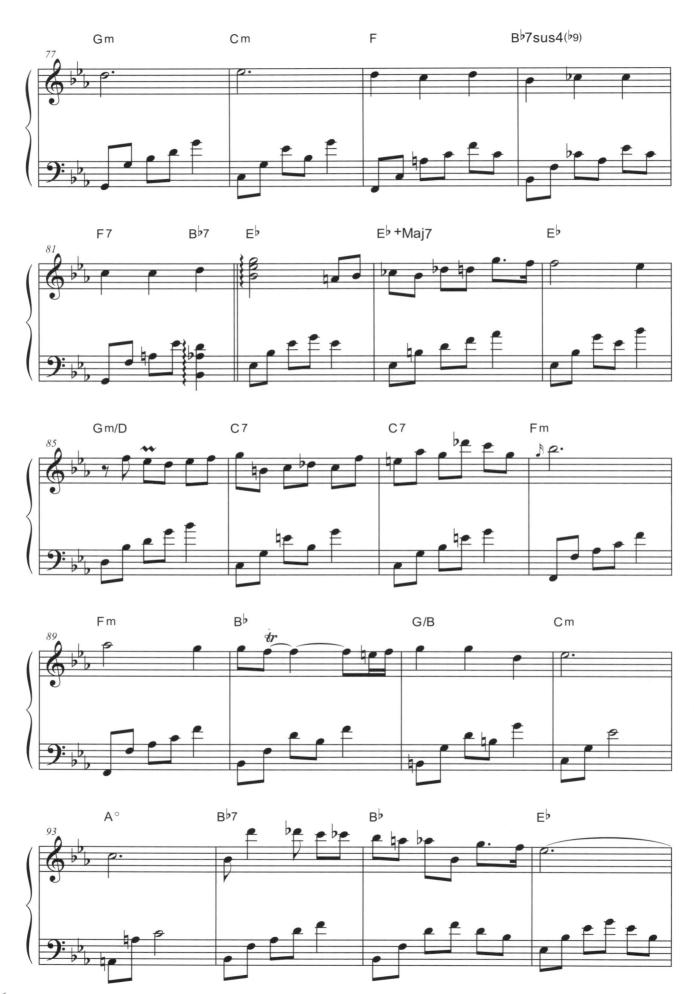

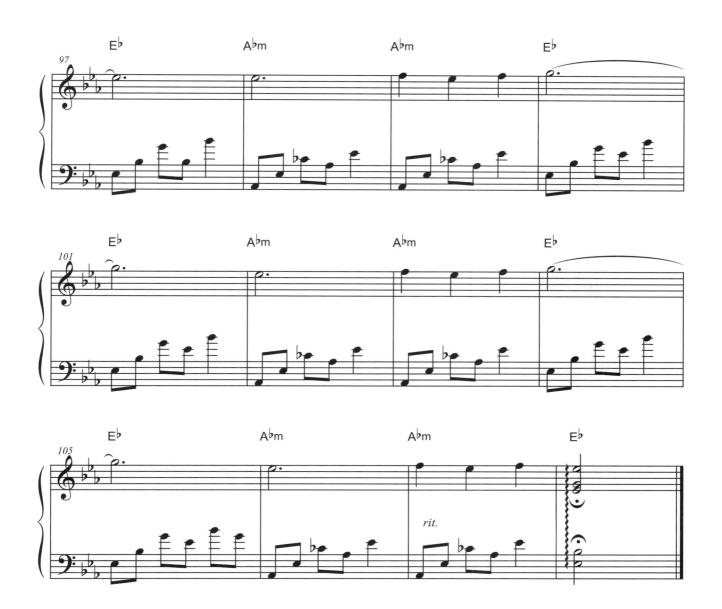

7 公主徹夜未眠 「杜蘭朵公主」歌劇中樂曲之一

【全名】

Giacomo Antonio Domenico Michele Secondo María Puccini

【出生】

1858年12月22日於盧卡

【逝世】

1924年11月29日於布魯塞爾

【所屬時期/樂派】

浪漫主義

【擅長類型】

歌劇

【代表作】

《瑪儂·雷斯考特》

《波希米亞人》

《托斯卡》

《蝴蝶夫人》

《西部女郎》

《杜蘭朵公主》

【師從】

龐開利

■ 關於這首歌

浦契尼(Giacomo Puccini,1858-1924)一生共留下十二部歌劇作品,全都與愛情有關,被公認是繼威爾第之後最偉大的義大利歌劇作曲家。「杜蘭朵公主」(Turandot)具有史詩般格局的歌劇鉅作,全劇是以中國宮廷為故事背景,並選用了中國歌謠「茉莉花」的旋律為動機,1920年時浦契尼著手開始創作歌劇「杜蘭朵公主」,1924年秋浦契尼被檢查出罹患了喉癌,隨後在於1924年逝世,留下了「杜蘭朵」的最後一幕未及完成,只寫到第三幕「柳兒自盡」。後來,由他的學生弗朗哥·阿法諾(Franco Alfano)把終曲部份完成,當代作曲大師貝里奧(Luciano Berio)則編有另外一個版本的結局。1926年,這部遺作在米蘭首演,由浦契尼生前好友托斯卡尼尼指揮,大為成功,劇中包含非常有名的曲子 Nessun dorma(譯作「公主徹夜未眠」)原曲由男主角卡拉富王子演唱並以交響樂團形式伴奏。

● 編曲解析

- 這首歌曲曲式為二段式,主歌為G大調分別在第5-9小節,以及第二次主歌第19-21小節,第一次副歌則轉為D大調在第10-18小節,以及第二次副歌轉為D大調在第22-35小節,請注意調號的轉換。
- 2 在速度上演奏者可以隨著旋律的情感,決定自由速度的快慢,不需使用固定的的速度,這樣才能展現音樂的情緒起伏。主歌部份應表現沉靜,而副歌應展現更強力度與情感糾葛,最後以最強力度結束。
- 3 整首歌曲左手分散和弦音程間隔較大,演奏時應注意指法,並多多練習。

● 技巧運用

第26-27小節左右手成為對位旋律,應將左手旋律交代清楚,右手這時奏出新的旋律,但左手卻是呼應模擬右手先前的旋律,這是值得學習對位的方法。

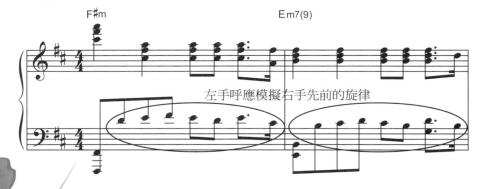

公主徹夜未眠

CD1 07

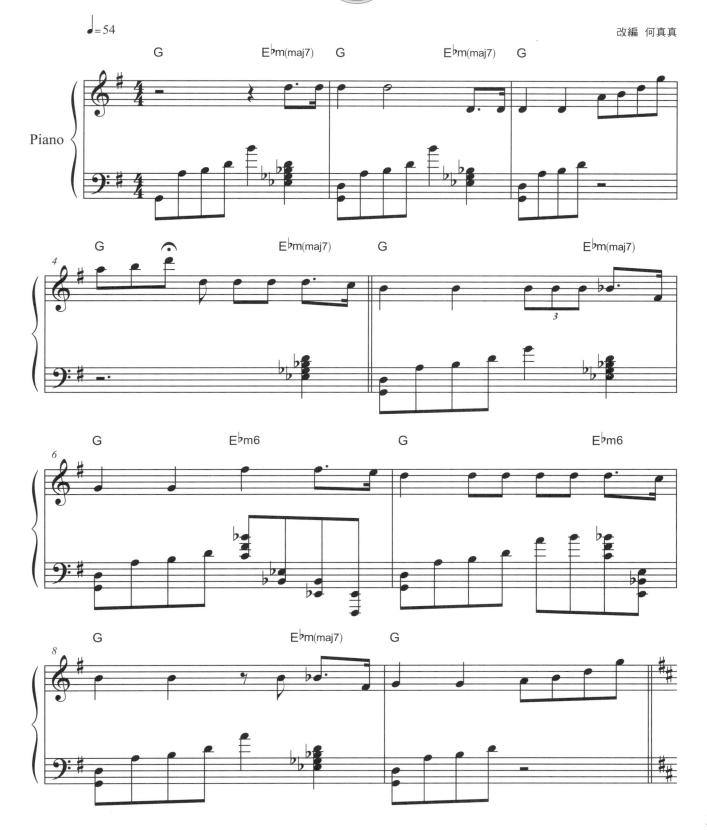

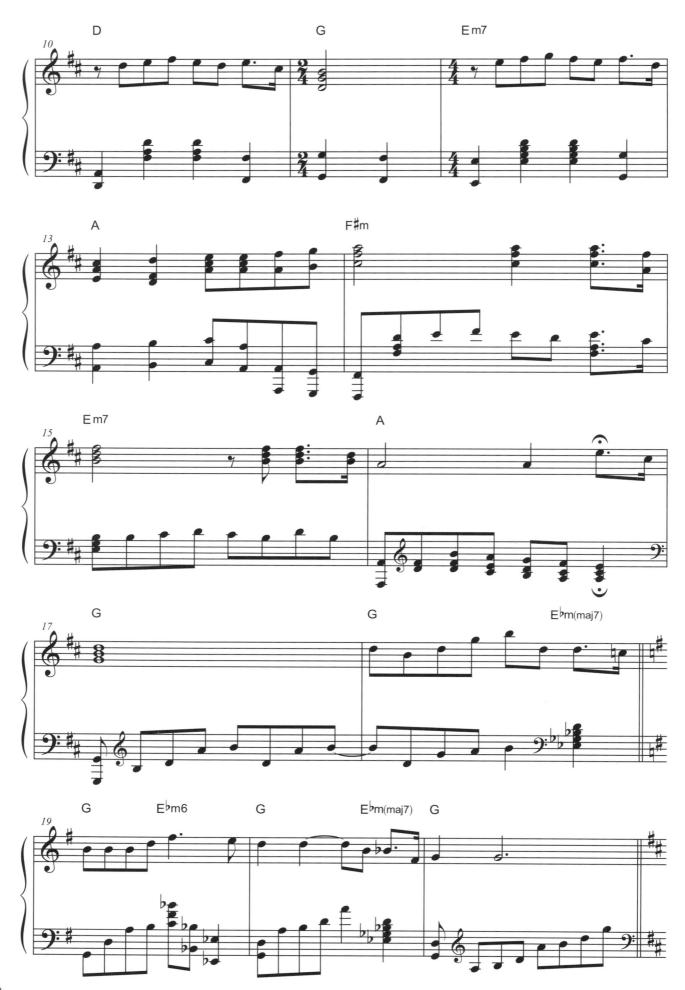

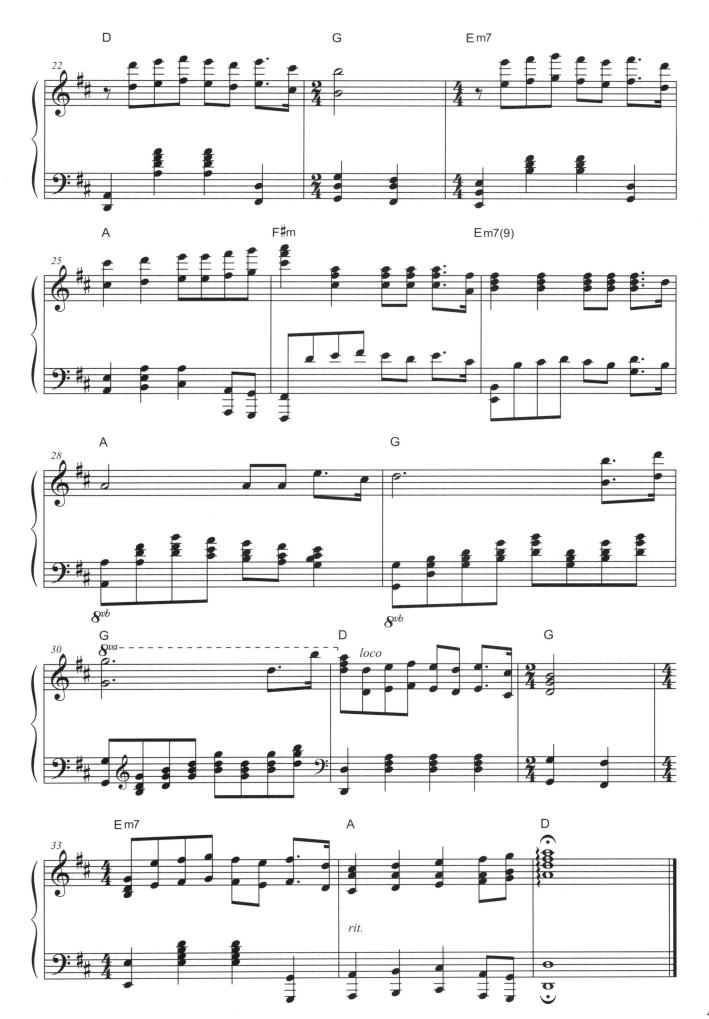

08 我親愛的爸爸 浦契尼創作過的三齣獨幕歌劇之一

為了紀念浦契尼在歌劇上的 成就,義大利的托瑞德拉古 在每年7月至8月間都會舉行 浦契尼音樂節。

【歌劇作品】

1884年《群妖圍舞》

1889年《埃德加》

1893年《瑪儂·雷斯考特》

1896年《波希米亞人》

1900年《托斯卡》

1904年《蝴蝶夫人》

1910年《西部女郎》

1917年《燕子》

1918年《三合一歌劇》

1926年《杜蘭朵公主》

● 關於這首歌

歌劇大師浦契尼創作的歌劇《賈尼·斯基基》(Gianni Schicchi),取材自但 丁《神曲》第三十章「地獄篇」,世界首演於1918年12月14日,美國紐約大 都會歌劇院,這首「我親愛的爸爸」是劇中賈尼·斯基基的女兒勞蕾塔所演唱 的詠嘆調,是全劇中最為人熟知的曲,也成為所有女高音必唱的經典名曲。原 曲是由交響樂團為人聲伴奏。作詞為佛薩諾(Giovacchino Forzano),歌詞 描述父親斯基基阻撓女兒和李奴鳩斷絕往來,在雙方大聲爭吵的紛亂中,勞瑞 塔跪下懇求父親,表示自己愛李奴鳩,要去紅門買戒指,打算嫁給他,如果嫁 不成,就要跑到老橋上,跳入阿諾河自殺。歌詞中,紅門、老橋、阿諾河都是 翡冷翠城內的著名景點。這首音樂成為另人難忘抒情雋永的旋律。

編曲解析

- ◢ 這首歌曲拍號是12/8,也可是共通拍子4/4,若以4/4記譜則要以三連音來 標示左手的節奏部份,所以在演奏左手分散和弦時,應把三連音的重音感 覺奏出。
- 左手的琶音由於模擬原交響曲的豎琴琶音,音域範圍多有超過2個八度, 難度較高,演奏者可以先就左手技巧多多練習,建立手勢的習慣性。
- 3 左手的琶音域範圍大,在記譜上會有橫跨到右手的譜表上,演奏者在讀譜 時應注意L.H.(左手)標記。
- ▲ 在速度上演奏者可以隨著旋律的情感,忽快忽慢或是稍為停留在某些音符 上的自由速度,這樣才能展現音樂的情緒張力。

● 技巧運用

本曲和弦進行配置與原曲相同,第5-8小節都是A和弦是本曲A大調的 I 級,浦 契尼為了不讓A和弦過份重複有呆滯的狀態,所以在根音的位置也做變換成為 轉位和弦。

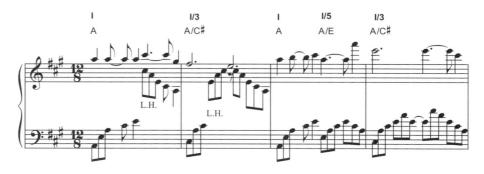

我親愛的爸爸

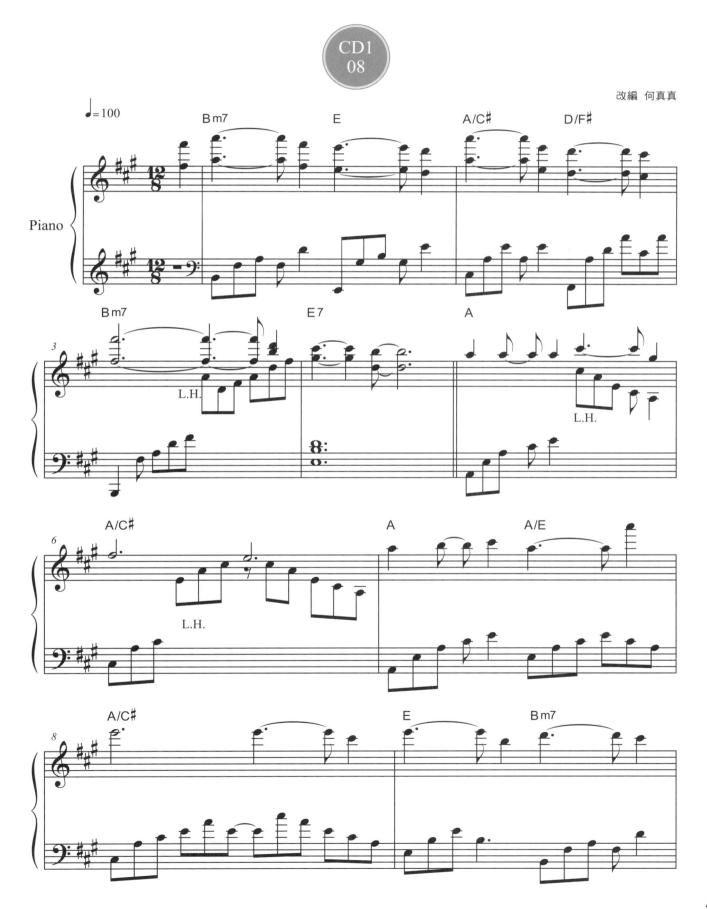

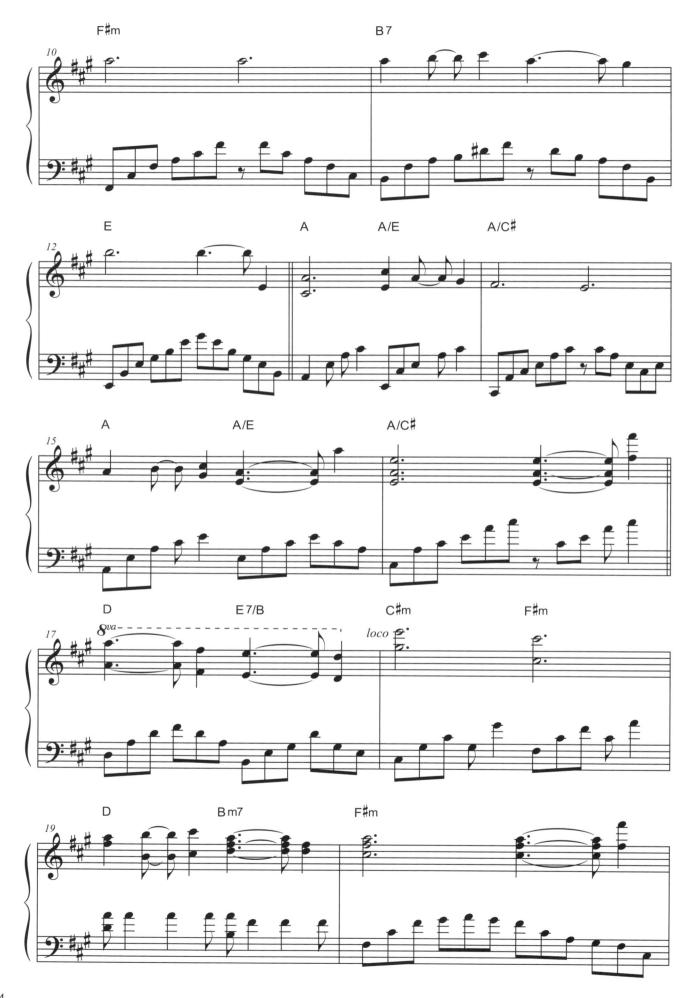

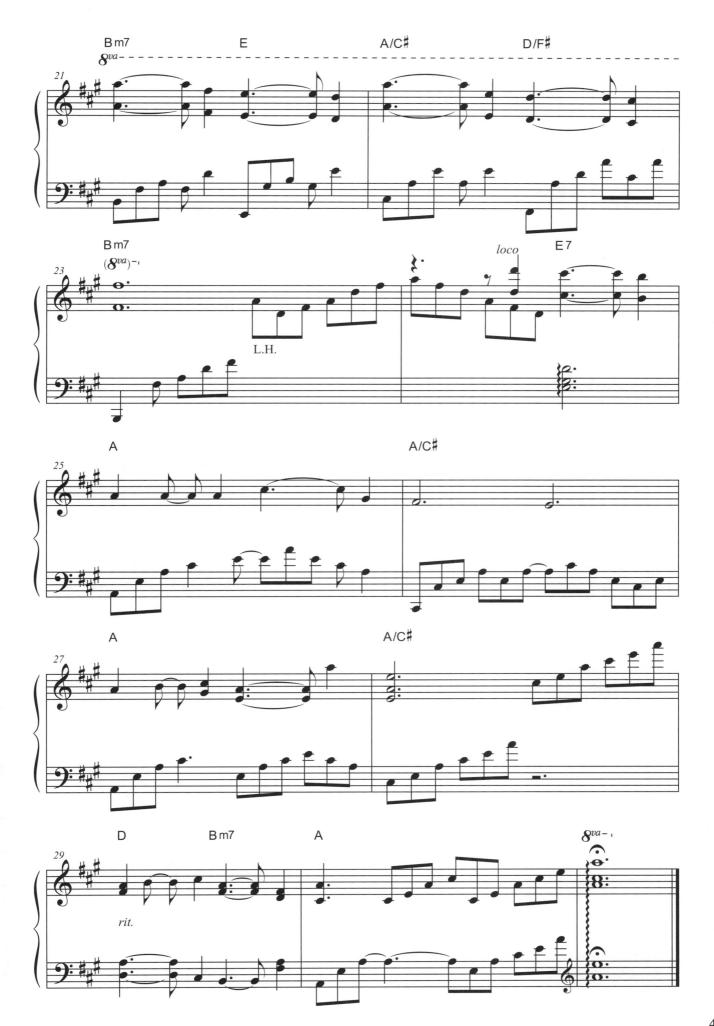

() 愛之夢

根據情詩「能愛就愛吧!」所寫

李斯特·費倫茨(匈牙利語: Liszt Ferenc,1811年10月 22日-1886年7月31日), 更常見名稱為法蘭茲·李斯 特(德語:Franz Liszt), 匈牙利鋼琴演奏家以及作曲 家,浪漫主義音樂的主要代 表人物之一。

【代表作】

《超級練習曲》

《愛之夢》

《旅行歲月》

《b小調奏鳴曲》

《匈牙利狂想曲》

《前奏曲》

《塔索》

《馬捷帕》

《浮士德交響曲》

《死之舞》

《基督》

《聖伊莉莎白軼事》

● 關於這首歌

李斯特曾寫作過三首題為「愛之夢 Liebestraume」,副題為「三首夜曲3 Notturnos」的鋼琴曲,其中以第三曲最有名,此曲原為聲樂曲,於1845年根據德國詩人弗雷利格拉特(Freiligrath)的情詩「能愛就愛吧!」所寫,這詩句充分表達人生真摯的愛情,李斯特將她譜成優美的旋律,後來又以單純的旋律加上複雜的和聲改編成富有浪漫情趣的鋼琴曲,現在反而以鋼琴獨奏曲的演奏居多,《愛之夢第三首》為優雅的快板,原曲為降A大調6/4拍。此曲是單純的三段體,開頭的甜美的旋律貫穿整個樂曲,優美的分解和弦烘托出浪漫的氣氛,中段經由李斯特獨特的過門樂段又回到了主題,整首歌曲引人陶醉在柔情蜜意的愛情裏。

● 編曲解析

- ¶ 原曲為A³大調,編者在和聲繼續保持李斯特的和弦進行,由於和弦大量使用調外和聲進行,為了降低演奏難度,讓更多愛樂者享受演奏的樂趣,所以改為G大調。
- 2 在演奏左手的琶音時,演奏者可以順著旋律樂句的情緒起伏,在拍子上可稍快稍慢,整首歌曲拍子不需過於嚴謹拘束,才能表達愛情的浪漫情懷。 剛開始的速度大約是92,但從第37-58小節開始加速為124,這是情緒最高昂段落。
- 3 本曲共有3個大調的變化,G大調、Bb大調與B大調,讀者應注意調號的變化,也可以仔細觀察李斯特複雜的和聲。

● 技巧運用

在旋律一開始,李斯特就使用調外複雜的和聲此技巧稱為「連續的屬七」 (Extended Dominant V7),也有很多流行或是爵士歌曲使用此技巧喔。

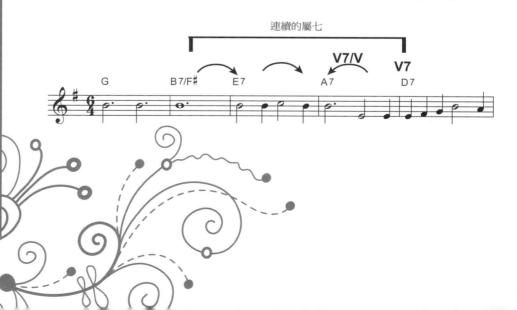

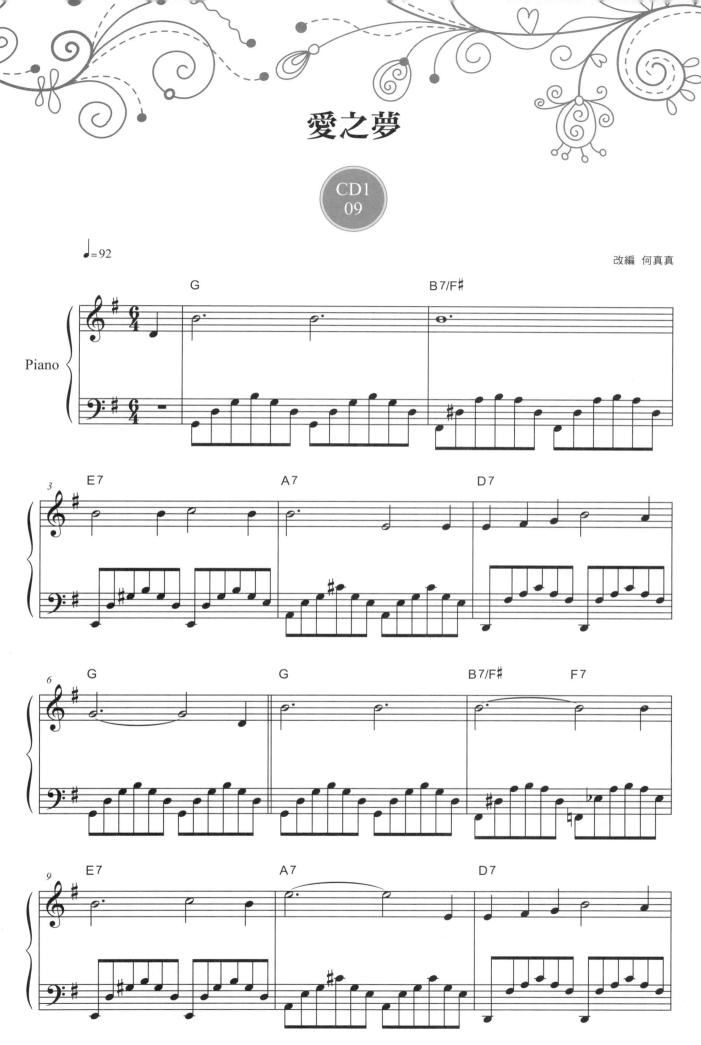

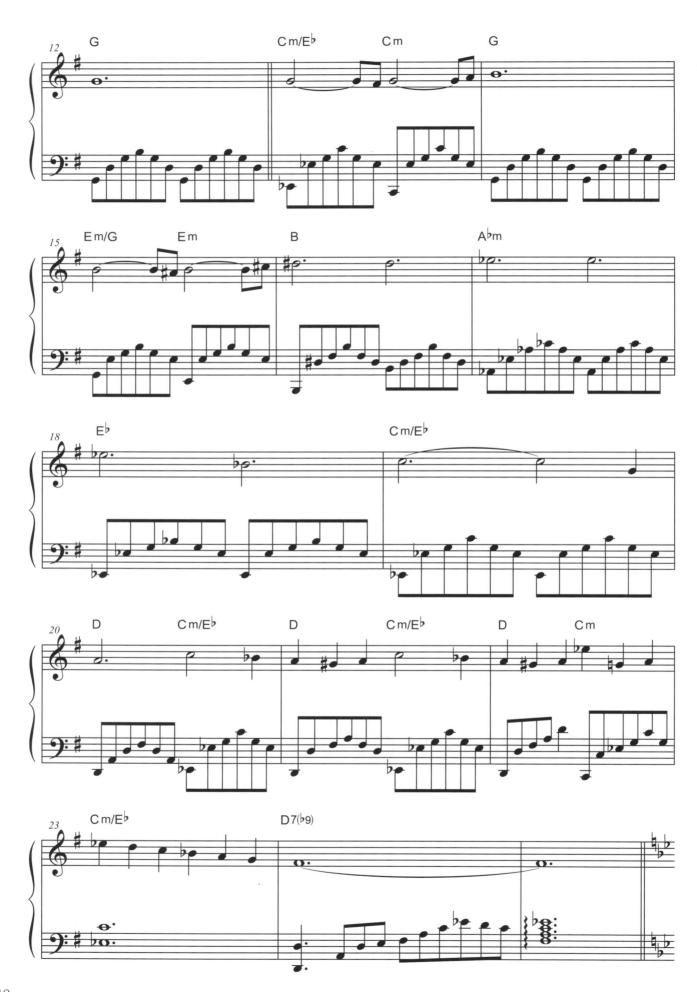

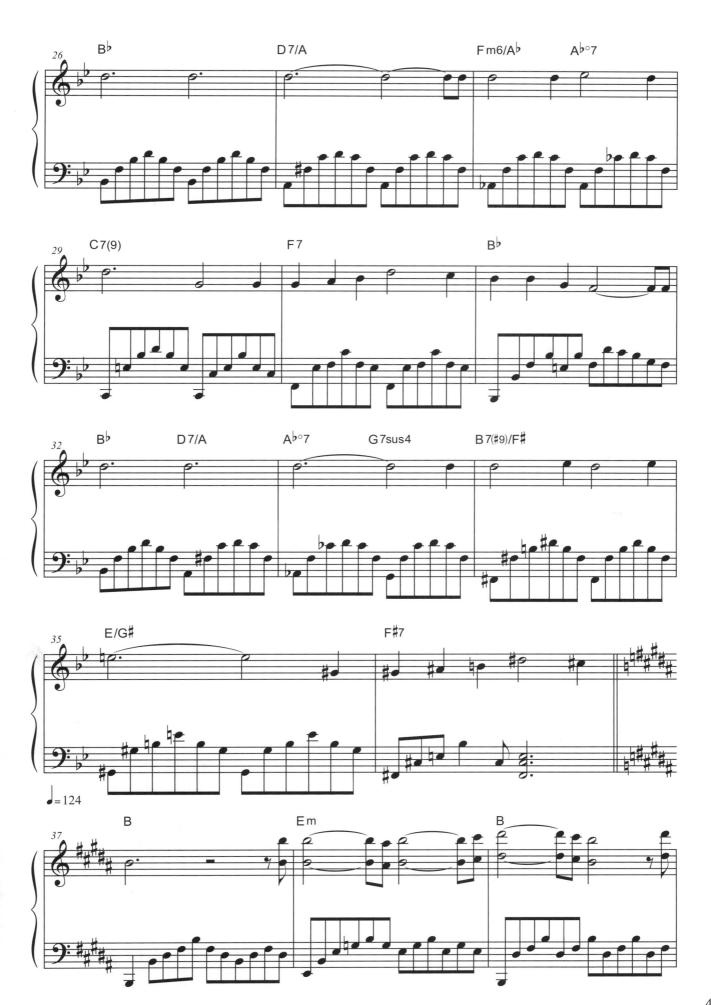

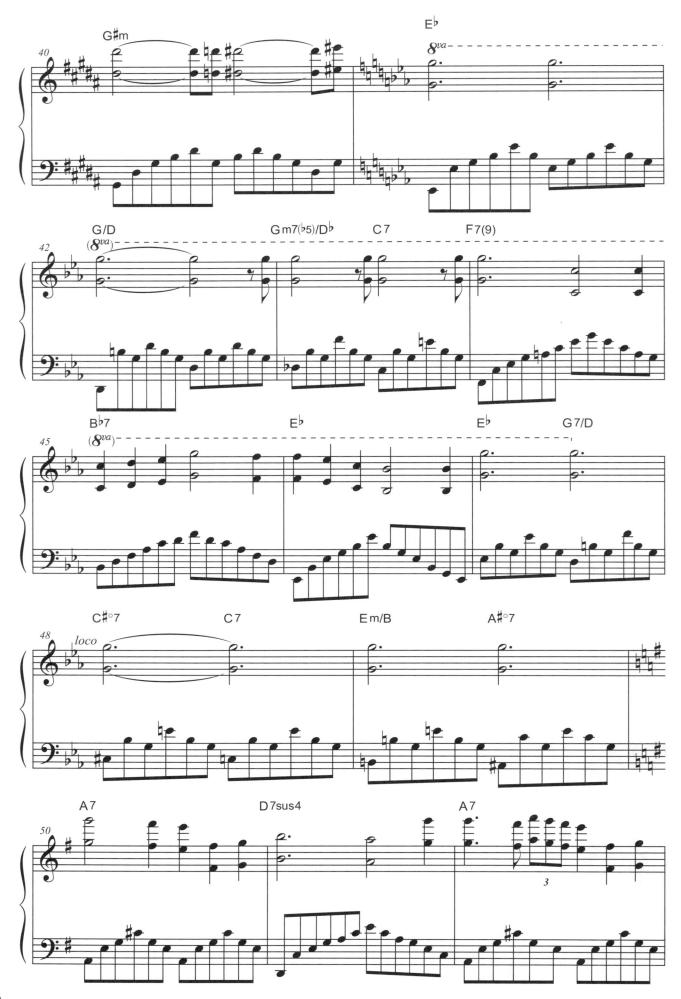

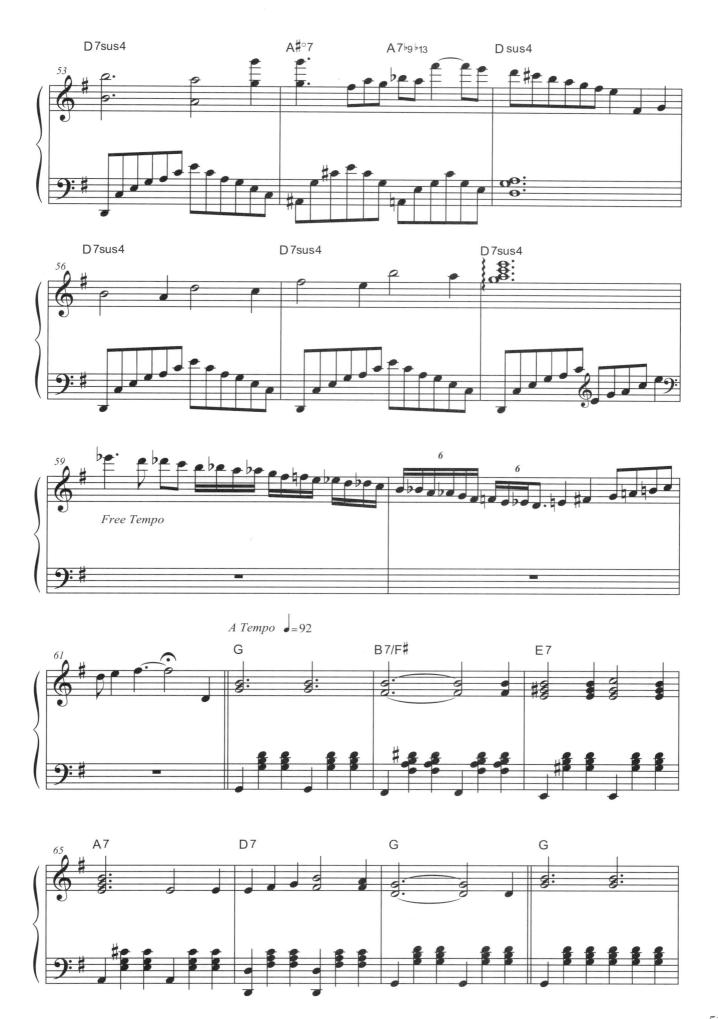

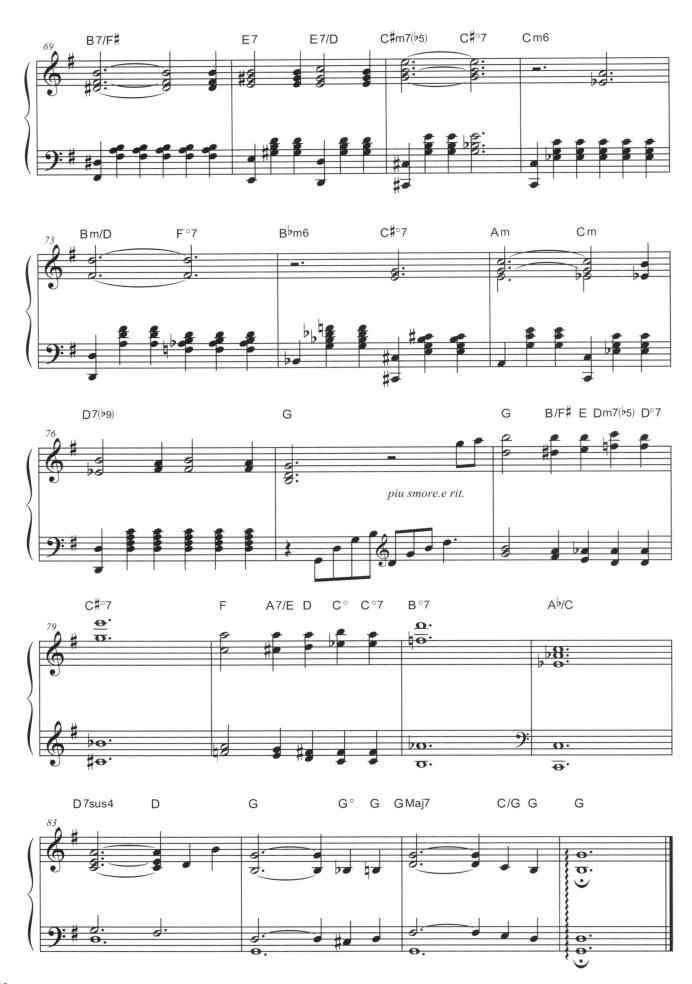

10夢

法國印象樂派德布西的作曲

德布西被認為是印象派音樂 的代表,雖然他本人並不同 意並設法遠離這一稱謂。 一些作家如羅伯·施密茲 (E. Robert Schmitz),塞 西·格雷(CecilGray)認為德 布西是一位「象徵主義者」 而非「印象主義者」。《新 格羅夫音樂辭典》內文也寫 到,將德布西的音樂美學稱 為「印象主義」是不盡準確 的,不管怎樣,德布西自幼 年起即受到印象派藝術的薰 陶。他在馬斯奈等前輩作曲 家開創的法國音樂傳統的影 響下,結合了東方音樂,西 班牙舞曲和爵士樂的一些特 點,將法國印象派藝術手法 運用到音樂上,創造出了其 別具一格的和聲。其音樂對 自他已降的作曲家產生了深 遠的影響。

● 關於這首歌

印象樂派創始者德布西(Claude Achille Debussy, 1862-1918)的創作, 夢Reverie一詞,源自"River",有著如流水般的動感涵義,此曲正如其名,表現夢境中景象的如真似幻,如夢般地飄浮在雲端,漫無目的朦朧地想著,德布西的音樂風格,不像傳統音樂著重於優美旋律或完整樂曲架構,而是追求一種聲音色彩所產生的音響效果變化。德布西受印象派畫家莫內畫作的影響,展現極出具個人獨特性的曲風,如同印象派畫作畫作般強調光影及景色的創作方式,因此被稱為『印象樂派』,在他的音樂作曲的曲式結構裡變得模糊不清,給人一種朦朧的意象。

● 編曲解析

- 德布西大量使用七和弦、六和弦與引申和弦的和聲,影響日後爵士音樂的發展非常深遠,在樂譜中我們會發現許多標示引申和弦,例如G7(#11)或是Dm7(9)等,這些引申和弦都是啟發爵士音樂家,並成為爵士樂重要的和弦結構元素。
- 2 第51-58小節是從F大調轉到E大調(59-68小節)的過門,利用Dm(PVIIm)西班牙音階終止,到E和弦不斷的反覆,同時Dm也是先前F大調的(VIm),利用二調之間都有共同關係的樞軸和弦(Pivot Chord)連接。
- 第69小節又再次轉調回F大調,請注意調號變化。

● 技巧運用

左手伴奏在引申和弦的分解琶音方式,讀者可以多多觀察以下幾小節的範例。

第10-11小節

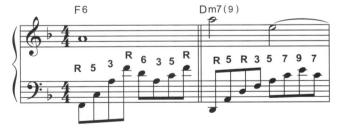

第27-28小節

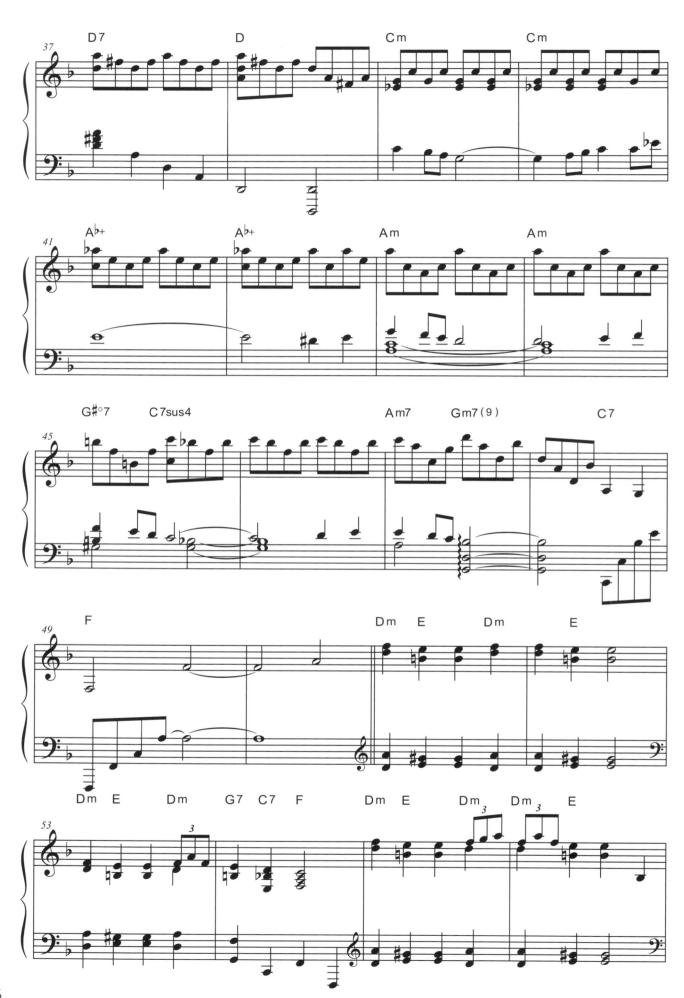

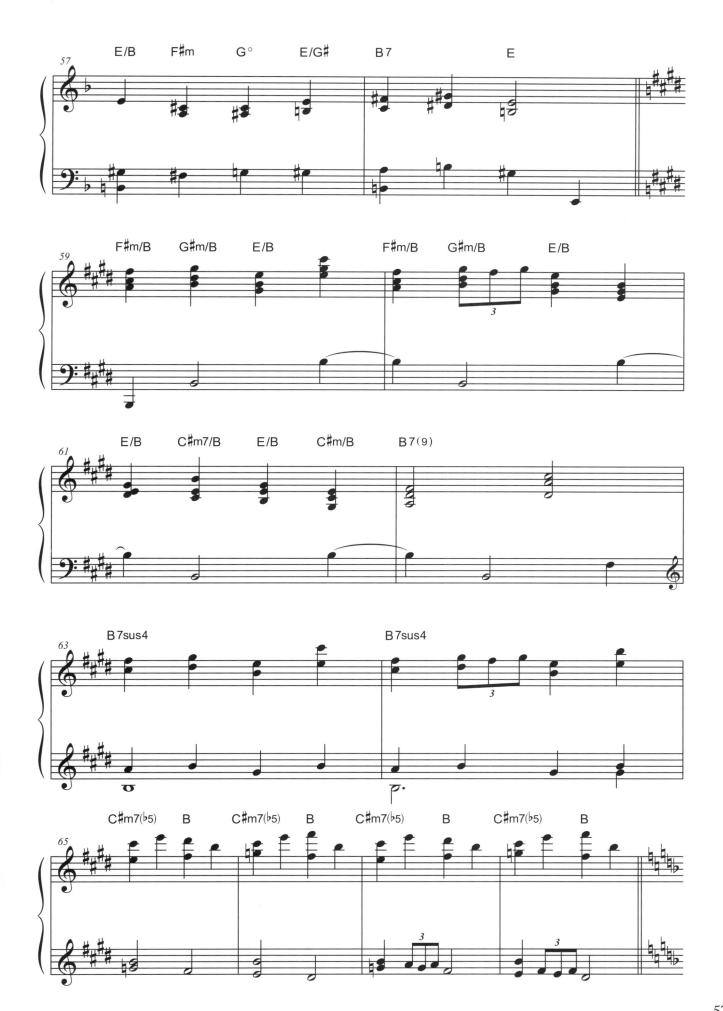

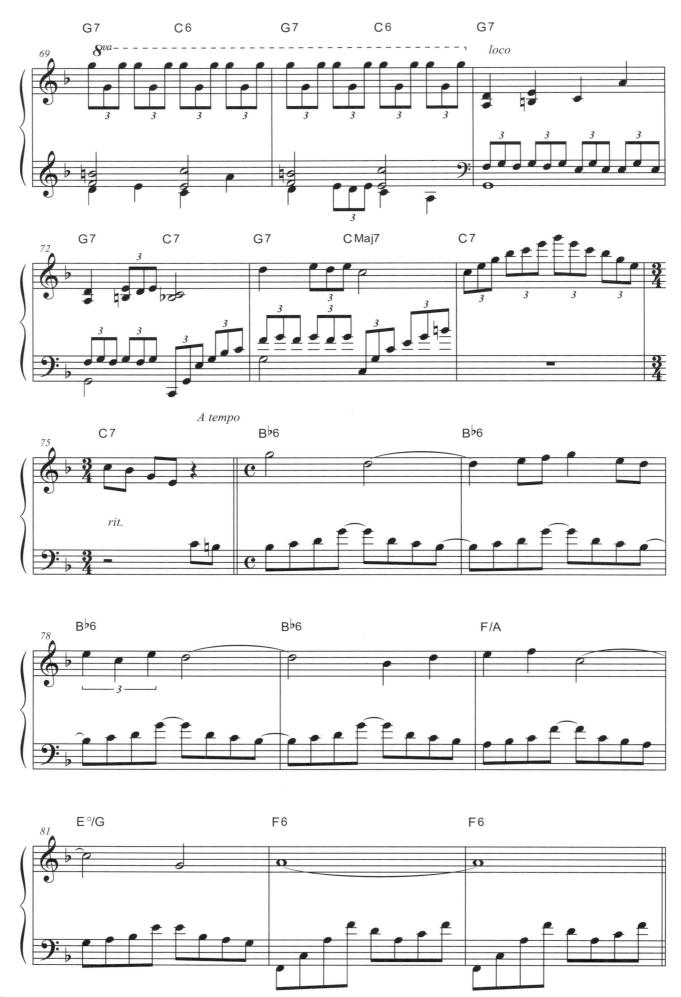

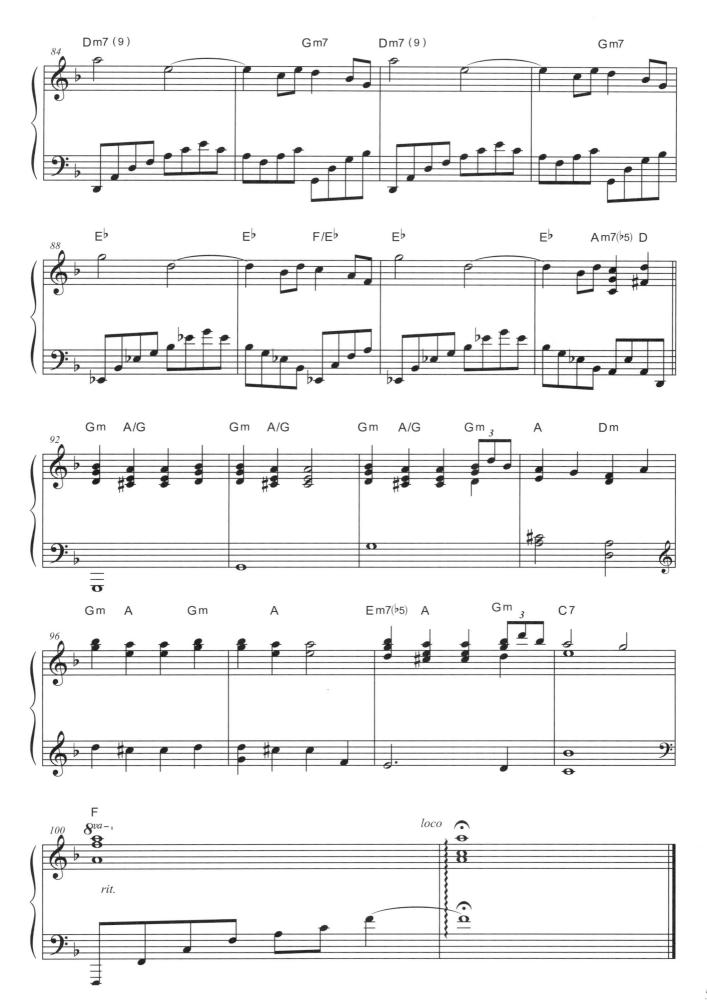

11吉諾佩第1號

【全名】

Éric Alfred Leslie Satie

Erik Satie

【出生】

1866年5月17日於夏諾曼第

翁弗勒

【浙世】

1925年7月1日於巴黎

【所屬時期/樂派】

20世紀

【擅長類型】

鋼琴獨奏曲,舞台音樂

【代表作】

《裸體歌舞》

《玄秘曲》

《乾癟的胎兒》

《梨形曲三段》

《游行》

《蘇格拉底》

【師從】

魯塞爾,丹第

■ 關於這首歌

薩提於1887年完成了鋼琴作品《三首吉諾佩第》,又稱為「梨形三小品」, 其中的第一首吉諾佩融合優雅與淡淡哀愁的風格,深獲人心,成為薩提最出名 的曲子,流傳至今,希臘的高音女伶Kalliopi Vetta也曾翻唱過,電影《我的野 蠻女方2》與廣告配樂等都曾出現渦。連德布西也深愛此曲,便將它改編成管 弦樂版,不過目前在市面上所較能看的版本,還是以鋼琴獨奏版居多。薩提與 印象派德布西、拉威爾同樣是法國人,但他的作品不像他們音樂具有嚴肅的性 格,或是精準地描述什麼意象,反而是帶有更多的冥想性與簡潔性,薩提的作 品大部分都有著奇特的標題,例如「古老和即時的時刻」、「滴合所有人的會 話」等,與一般我們其他作曲家作品如「命運」、「悲愴」較嚴肅的人生課題 大大不同。

編曲解析

- 一開始的前奏特殊的反覆著IV與 I 的大七和弦,具有冥想氣質,演奏者應 將這份寧靜感緩緩不急不徐地演奏出來。
- 🤈 第13-21小節為主歌,右手旋律如同在不動的湖面上引起一波漣漪,依舊 祥和寧靜。第22-39小節為第二段落可說是副歌,情緒波動的段落可以更 加劇烈,力度可以大一些。
- 3 原曲鋼琴左手伴奏為根音與和聲的方式,在此編者將之改為分散和弦,讀 者可以進行比較,不同方式也另有一番風味,像是鐘擺在規律的擺動般。

● 技巧運用

讓我們看看編者改編的伴奏方式與原版的不同處。

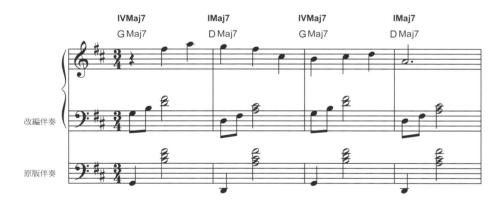

吉諾佩第1號

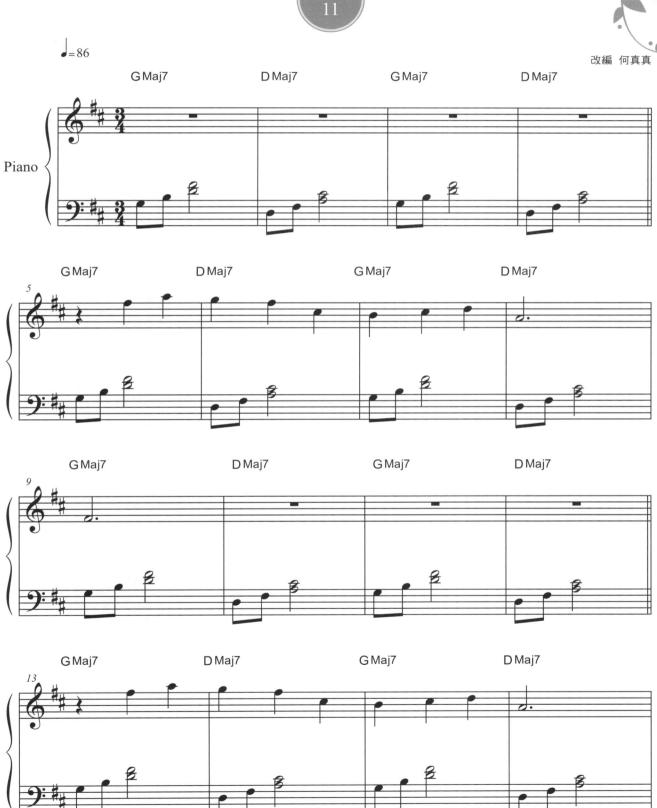

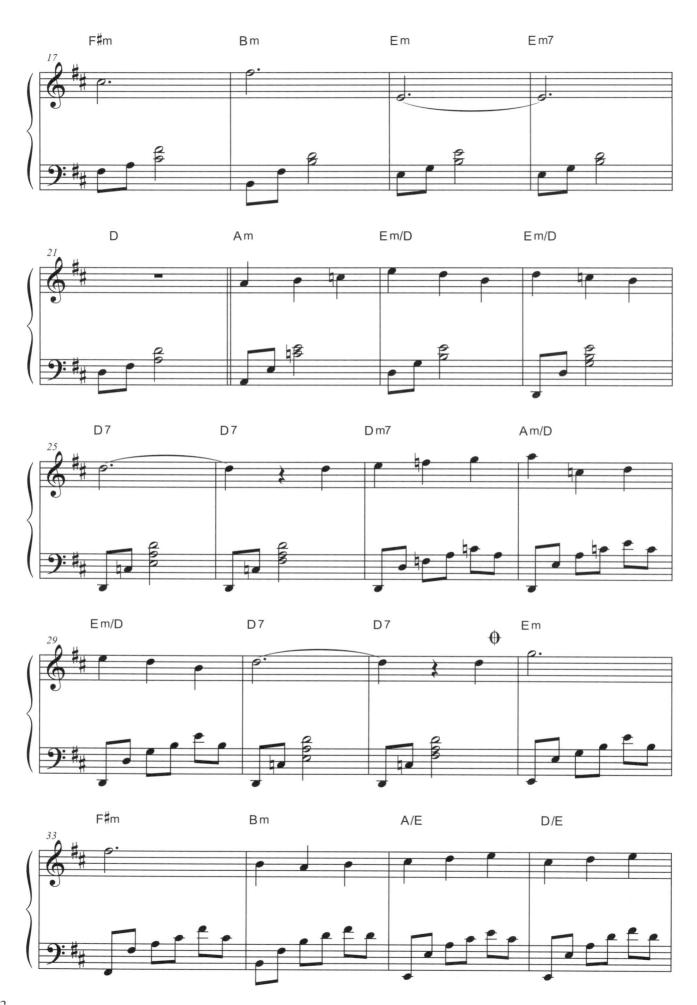

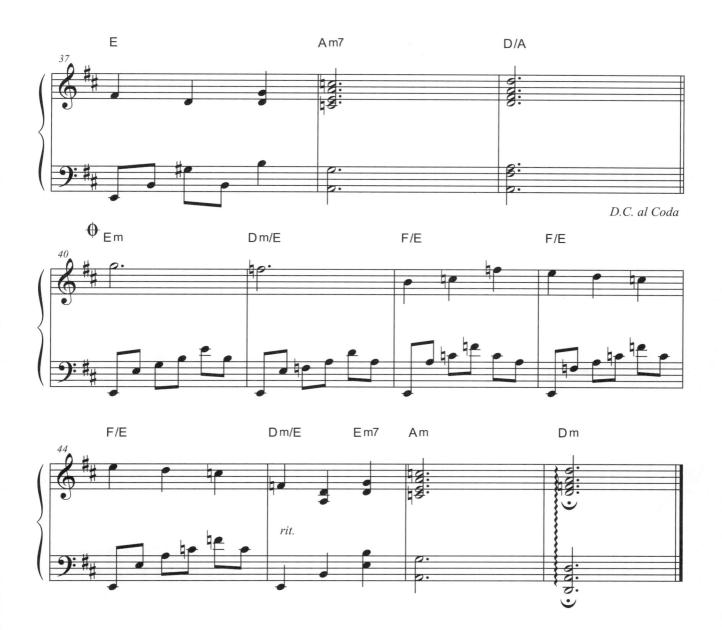

12 吉諾佩第2號 法國國民樂派的薩提所作曲

艾瑞克·阿爾弗雷德·萊斯利·薩提(法語:Éric Alfred Leslie Satie,1866年5月17日-1925年7月1日),後來自己改名為Erik Satie,是法國的作曲家。他被法國音樂六人團尊為導師,是二十世紀法國前衛音樂的先聲。

他的作品大多數都以薩提本 名出版,但是在1880年代的 後期,他曾經以維吉尼·勒 鮑(Virginie Lebeau)作為 筆名,Lebeau雖是法國一 個姓氏,但其實可以拆開為 兩個字:le beau,意思就是 「美男子」。

● 關於這首歌

薩提於1887年完成了《三首吉諾佩第》(又稱為「梨形三小品」),這是其中的第二首吉諾佩第,這首靜謐柔美的小品名曲,充滿了寧靜與內省的語法,給予聽者許多冥想的空間,雖是古典音樂印象樂派,但是音樂具有先驅性,至今還是保有其現代感,清新雅緻的旋律如同春天溫暖日光的照射感,依舊讓忙碌的現代人可以藉由薩提的音樂撫平紛擾的心靈,薩提的音樂如同是Spa,讓縹緲的美感不斷流傳。他的風格受著穆索斯基、夏布里耶等人的影響,他對於二十世紀的法國音樂、新古典主義,甚至之後的一些實驗音樂都有重要影響與貢獻。其中最為著名的旋律,當然就屬這三首「吉諾佩第」(Gymnopedies是古希臘斯巴達每年祭祀太陽神阿波羅的節慶)。

● 編曲解析

- 1 編者對於原版的樂譜改編不大,薩提的鋼琴伴奏方法與和聲也深深影響許多爵士鋼琴家,所以編者只是在左手和聲上更加簡約,大多保留薩提的原創,透過編者為大家找出和弦的分析標示,藉此我們也可以學習薩提的方法。
- 2 右手部分依照保留巴洛克音樂時期的裝飾奏,第5-14小節與第40-49小節為主歌,演奏小聲些,是寧靜的氛圍,第15-27小節為第二段落可說是副歌,情緒波動可以更加劇烈,但在第24-27小節段落尾端可以歸於寧靜如同波浪的潮退,第28-39小節為第三段落,力度由弱再漸強,又是下一波浪潮升起與落下。
- 3 第50小節到最後結尾與第二段副歌相同,也是另一波浪潮升起與落下。

● 技巧運用

反覆和弦(Vamp)是指一個甚至多個和弦不斷反覆的和弦模式,薩堤很喜歡以Vamp來創作,這個方法影響流行音樂或是爵士樂非常深遠,也沿用至今,這首歌雖沒有任何譜號,但其實是以G Mixolydian 調式為開端。

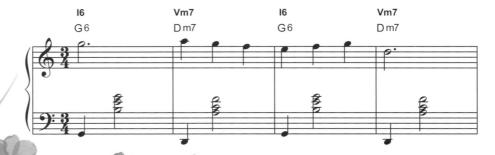

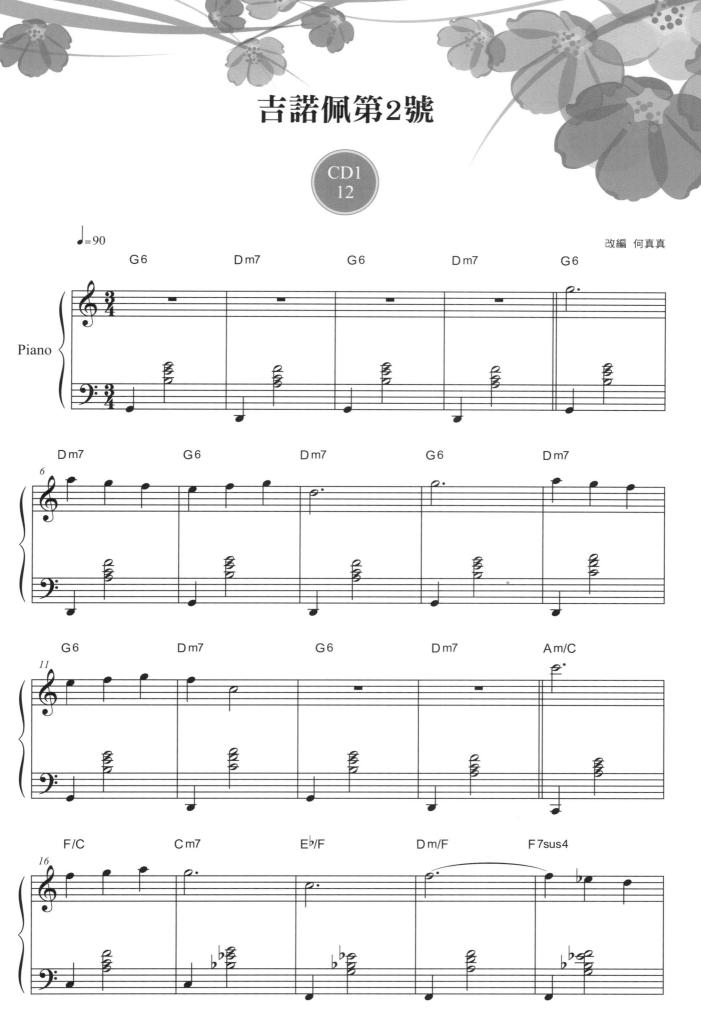

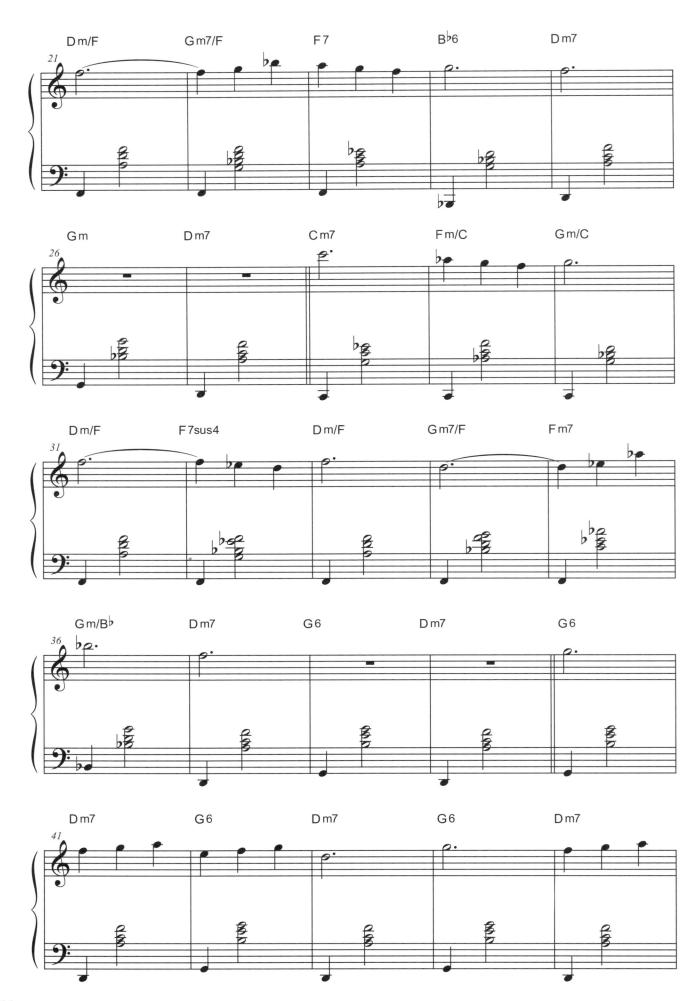

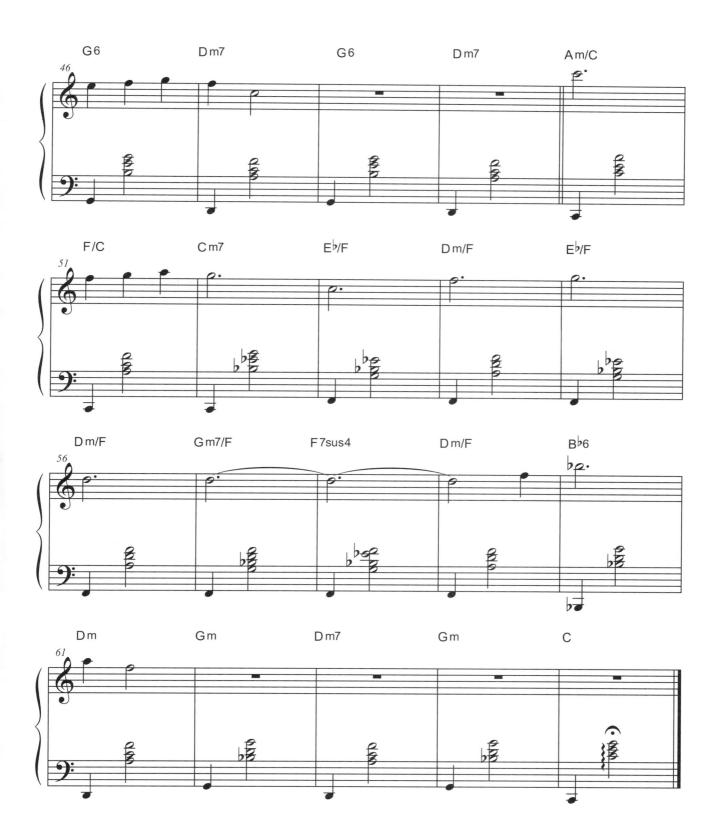

13 韃靼舞曲

亞歷山大·波菲里耶維奇· 鮑羅定(俄語:Алекса ндрПорфирьевич Бородин,1833年11月 12日-1887年2月27日)出 生在聖彼得堡,也去世於聖 彼得堡,是俄國的作曲家同 時也是化學家。十九世紀末 俄國主要的國民樂派作曲家 之一。

他與巴拉基列夫、里姆斯基-科薩科夫、居伊和穆索爾斯 基組成強力集團。

【代表作】

《伊果王子》

《在中亞細亞草原上》

● 關於這首歌

鮑羅定是俄國十九世紀的國民樂派「五人組」(The Five)的其中一名重要音樂家,這五個人都不是科班出身的音樂家,鮑羅定其實他是當時一名極為傑出的化學家,音樂是副業而已,因此無法花下許多時間於音樂創作上,只留下數量有限的作品,較為人所知的有二首交響曲、二首弦樂四重奏曲及最著名的管弦樂曲「中亞細亞草原」。他並寫了四齣歌劇,其中大家熟悉的應該是「伊果王子」(Prince of Igor),這首「韃靼舞曲」正是此歌劇中第二幕結尾的一段舞曲鮑羅定從1875年就開始著手譜寫這首作品,然而一直到他1887年過世之時仍尚未完成,「韃靼之舞」的部份則是由林姆斯基·高沙可夫譜成的管弦樂曲,原曲有合唱團部份,但在音樂會中的演奏則予以省略,且不中斷的演奏。

● 編曲解析

- 1953年這首樂曲曾被音樂劇Kismet改編為流行音樂並命名為「Stranger in Paradise」,這首旋律極具人聲歌唱性,知名女聲樂家也曾演唱錄音, 所以在詮釋右手旋律樂句時,以人聲的呼吸點來彈奏出來。
- 2 前奏是Pedal Point左手頑固低音在A音,並以二拍為一單位有反拍的節奏模式,但右手有時卻有三連音的拍子,不同切割單位的拍子,雙手較不易對應,演奏者應注意二手的節奏以及獨立性。
- 3 第50小節到最後結尾與第二段副歌相同,也是另一波浪潮升起與落下。

● 技巧運用

前奏第1-2小節的Pedal Point,和第31-32小節的Pedal Point,以不同的伴奏 技巧來呈現,第1-2小節右手彈奏和聲左手單音,第31-32小節則右手單音左手 包含根音與和聲。 」 7。 A G/A Gm/A

第31-32小節

韃靼舞曲

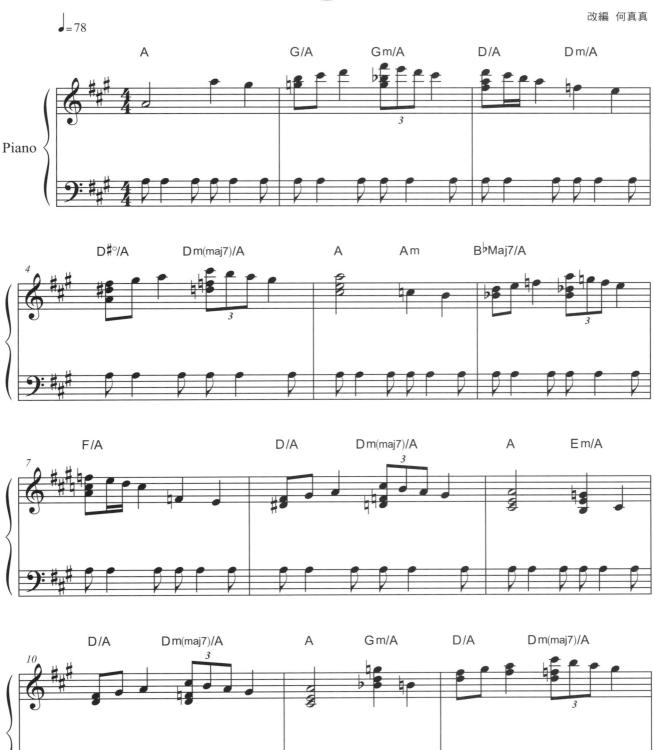

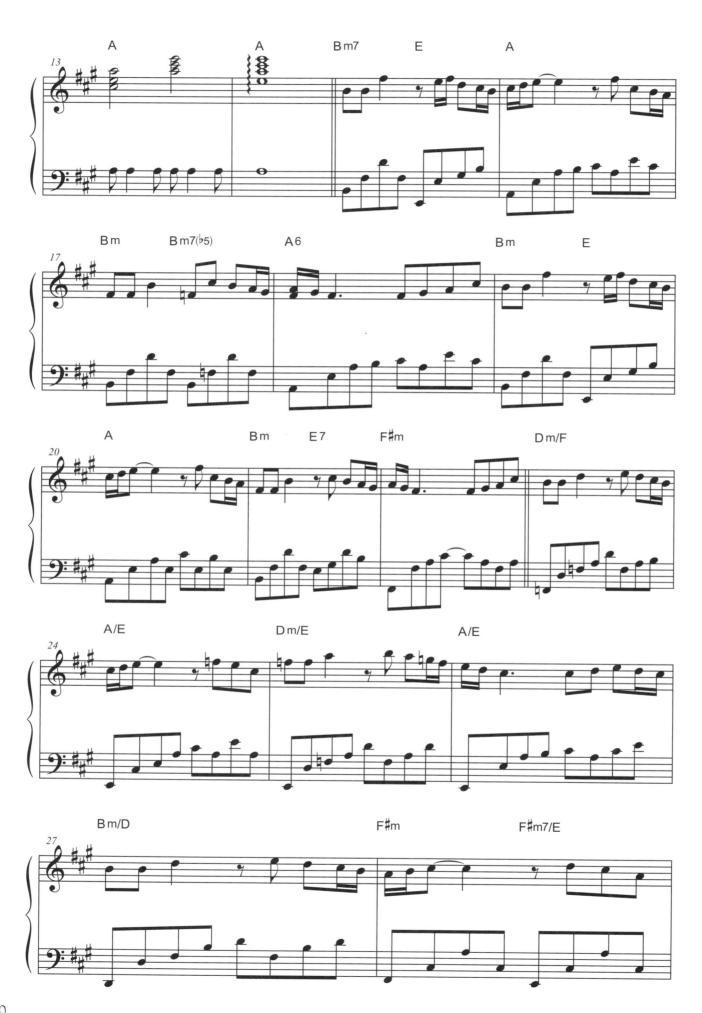

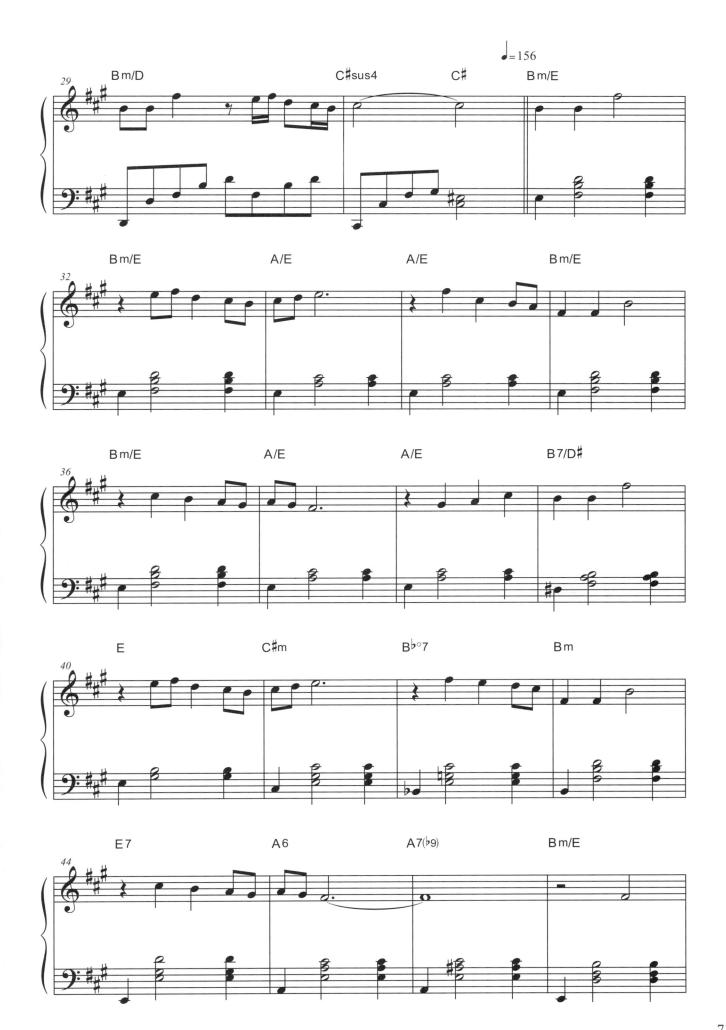

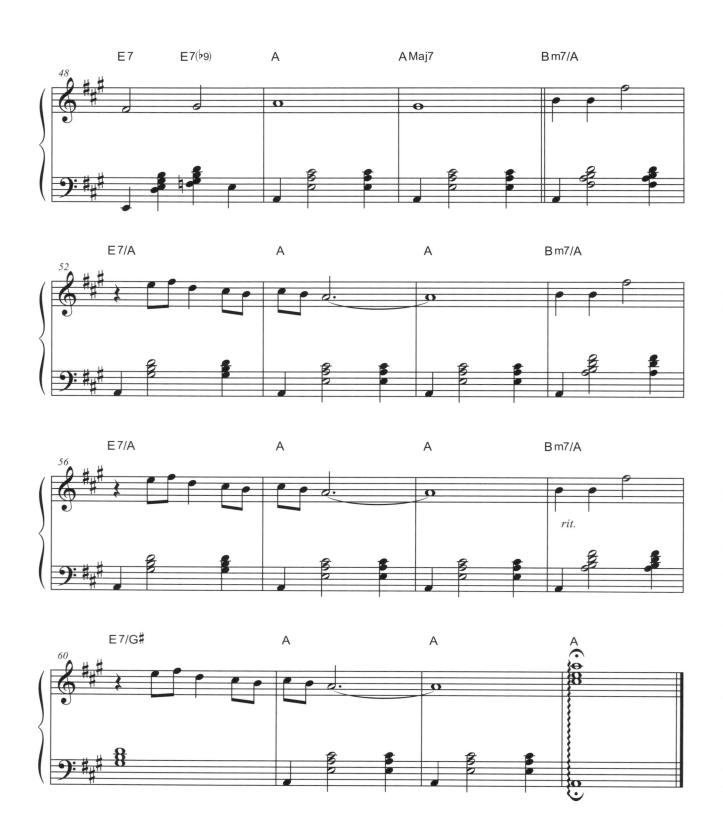

14天鵝湖

柴可夫斯基第一部舞劇創作

彼得·伊里奇·柴可夫斯基 (俄語:Пётр Ильич Чайковский,1840 年5月7日—1893年11月6日), 俄羅斯浪漫樂派作曲家,其 作品也有一定的民族樂派特 徵。其風格直接和間接地影 響了很多後來者。

柴可夫斯基出生於沃特金斯克一個貴族家庭,從小在母親的教導下學習鋼琴,由於父親的反對,進入法學院工作,建入聖被得堡音樂學院,是實施學學會實斯坦學習音樂,在尼可萊·魯賓斯坦(安東在魯賓斯坦的弟弟)的邀請不會實斯坦的弟弟)的邀請不會,擔任莫斯科音樂學院教授。

● 關於這首歌

《天鵝湖》無論從音樂或是從芭蕾舞來看,都可以稱得上是所有古典芭蕾舞中最受觀眾歡迎的一齣舞劇!是俄國作曲家柴可夫斯基第一部舞劇創作,取材於俄羅斯民間故事《天鵝公主》和德國作家莫采烏斯的童話《天鵝湖》。這部舞劇音樂被稱為第一次使舞蹈作品具有了音樂的靈魂,以音樂為主的完整舞劇以前是沒有的,柴可夫斯基讓"舞劇音樂也是交響樂",他強調舞劇音樂本身的發展,創造獨立的舞劇音樂。這首樂曲完成曲於 1876年,1877年「天鵝湖」的首次公演,不幸的是由於編導不具備音樂體現能力,而令大眾失望,1893年柴可夫斯基突然去世,之後1895年由兩位編導大師彼季帕和伊凡諾夫再次重新編導了「天鵝湖」,他們充分理解和運用了其音樂語言,此劇才獲得全面性的成功。

● 編曲解析

- ¶ 原曲是交響樂編制,充滿夢幻的色彩,如天鵝般的優雅姿態,請隨著旋律樂句的情緒可以稍快或是稍慢。
- **2** 在37-55小節充滿奇幻的和弦與氛圍,這裡演奏力度起伏落差與對比可以 比之前的段落對比更大一些,在此段落有許多臨時記號演奏閱讀時應多加 注意。
- 3 本曲為三段式樂曲,5-12小節與22-29小節都可歸類為A段主歌,左手伴奏手法模擬吉他的分散和弦奏法,13-21小節與30-36小節都可歸類為B段副歌,在此左手伴奏的琶音音域範圍大應多注意,在37-55小節算是主要橋段Primary Bridge,所以每一段落的演奏情緒層次上應做不同的編排。

● 技巧運用

前奏1-4小節我們可以學習到「頑固低音」的和弦配置(Pedal Point),並以「反覆和弦」(Vamp)技巧來不斷反覆Bm與Em和弦,其素材是來自主旋律的和弦配置。

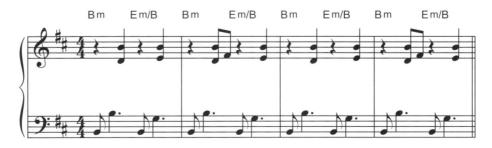

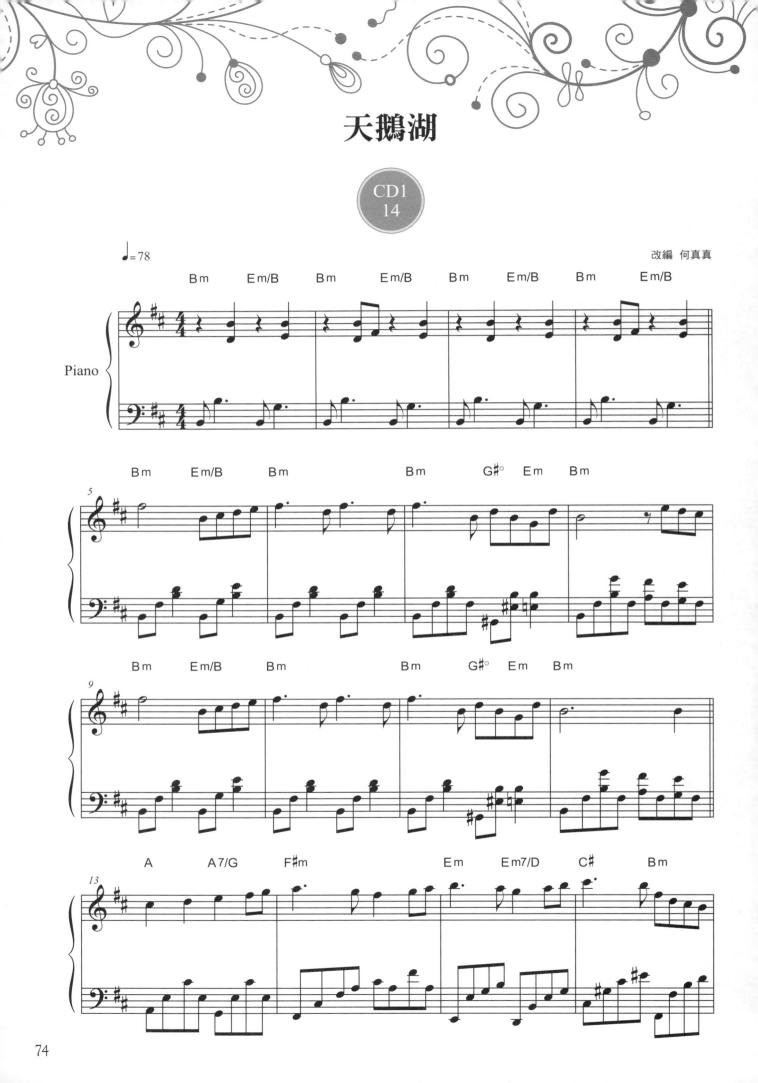

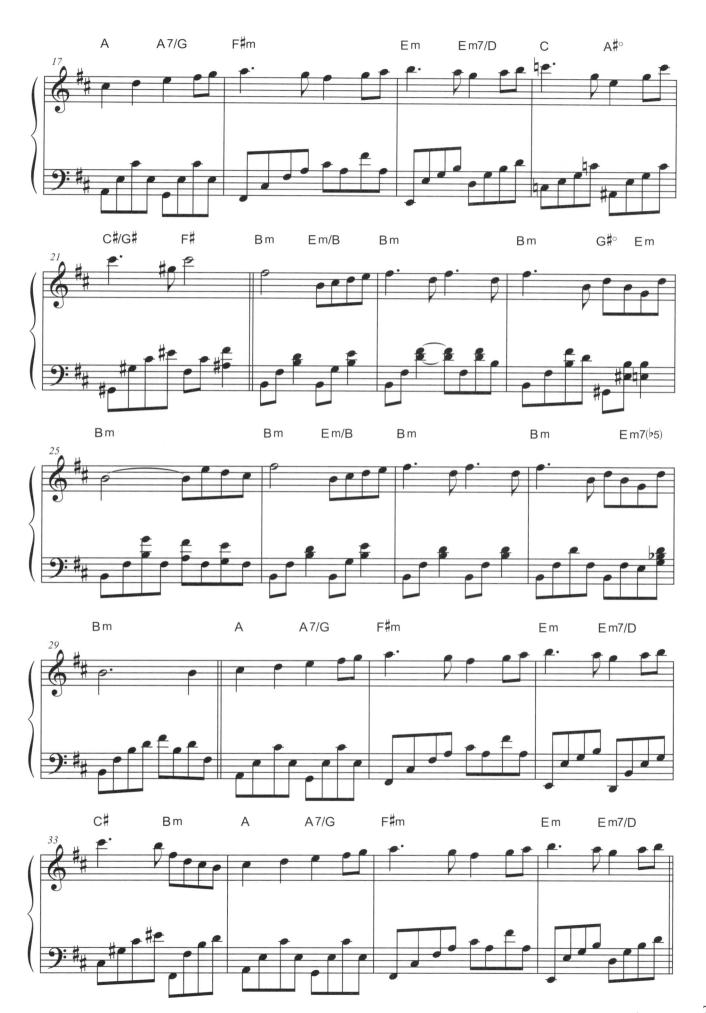

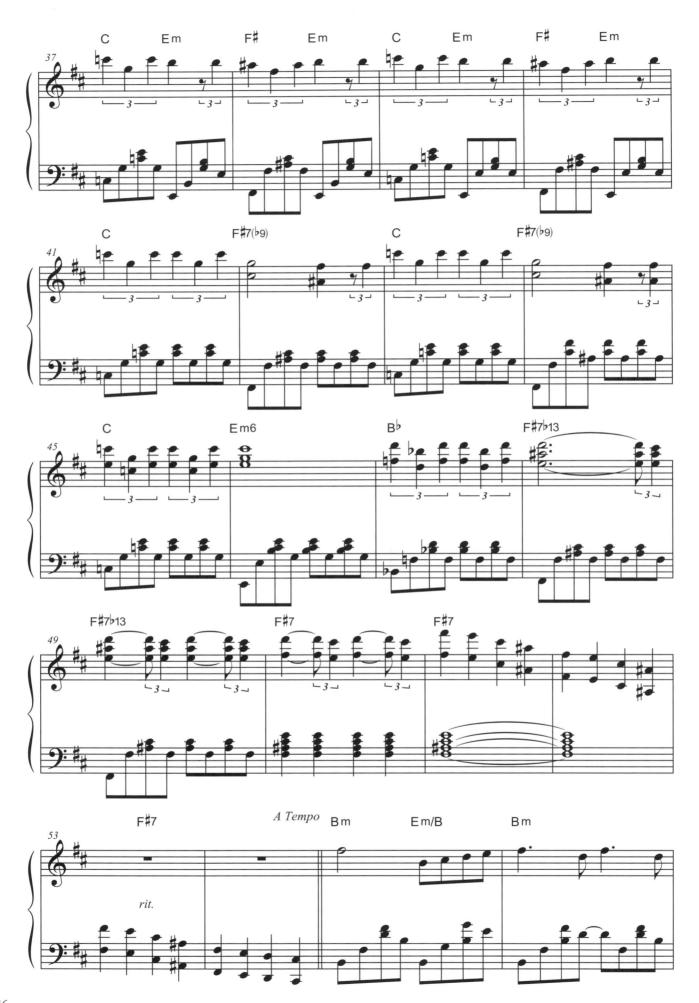

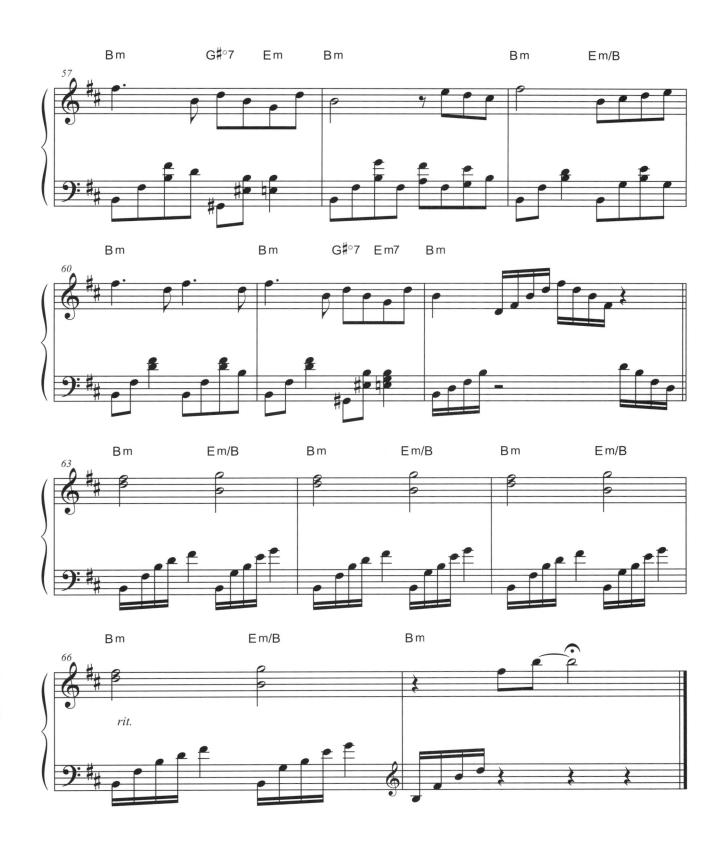

15 阿德麗塔 原是西班牙吉他演奏家泰雷嘉的作曲

泰雷嘉的家境清寒,少年時 代曾在製繩工廠做工。曾向 盲人音樂家曼努埃爾·岡薩 雷斯學習吉他,也曾向歐亨 尼奧·魯伊斯學鋼琴。1874 年泰雷嘉獲得資助進入馬德 里音樂學院學習鋼琴與和 聲。1877年後除了教吉他外 他以馬德里為中心,開始了 吉他演奏家之路。1869年 獲安東尼奧・德・托雷斯製 作的吉他名器而如虎添翼。 1878年在巴塞隆納舉行第一 次演奏會獲得成功。1880 年到巴黎、倫敦演出,被稱 讚為「吉他的薩拉沙泰」。 1885年定居巴塞隆納,並常 到西班牙和法國各地演出。 不少20世紀上半葉主要吉他 演奏家出自他的門下,其中 也包括劉貝特、普霍爾等。

關於這首歌

泰雷嘉(Francisco Tarrega)生於1852年11月21日西班牙,他大概是最能了 解吉他優點的作曲家,也是復興吉他地位的功勞者,演奏吉他的人稱他為現代 吉他之父,他的貢獻包括創立了古典吉他穩定的演奏姿勢,以及在右手無名指 的使用,在演奏技法上,泰雷嘉使用彈弦法,並使用泛音奏法,尤其是八度的 泛音奏法,它成為了吉他常用的一種演奏技法,豐富了吉他在音色方面的表現 性能。他的吉他作曲作品極具音樂性,有許多現代的音樂家改編他的作曲變 成其他的器樂曲,重要著作有《阿爾罕布拉宮的回憶》、《阿拉伯風格隨想 曲》、《大型霍塔舞曲》、《淚》、《晨歌》、《羅西塔》、《瑪麗亞》、 《探戈》、《摩爾人舞曲》等。

編曲解析

- ◢ 這是一首華爾滋3拍曲子,在速度上保持優雅的氣氛,並隨著旋律樂句的 情緒可以稍快或是稍慢。
- 整首歌曲作曲概念,是由平行調式Fm小調與F大調所建構的二個段落組 成,Fm小調在1-16小節構成A段可稱為主歌,F大調在17-32小節構成B 段可稱為副歌,接著在33-40小節回到Fm小調原先主歌的主題旋律成為 尾奏,在情緒上A段是小調請奏出憂鬱的情緒,B段是大調具有開朗的性 格可以大聲些,是活潑的情緒。
- 第22與30小節D⁰7和弦處剛好是旋律樂句的終結點(F音),在此可以停留比 樂譜多長一些,之後呼吸再奏出右手B音。

● 技巧運用

在此我們可以看到爵士音樂常用的「代用屬七和弦」(Subsitute Dominant V7),其概念來自古典音樂,如本曲中19小節的G7和弦以22小節的D¹7和弦 替代。

阿德麗塔

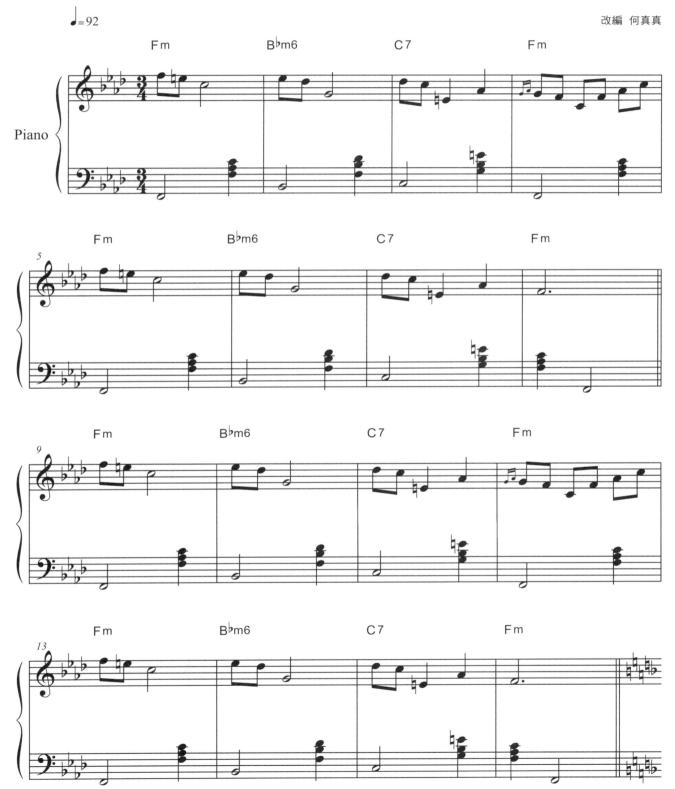

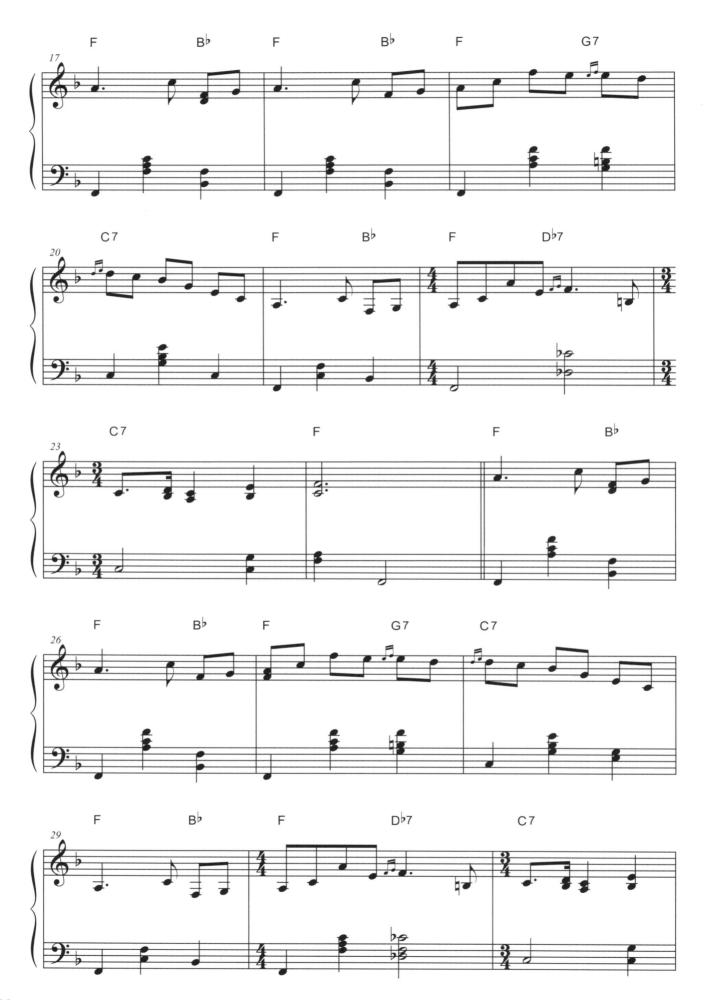

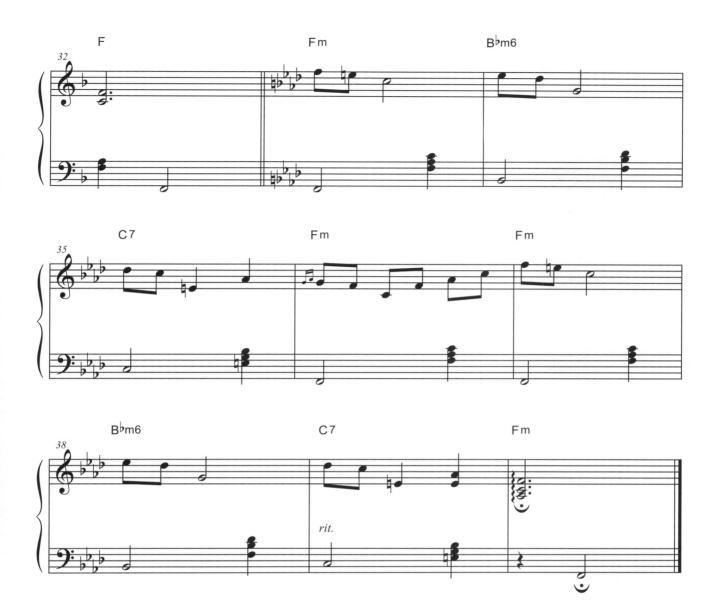

16紀念冊 選自「抒情小品」北歐的蕭邦用音樂書寫的日記

愛德華・哈蓋魯普・葛利格 (挪威語:Edvard Hagerup Grieg , 1843年6月15日-1907年9月4日),挪威作曲 家,出生於卑爾根,祖先是 蘇格蘭人。

他具有民主主義、愛國主義 思想傾向,作品大多以風俗 生活、北歐民間傳說、文學 著作或自然景物為題材,具 有鮮明的民族風格,是挪威 民族樂派的人物,其作品以 民族性著稱。

【代表作】

《A小調鋼琴協奏曲》

《培爾·金特組曲》

《霍爾堡組曲》

《鋼琴抒情組曲》

■ 關於這首歌

葛利格(Edvard Hagerup Grieg, 1843-1907)是浪漫主義音樂時期的重要 作曲家,也是挪威國民樂派最重要的作曲家和鋼琴演奏家,代表作有《A小調 鋼琴協奏曲》、《皮爾·金組曲》和《鋼琴抒情組曲》。葛利格15歲進入萊比 锡音樂院就讀,後來認識了一批熱衷於挪威民族音樂的藝術家,因而決心致力 於民族音樂,往後三十年他不凡的成就使他獲頒許多獎項,被視為是挪威音樂 的領導人。從1867年到1901年葛利格寫了一系列的鋼琴小品,共有10集,命 名為「抒情小品(Lyric Pieces)」,這系列的音樂,如同他的其他作品,多 從挪威民族音樂獲得靈感富於詩畫意境,因此他被稱為「北歐的蕭邦」。本曲 「紀念冊」發表於哥本哈根的音樂季刊,旋律優美,常被改編成其他樂器的演 奏。

編曲解析

- 本曲原為e小調並不難彈,只要你曾學過幾年鋼琴就能彈奏,但是因其左 手伴奏音域較大,為顧及較初階的學習者彈奏大跳不易,因此將此曲音程 簡化並轉為a小調。
- 第9小節起至第24小節為B段,主旋律原來是安排在低音由左手彈奏,重 新編曲之後放置在高音部由右手彈奏,大家不妨去對照一下。

技巧運用

- 本曲於左手彈奏時需要注意手腕的運用,每一拍換一個和弦都要確實做好 「下落-彈上」的運動。
- 2 右手基本上維持圓滑彈奏,但曲中有許多裝飾音,注意樂曲的節拍需保持 通暢,但節奏不可太突兀短促,並注意力度和音量的控制。

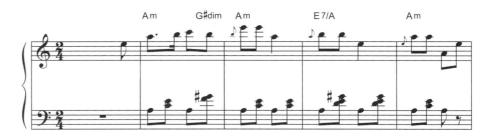

紀念冊

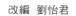

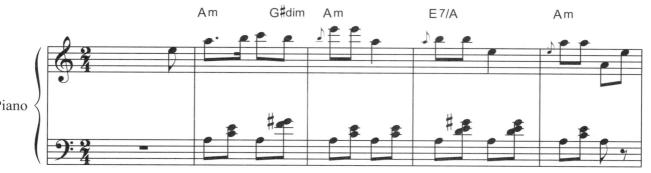

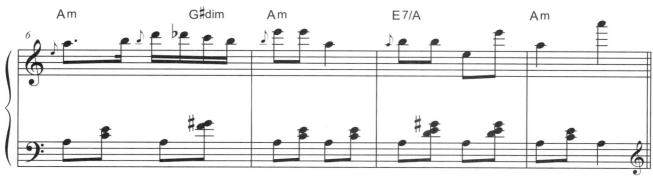

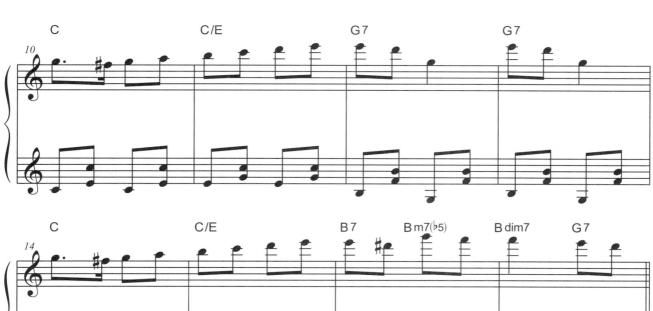

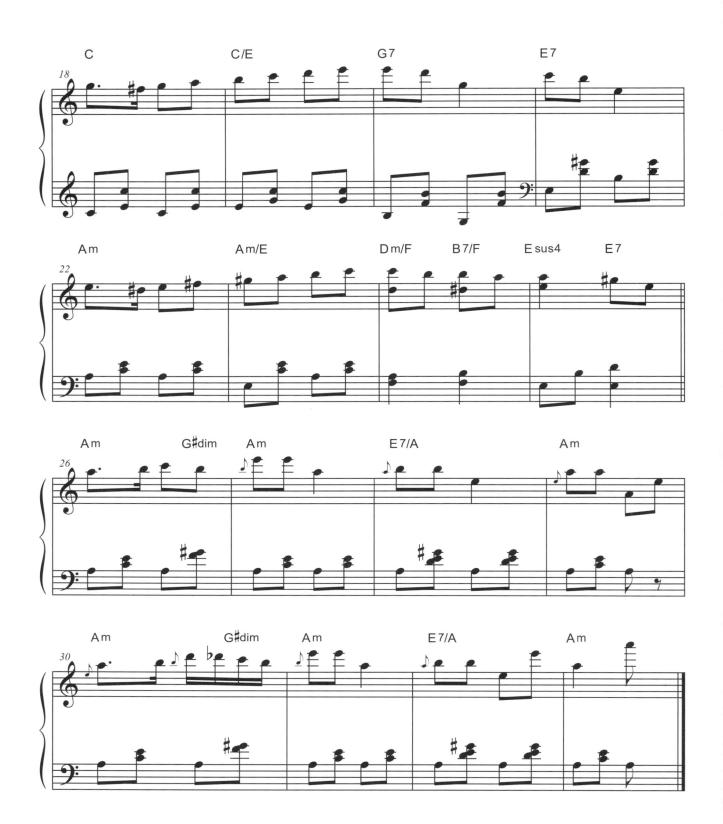

17柯貝利亞之圓舞曲

「法國舞劇音樂之父」德利伯的古典舞劇名作

克萊蒙・菲利貝・萊奥・德利 伯(法語:Clément Philibert Léo Delibes, 1836年2月21日 -1891年1月16日),法國歌 劇、芭蕾舞劇作曲家,同時也 是一位管風琴家。

德利伯出生於聖日爾曼迪瓦 爾(即今日薩爾特省拉夫賴 士),父親是一個郵差,在 他年幼時已過身;母親則是 業餘的音樂演奏家,而祖父 亦曾當過歌劇歌手,因此德 利伯自少便從家人中接觸音 樂。1847年他考入巴黎音 樂學院學習作曲,當時也學 習聲樂和鍵盤。畢業後先 後在國家歌劇院(Théâtre Lyrique)、巴黎歌劇院(Paris Opéra)、聖皮埃爾德 夏尤教堂(Saint-Pierre-de-Chaillot)等擔任合唱指揮、 伴奏或風琴演奏手。1871 年與萊昂蒂內(Léontine Estelle Denain) 結婚。

■ 關於這首歌

利伯(Leo Delibs, 1836-1891) 畢業於巴黎音樂學院, 他的歌劇作品受到法 國觀眾極大的喜愛,最有名的作品包括奇異的歌劇拉克美、芭蕾舞劇西爾維 亞以及柯貝利亞。德利伯於巴黎音樂學院就讀時並未受到矚目,直到他畢業 後,於1870年以芭蕾舞劇柯貝利亞大獲好評,奠定了名聲。柯貝利亞的故事 是敘述一對即將結婚的情人Franz和Swanilda,卻因為Franz愛上瘋狂老博士 發明的美麗木偶Coppelia,而展開一段冒險又有趣的故事,經過一連串陰錯陽 差,最終有情人終成眷屬舉行婚禮。這首圓舞曲的出現是在第一場中,女主角 Swanilda對著陽台上的木偶Coppelia 的獨舞, 曲風輕快活潑, 使這首曲子也 成為許多人喜愛聆聽及演奏的作品。

編曲解析

- ▲ 此曲為圓舞曲形式,但它並非是3拍子跳華爾茲用的舞曲,在優美的旋律 線下以左手的「根音和弦」及「五音和弦」支撐,第三拍沒有伴奏,造成 一種好似停頓卻又向前、高雅卻又不失生動的曲風。
- 本曲和弦並不難,但左手安排了較大的音域變化,根音大跳至少八度以上 才是和弦的位置,所以在練習時要確實把握。

● 技巧運用

- ▲ 此曲練習重點在左手伴奏,大跳的音程不好掌握,應該單獨挑出練習。
- 注意拍子的「強一弱」,第二拍雖然有3個音,但是不可以強過第一拍, 尤其當手指從根音大跳到下一拍時,很容易因為要「降落」在正確位置, 讓整個力度突強,使得音響變得突兀。
- 3 請注意踏板,要確實換乾淨,聽過原曲管弦樂版的人都知道,其實第二拍 是短奏而俏皮的,在此編曲裡則做較為抒情悠遠的處理,拉長第二拍,但 是踏板仍然不能過度使用。

柯貝利亞之圓舞曲

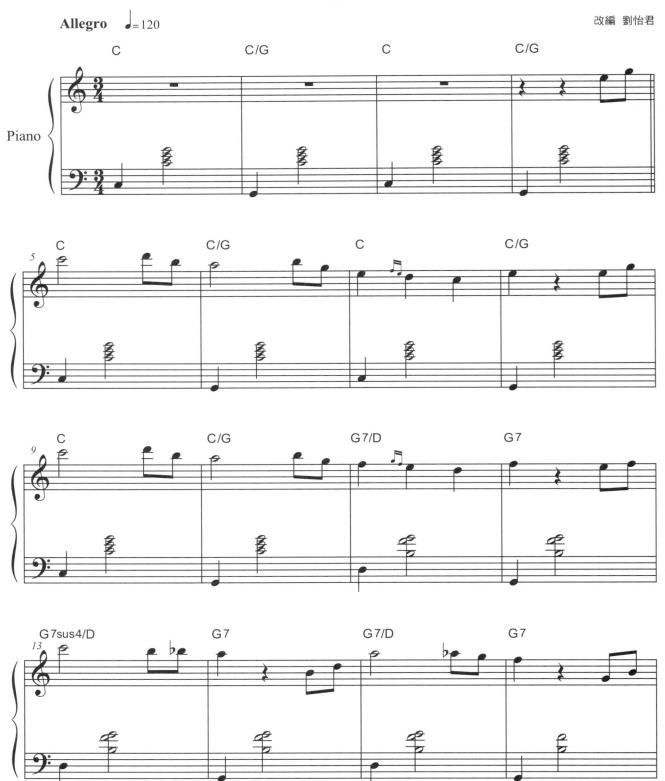

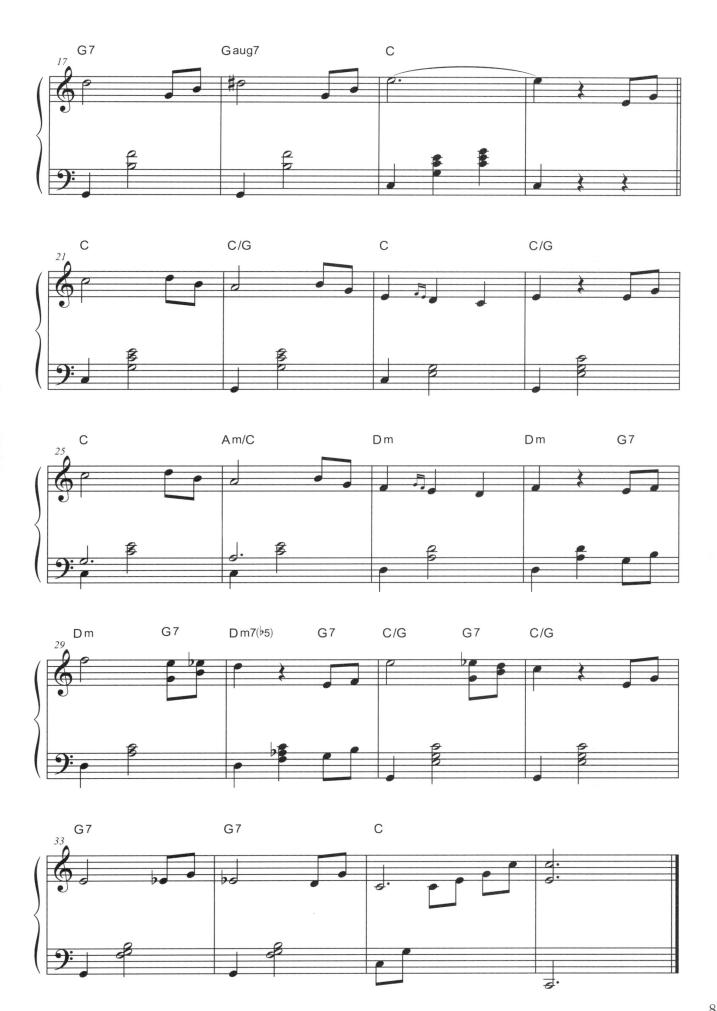

18即興曲

舒伯特晚期童真而純樸的變奏曲式作品

法蘭茲·澤拉菲庫斯·彼得·舒伯特(德語:Franz Seraphicus Peter Schubert,1797年1月31日-1828年11月19日)是奧地利作曲家,他是早期浪漫主義音樂的代表人物,也被認為是古典主義音樂的最後一位巨匠。舒伯特在短短31年的生命之中,創作了600多首歌曲,18部歌劇、歌唱劇和配劇音樂,10部交響曲,19首弦樂四重奏,22首鋼琴奏鳴曲,4首小提琴奏鳴曲以及許多其他作品。

舒伯特在世的時候,大眾對他的認識和欣賞只是一般,但逝世前已經有一百首著作被出版。他早年擔任父親學校裏的教師,辭去職位後一直沒有固定的工作,經常靠朋友接濟。死後被安葬在他生前一直相當崇拜卻只見過幾次面的貝多芬墓旁。

● 關於這首歌

「歌曲之王」舒伯特(Franz Schubert,1797-1828)是大家都非常熟悉的奥地利作曲家,僅31歲短暫的生命卻創作出無數偉大的作品,作品高達一千兩百多首,他被認為是古典主義音樂的最後一位巨匠,也是早期浪漫主義音樂的代表人物。舒伯特總共為鋼琴做了8首(兩組各4首)的即興曲,這首op.142 NO.3的即興曲形式非常特別,是由主題加五段變奏而成,樂曲中運用了貝多芬的元素,主題的來源有二:一是來自他的劇樂「羅莎蒙」裡的樂段,二是它也曾出現在他的第13號弦樂四重奏的第二樂章裡,這首降B大調即興曲的曲風優雅,旋律動聽,受大家喜愛。

● 編曲解析

- 這首即興曲有著可愛迷人的旋律,左手大部分為規律的「根音-三音」的 十度伴奏音,結構不難。
- 🤈 原曲為2/2拍子,在此改為4/4拍,並移高八度。
- 3 此曲前後加入簡單而重複的樂句作為前奏及尾奏。

● 技巧運用

- 此曲左手伴奏也不乏大跳的音程,請挑出單獨練習,注意4個八分音符一組的伴奏,除了第一個半拍(根音)可以斷奏之外,其他3個要圓滑連結。
- **2** 注意右手音色及連接,雖然旋律有許多「重複音」,但是千萬不要斷得太短,要盡量保持圓滑及樂句的流暢。

3 本曲最末頁第25小節開始,右手有一連串的八度音程,須運用手腕的 rotation,務必使其不會僵硬而粗暴。

即興曲

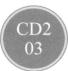

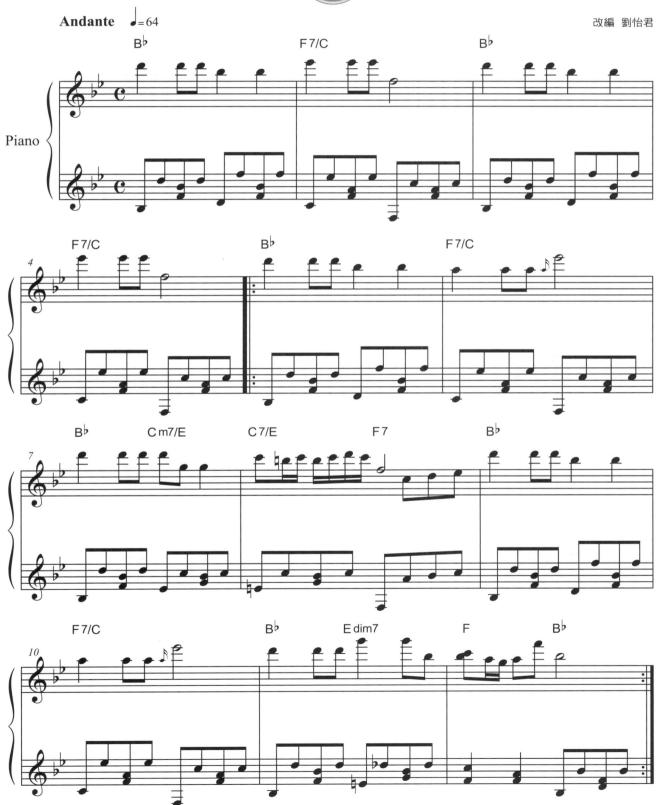

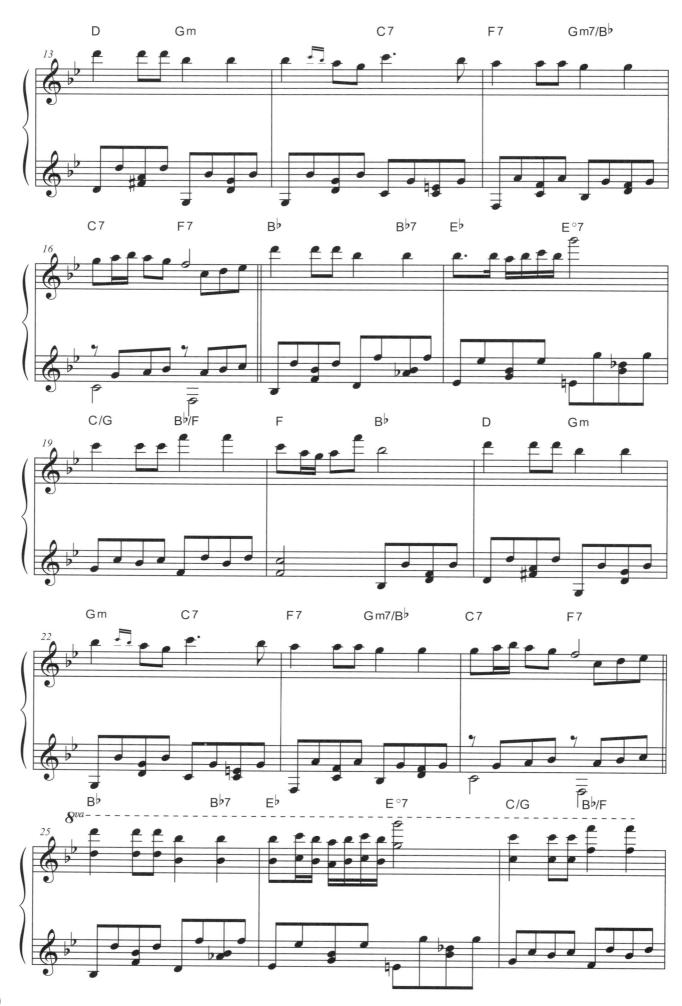

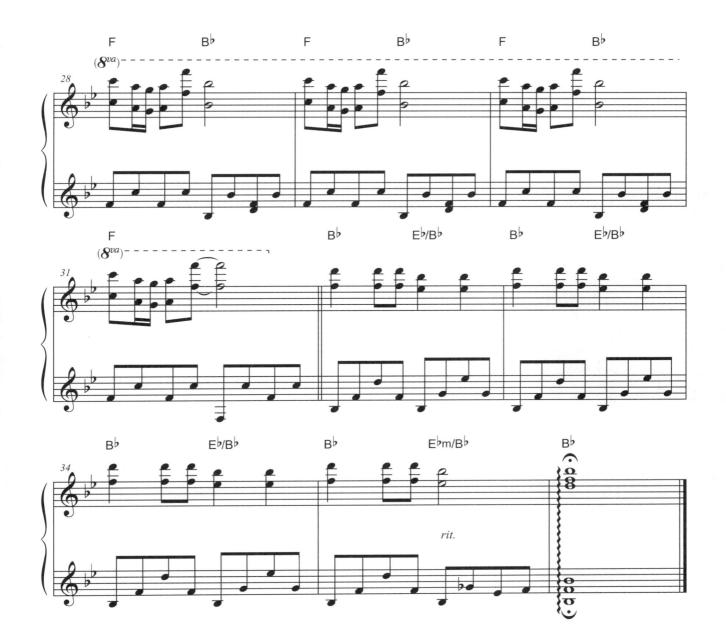

00

19慢板

虔說是阿爾比諾尼所作,但極有可能是齊亞左托的作品

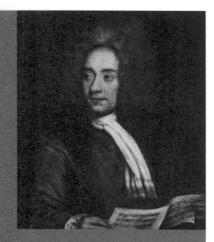

托馬索·喬瓦尼·阿爾比諾尼(義大利語:Tomaso Giovanni Albinoni,1671年6月8日-1751年1月17日),義大利巴洛克作曲家。阿爾比諾尼1671年出生於義大利威尼斯,是一個富裕的造紙商的長子。

少年時當過歌手,而作為小 提琴手的他當時更出名,後 來從事歌劇和樂器作曲, 為父子關係不和,1709年 父親去世前在遺囑中免除 人的財產繼承權(按產應 財產繼承。從此他專心 地為自己的愛好而作曲 辦了一所相當成功的專門 養歌唱家的藝校。他創作 對別 後 81部歌劇,但大多數未出版 而且手稿遺失。

阿爾比諾尼擅長協奏曲的寫作,曾對巴哈產生重要的影響。他的主要器樂作品都已錄製成CD。

● 關於這首歌

阿爾比諾尼「G小調慢板」的作曲者是誰,至今仍有很大的疑問,故事是這樣的:研究巴洛克時期義大利作曲家阿爾比諾尼生平的學者齊亞左托,來到已被炸成廢墟的德勒斯登薩克森州立圖書館尋找阿爾比諾尼手稿,後來聲稱在廢墟中發現了手稿的碎片,整理後於1958年發表了的「G小調慢板」,一直以來,「G小調慢板」的樂曲解說都寫著:阿爾比諾尼作曲,齊亞左托整理。但直至1998年齊亞左托去世後,有關碎片均未曾被發現,而圖書館方面亦未曾有紀錄或保存過齊亞左托所提及的手稿碎片,因此「G小調慢板」極可能只是齊亞左托假借阿爾比諾尼的名字而寫成的原創作品。無論如何,這首樂曲哀婉動人的旋律深深感動了所有的愛樂者。

● 編曲解析

- **1** 這首曲子利用緩慢的低音域順階音階上下行,配上沉重的和聲,使得全曲 散發出一種哀傷及沉鬱卻又帶有一些冥想的氣質。
- **2** 第9小節開始帶出充滿哀思的主旋律,然後第二聲部於第13小節出現呼應 主旋律模進變化。

● 技巧運用

- 彈奏此曲時應注意兩手力度平衡,左手是一貫的八度行進,右手多為和弦的按壓,須小心控制音響。
- 2 需特別注意右手的旋律線浮出和聲之外,此曲左手功能只有Bass line,所以右手會比較辛苦,右手一方面要讓大拇指(有時加入食指)確實的按住和弦,一方面又要讓彈奏高音部的中指到小指把旋律線帶出來,手指所受的伸展和壓力較大,是需要多多練習的。

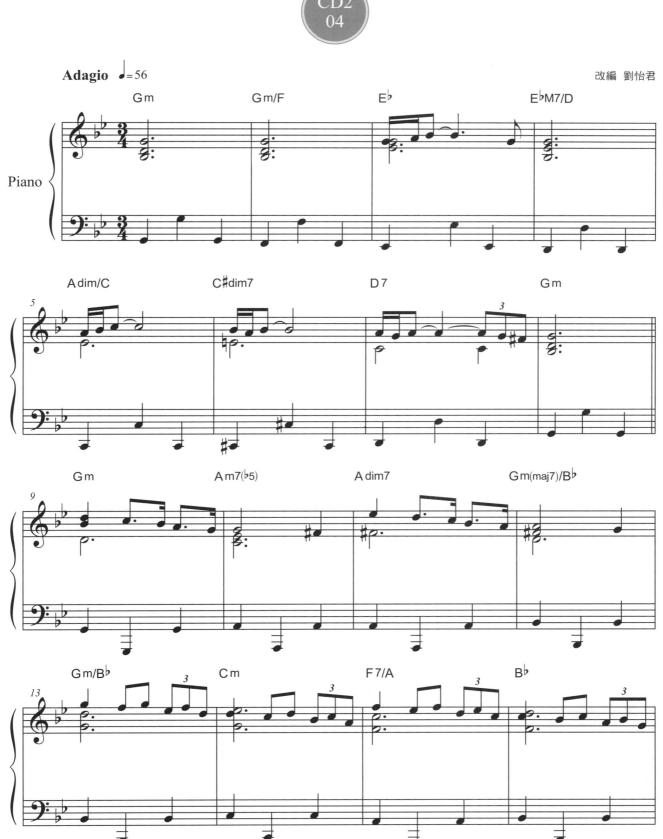

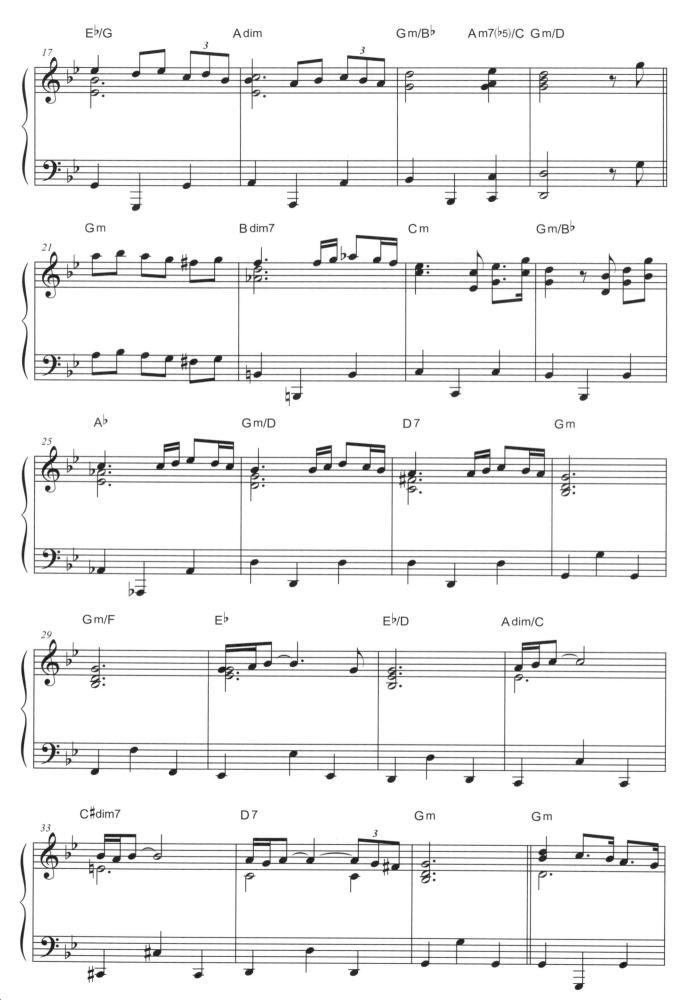

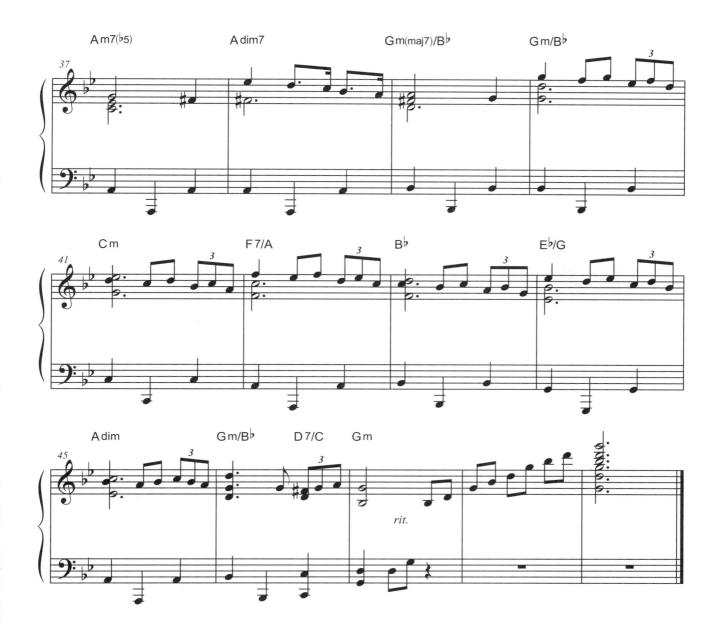

20西西里舞曲

優美動人的小品,動漫及電玩「金色琴弦」曾用為配樂

帕拉迪斯是一位眼盲的鋼琴 演奏家兼作曲家,她雖然在 五歲時失去了眼力,但也抹 滅不了她的音樂才華。莫札 特曾為她寫了一首鋼琴協奏 曲(No. 18 in Bflat K456)。 海頓也為她寫了一首協奏曲 (HXV111:4)。她自己也 寫了五個歌劇、藝術歌曲、 鋼琴曲…。

她的作品結合了維也納風及 義大利樣式的抒情特點。此 首西西里舞曲更是充分表現 出此風格之作,並為非常之 熟耳的一首小品。西西里舞 曲是一種慢步舞曲,起源於 義大利的西西里島, 節奏為 12/8拍或6/8慢節奏,旋律抒 情,伴奏多用分解和弦。

關於這首歌

出生於維也納的音樂演奏家和作曲家帕拉迪斯(Maria Theresa von Paradies 1759~1824),從小就展現她的音樂天份,但卻在幼時失明,對現今大部分的 愛樂者來說,帕拉迪斯或許不為大家所熟悉,但是在她的年代,她是人人所尊 敬的為數不多的女作曲家和演奏家,受到莫札特家族的敬重,據說莫札特的第 18號降B大調鋼琴協奏曲就是獻給她的。可惜帕拉迪斯大部份的作品都沒有保 留下來,而這首最有名的西西里舞曲是否真為帕拉迪斯所作也引人懷疑,據說 它是小提琴家Samuel Dushkin所發現和整理出來的,於1924年出版,但現今 考據皆認為它是Dushkin假托帕拉迪斯之名所作。無論如何,此曲雖然出身不 詳,但樂曲本身散發著安靜、優雅及纖細的美,不影響它受眾人喜愛的程度。

編曲解析

- 本曲第1-12小節為A段(反覆兩次),以安靜沉穩的低音部伴奏烘托優美的
- 第13小節開始,左手伴奏以流暢的琶音伴奏,將曲子帶入較為流動性的B 段,然後於第27小節再回到安靜的A段。

技巧運用

- 西西里舞曲是一種抒情慢板的舞曲,本曲彈奏時不要過快。
- 第17小節的伴奏型態類似與旋律對話,旋律停時換伴奏唱,伴奏停時換 旋律唱,注意左手第4拍的和弦,彈奏時很容易過強,使得音樂突然失去 美感的平衡,請控制力度。

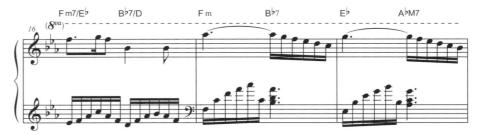

第4、24、29及30小節的震音請小心彈奏,要記得放鬆不要緊張,用彎力 彈出來的音線會非常僵硬,節奏也不要過分平均,聽起來會很呆版。

西西里舞曲

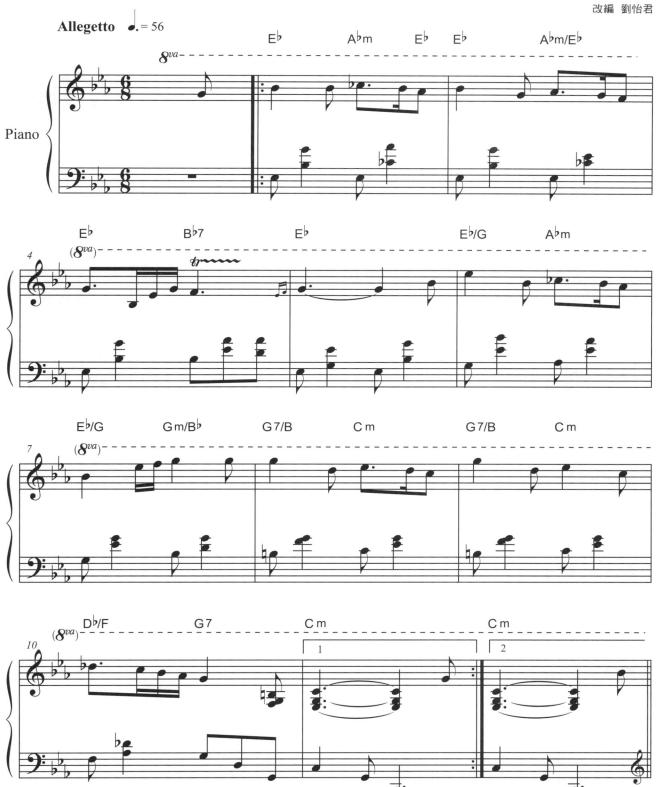

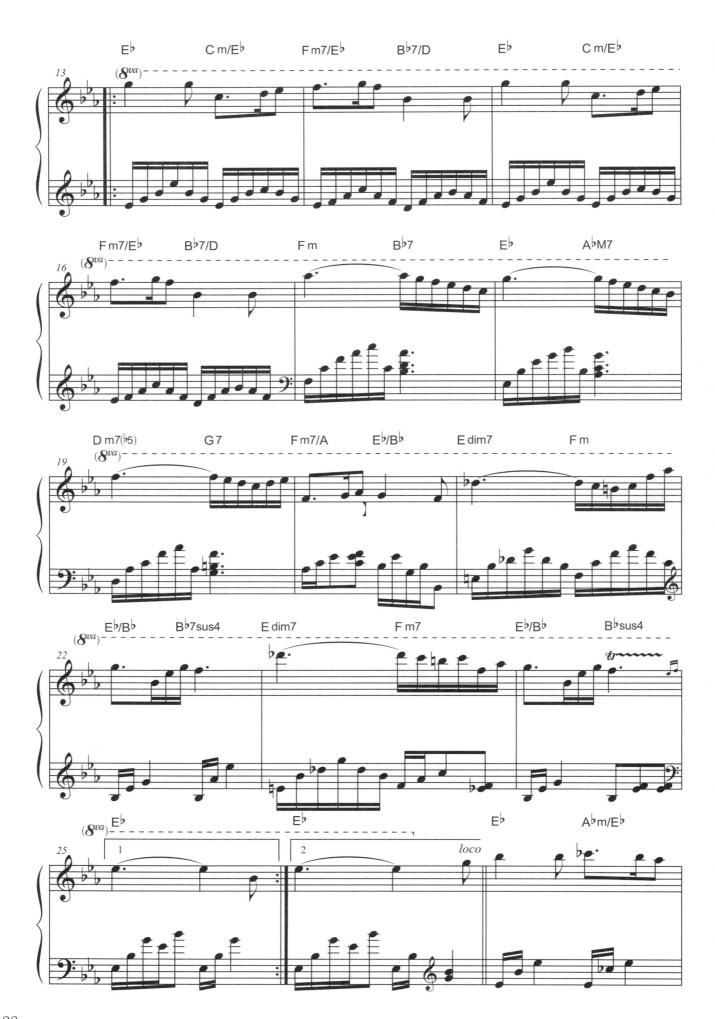

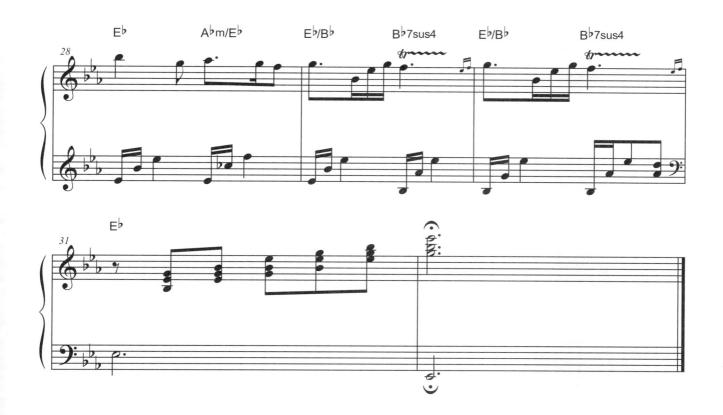

21 天鵝

芭蕾舞「垂死的天鵝」的名曲

1835年,聖桑於法國巴黎出生,其父於他出生後數月辭世。聖桑的母親及姨母均為音樂愛好者,在她們的薰陶下,聖桑從嬰孩開始便認識到音樂的奇妙,對周圍所有聲音均甚感興趣。聖桑兩歲時隨他的姨母習琴,且不久便懂得作曲,他的第一份鋼琴作品至今仍保存於法國國家圖書館中。

聖桑的天份及名氣令他與名 鋼琴家李斯特結緣,並且成 為要好的朋友。聖桑十六歲 時完成了他的第一交響樂 一交響樂之名面世,並且於 1853年公演,令不少作曲家 於1853年公演,令不少作曲家 於調家驚訝。音樂家「他懂 得所有事物,僅僅只是『經 驗不足』。」白遼士後來更 成為聖桑的好友之一。

● 關於這首歌

「天鵝」是古今名曲,為法國後浪漫主義時期音樂家聖桑(Camille Saint-Saens,1835-1921)所作,聖桑於1886年發表了音樂組曲「動物狂歡節」(The Carnival of the Animals),由14段音樂所組成,天鵝是其中的第13段。天鵝的背後有著有趣的故事,動物狂歡節原是聖桑在奧地利的小村莊度假時所譜寫,發表後聖桑自己覺得此曲譜寫得過於輕率,會損害他的音樂家聲譽,因此除了天鵝之外,禁止動物狂歡節其它曲子在他有生之年做公眾演出,由此可知整個動物狂歡節組曲裡,只有「天鵝」是聖桑滿意的,它是以大提琴為主奏樂器,旋律圓滑優美,配上鋼琴似水流的伴奏,令人想起天鵝在水中撥水滑行高雅而美麗的身影,於是後來又有依此曲而創作的著名的芭蕾獨舞「垂死的天鵝」出現。

● 編曲解析

- 1 這首曲子以流暢的琶音伴奏貫穿全曲,原來曲譜是以大提琴演奏主旋律, 鋼琴伴奏模仿綠波蕩漾潺潺的流水,右手專司十六分音符琶音,但在這個 編曲裡主旋律改由右手擔任,因此流利的十六分音符琶音,便由左手繼承 了,演奏頗有難度,需要多練習。
- 2 本曲原為6/4拍子,在此改為3/4拍子,以期能簡化視譜的負擔。

● 技巧運用

- 「優雅」是這首樂曲的要素,即使你的左手快被毫無停歇持續向前的十六 分音符琶音給逼得僵硬痠痛,也請保持「優雅」。請把左手的0部分加強 練習,手腕的運用非常重要,幾乎一拍就是一個rotation,這樣才真能流 暢似水。
- **2** 另外第3小節開始,每換一個和弦,左手最前兩音就是一個大跳的音域, 通常是由第5指和第4指彈奏,容易按錯音,需要反覆練習加以克服。

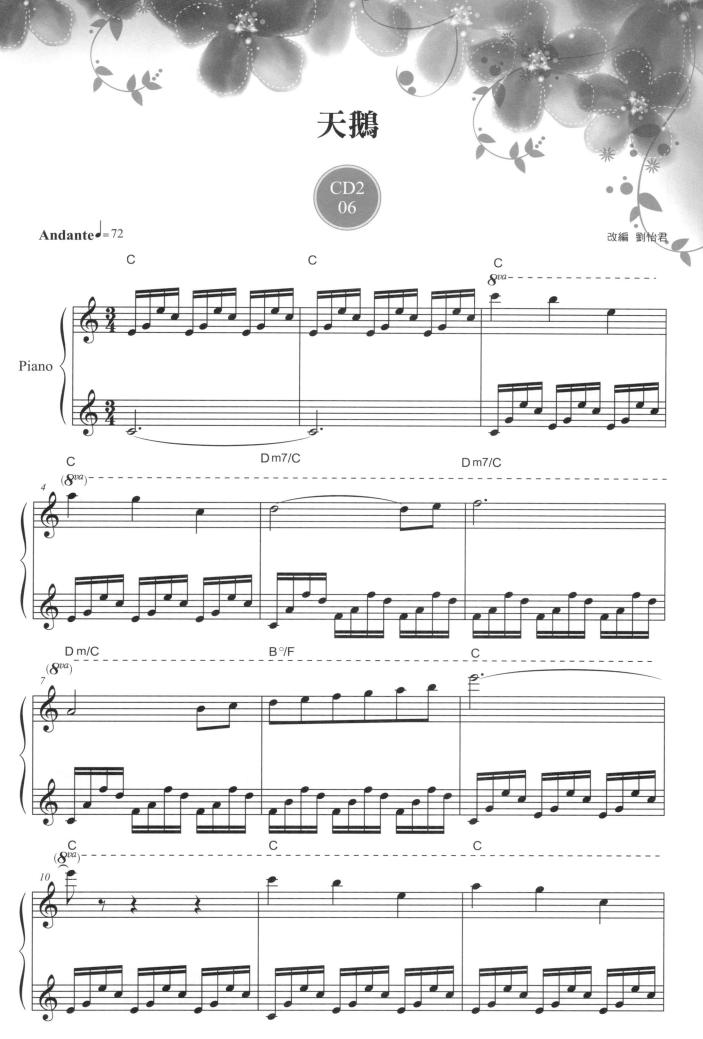

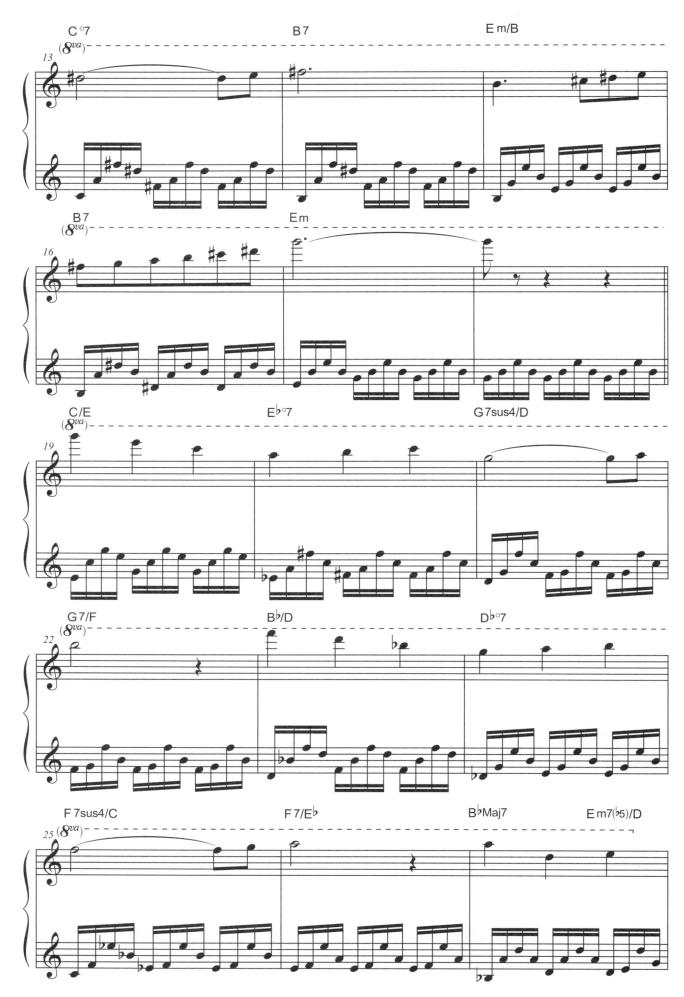

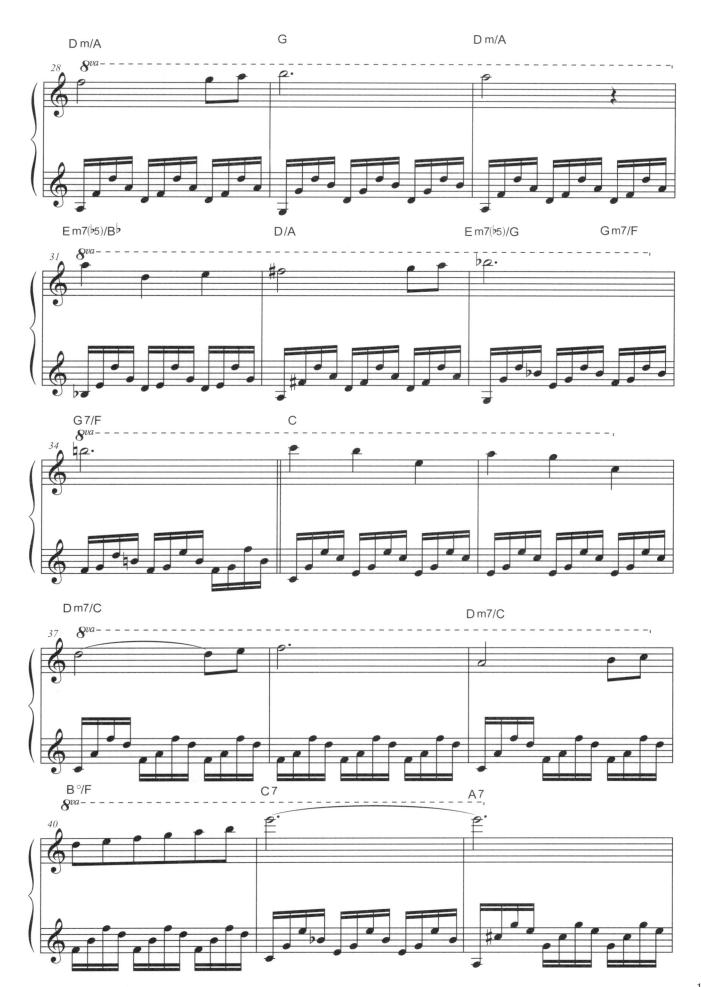

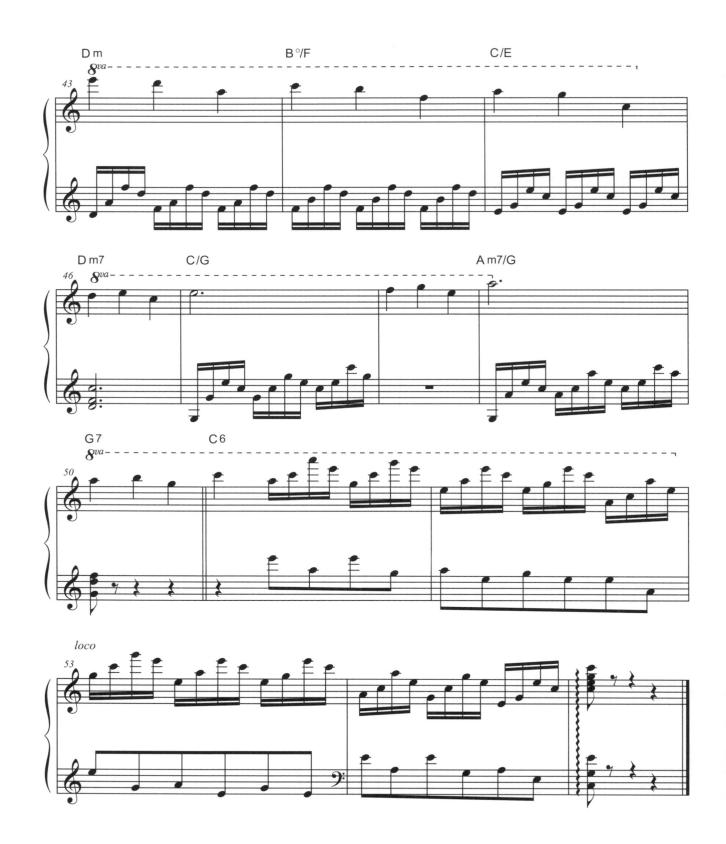

22 鄉村騎士間奏曲 電影配樂的常客,最令人動容的演奏會名曲

皮埃特羅・安東尼奥・斯泰 法諾・馬斯卡尼(義大利 語: Pietro Antonio Stefano Mascagni, 1863年12月7 日-1945年8月2日),義 大利作曲家,代表作有歌劇 《鄉村騎士》(Cavalleria rusticana) (1890年)。曾 就讀米蘭音樂學院,但是兩 年後退學,參加一個三流巡 迴劇團,擔任指揮。

1889年,以歌劇《鄉村騎 士》參加由出版家E·松佐尼 奧主辦的創作比賽,榮獲一 等獎。次年該劇在羅馬上演 並獲得成功。1935年,逢迎 義大利法西斯頭目墨索里尼 創作了歌劇《尼祿》,在其 人生中留下污點。

● 關於這首歌

本曲是義大利作曲家馬斯卡尼(Pietro Mascagni, 1863-1945) 所做的獨幕歌劇 《鄉村騎士》裡的間奏曲。《鄉村騎士》帶有濃厚的鄉村樸素氣質,描寫的是 發生在西西里島農村裡的一個愛情與報復的悲劇,它是反華格納樂劇之「寫實 主義派」最早也最成功的代表作,當時的人們厭倦了古典歌劇中的神話傳說和 華麗場景,轉而喜歡直截了當簡單明瞭的庶民日常生活故事。《鄉村騎士》於 首演之後大獲成功,百餘年來一直在全球各大劇院不斷上演,廣受全球樂迷歡 迎,尤以這首間奏曲最為人們喜愛,曲風充滿宗教氣氛,淒美而動人,持續的 行板以小提琴的弱音開始,接著風琴與豎琴而後加入,奏出著名的旋律,於起 伏中達到高潮,然後寂靜下來,曲子結束後餘韻仍迴繞在耳邊。

編曲解析

■ 此曲的和聲及曲式並不複雜,是改編自管弦樂譜的鋼琴曲,鋼琴顆粒狀的 音色無法像弦樂般地把音都連結在一起,但仍請模仿弦樂一般的演奏,建 議一定要聽過原版的樂曲,然後再來彈奏此曲。

● 技巧運用

■ 「Andante sostenuto」是指持續的行板,Sostenuto原是義大利的音樂術 語,意思為「sustained」(持續地、延長地演奏),就是指彈奏時像是 要把音的時值延長一樣,讓音跟音之間的連接填滿,非常Legato,因此 能否在鋼琴上奏出有如弦樂般的音響,是挑戰自己的功力。

- 第20小節音樂展開最美的樂段,左手是有點黏膩的斷奏和弦行進,請不 要演奏得太短但也不是完全的圓滑。
- 第35小節開始,左手以低音下行音階伴奏極高的主旋律,技巧較進階的 彈奏者可以空心八度彈奏。

鄉村騎士間奏曲

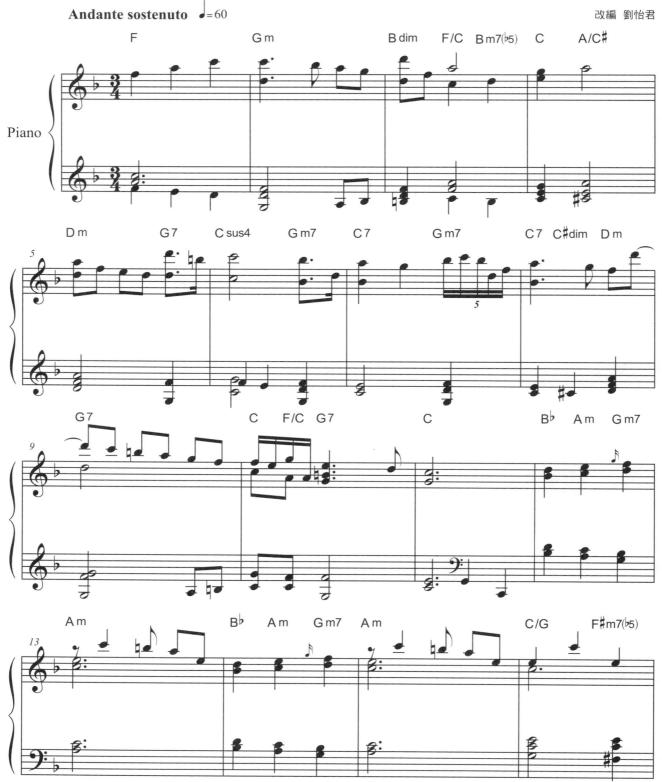

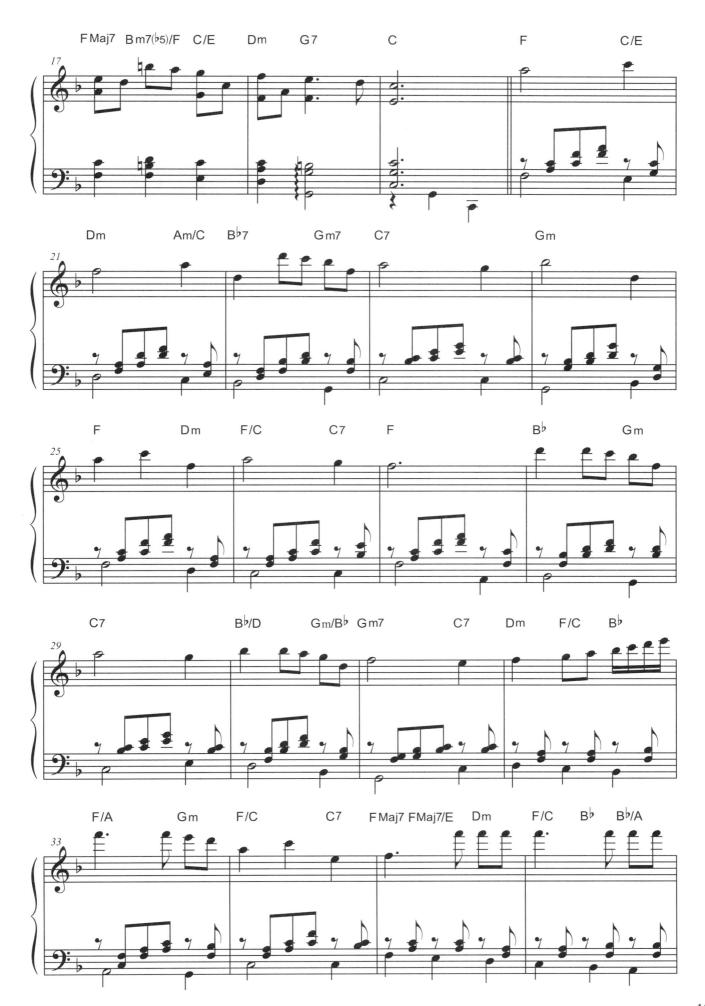

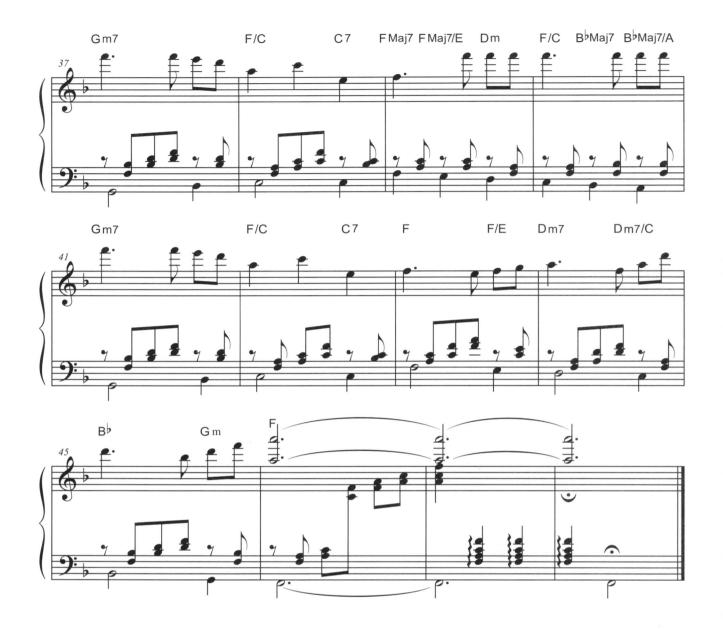

23 卡門間奏曲 著名的歌劇《卡門》連接第二、三幕之間奏曲

Georges Bizet

【出生】

1838年10月25日於巴黎

【逝世】

1875年6月3日於布吉伐爾

【所屬時期/樂派】

浪漫主義

【擅長類型】

歌劇、管弦樂、鋼琴音樂

藝術歌曲

【代表作】

《卡門》

《採珠女》

《阿萊城的姑娘》

《兒童園地》

【師從】

阿萊維,馬蒙泰爾

■ 關於這首歌

著名的歌劇《卡門》是由法國作曲家比才(Georges Bizet, 1838-1875)作 曲,比才出生於巴黎,自幼便展現它的音樂天分,九歲時就已獲准進入巴黎音 樂院就讀,半年之後開始屢屢獲獎,比才把法國歌劇樣式統一,創造了自生命 中洋溢而起的現實主義浪漫歌劇,在古老的形式中巧妙的加入人物性格,以卓 越的戲劇構浩開拓了歌劇的新境界。《卡門》是他聲名立於不朽的代表作,幾 平每一曲都是大家耳熟能詳的名曲,所以其中諸多選曲時常在音樂會中被樂團 抽離出來單獨演奏。卡門間奏曲選自歌劇第二、三幕之間,寧靜優美的曲調及 柔和輕巧的樂風充滿溫馨情懷,帶有濃厚的牧歌味道,它主要是描寫劇中男主 角荷西的未婚妻蜜卡耶拉(Micaela)純潔的愛情。

編曲解析

- 這首安靜而甜美曲子,以簡單的琶音伴奏,並由單純的一條旋律線漸漸 發展為多聲部對話,最後在各聲部交織唱出主題之後結束於靜謐的氣氛 中。
- 夕 本曲原為降E調,在此鋼琴曲改為F調。《卡門》裡的曲子經常被改編成 各種型態的《卡門組曲》演出,這首卡門間奏曲也同樣有許多改編版本, 建議大家上網搜尋多做比較。

技巧運用

這首曲子同樣是以琶音的彈奏技巧為主,由於琶音的音域跨越八度以上, 建議先將「指法」搞定,彈奏才能事半功倍,例如手較小者,第1小節左 手建議指法為「5、1、5、4、1+2、4」。

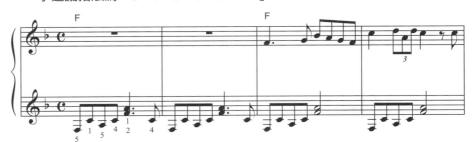

第23小節開始進入聲部對話的高潮,原曲是由各種不同的樂器來擔任對 話,但因為改編為鋼琴曲後音色統一了,各聲部的區分就較不明顯,建議 聽過原曲之後再彈奏,可以有個更清楚的概念。

卡門間奏曲

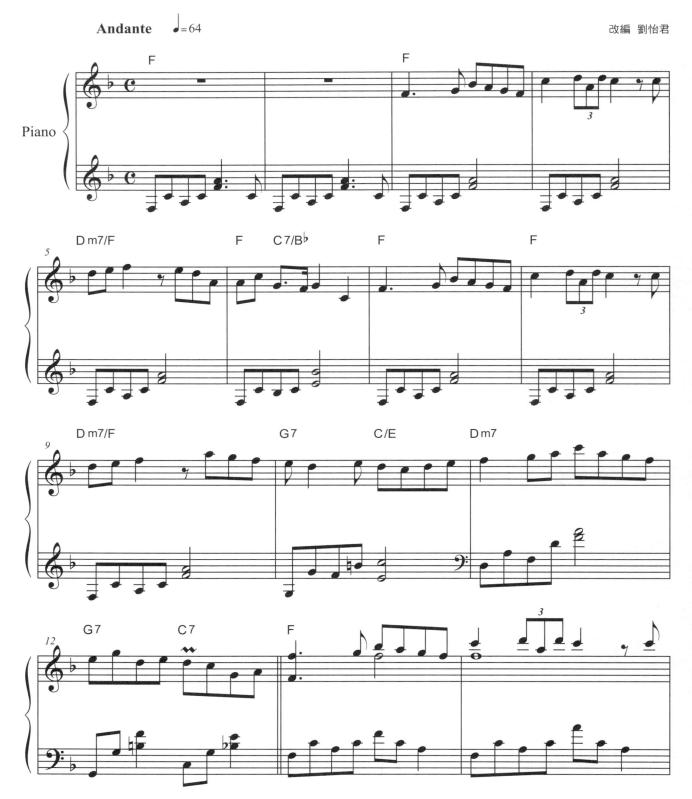

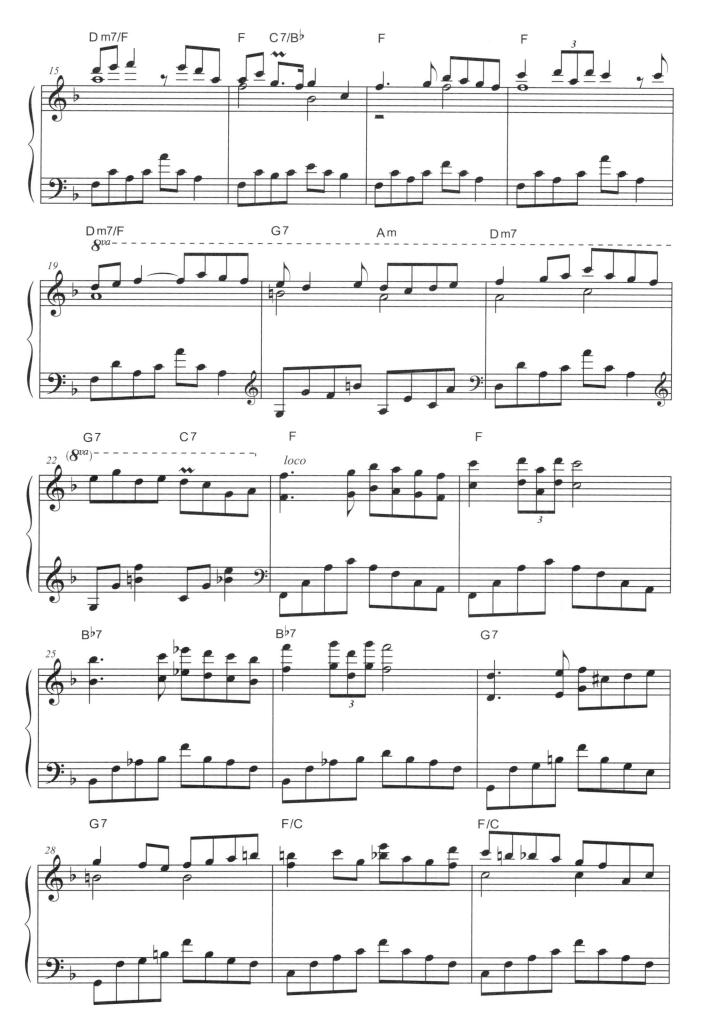

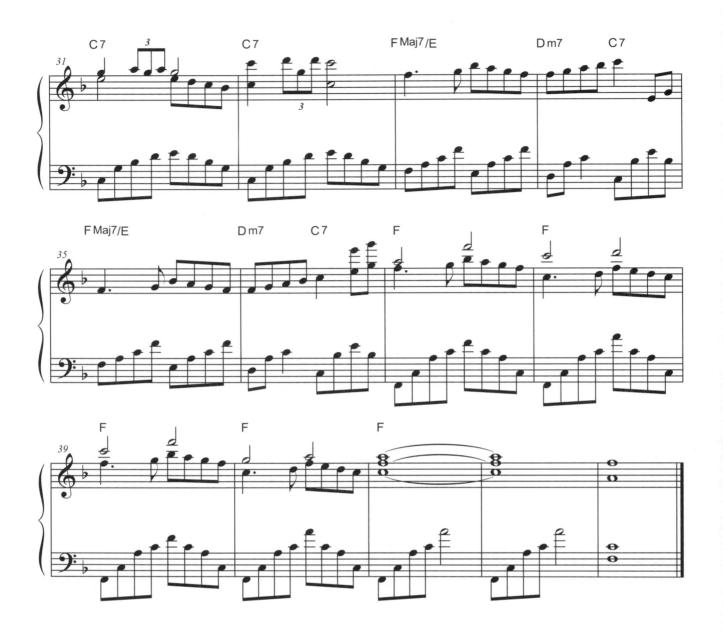

24 西西里舞曲

經常被改編為各種樂器演奏版本的的名曲

【全名】

Gabriel Urbain Fauré

【出生】

1845年5月12日於帕米埃爾

【逝世】

1924年11月4日於巴黎

【所屬時期/樂派】

浪漫主義,20世紀

【擅長類型】

歌劇、藝術歌曲、室內樂、

鋼琴獨奏曲、宗教音樂

【代表作】

《佩內洛普》

《佩利亞斯與梅麗桑德》

《帕凡舞曲》

《洋娃娃組曲》

《美好的歌曲》

《夏娃之歌》

《幻境》

【師從】

聖桑

關於這首歌

法國作曲家、管風琴家、鋼琴家以及音樂教育家佛瑞(Gabriel Urbain Faure1845-1924)與聖桑一同樹立起法國國民樂派,他一面致力於融合傳 統及革新的音樂語法,一面創作出最精緻的法國音樂曲目,對於法國近代音樂 發展起了傳承的作用,影響後代的音樂家至深。佛瑞的作品含有優美的多線條 旋律、精巧的和聲,樂曲內所蘊含獨創性的動機,情感表達的內涵之豐富,大 大展現了高盧人內心世界的最高之作,倍受世人、後繼及當代作曲家的高度讚 賞。佛瑞於1893年創作了「西西里舞曲」。這首精緻優美的小品原是為大提 琴與鋼琴的編制所作,後來被改編成各種樂器的演奏版本。

編曲解析

- 此曲原為6/8拍子,鋼琴的伴奏是較為流動向上爬行的琶音,在此改為3/4 拍子,並將伴奏做變化,使音樂的流動緩和下來,呈現另一種怡然的美。
- 第37小節開始為B段,和弦和旋律的變化豐富優美。

技巧運用

- 此曲第一小節開始的A段,並不會很困難,左手為反覆音型的伴奏,請保 持和弦以及旋律的平衡。
- B段出現幾個和弦琶音「Arpeggiated chord」,如第44、52等小節,請小 心彈奏,不要太急促。

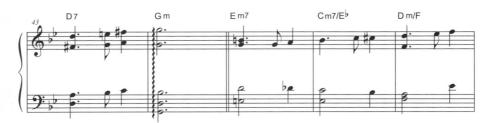

尾段由第101小節開始,可以做較為明亮的處理。

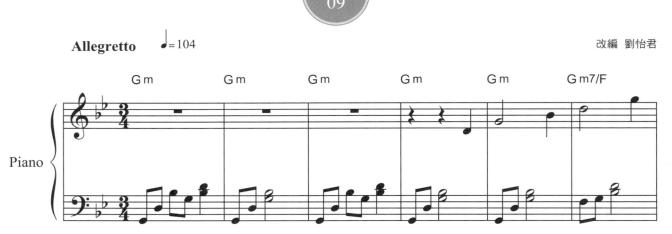

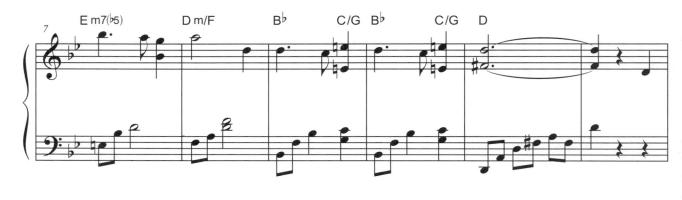

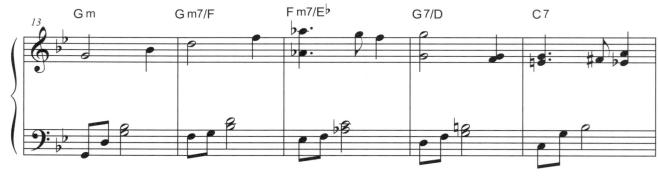

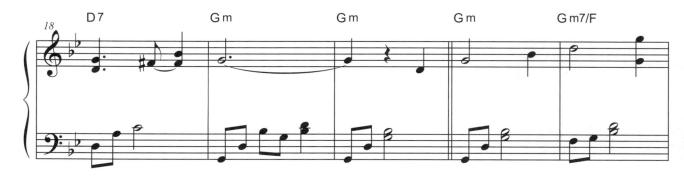

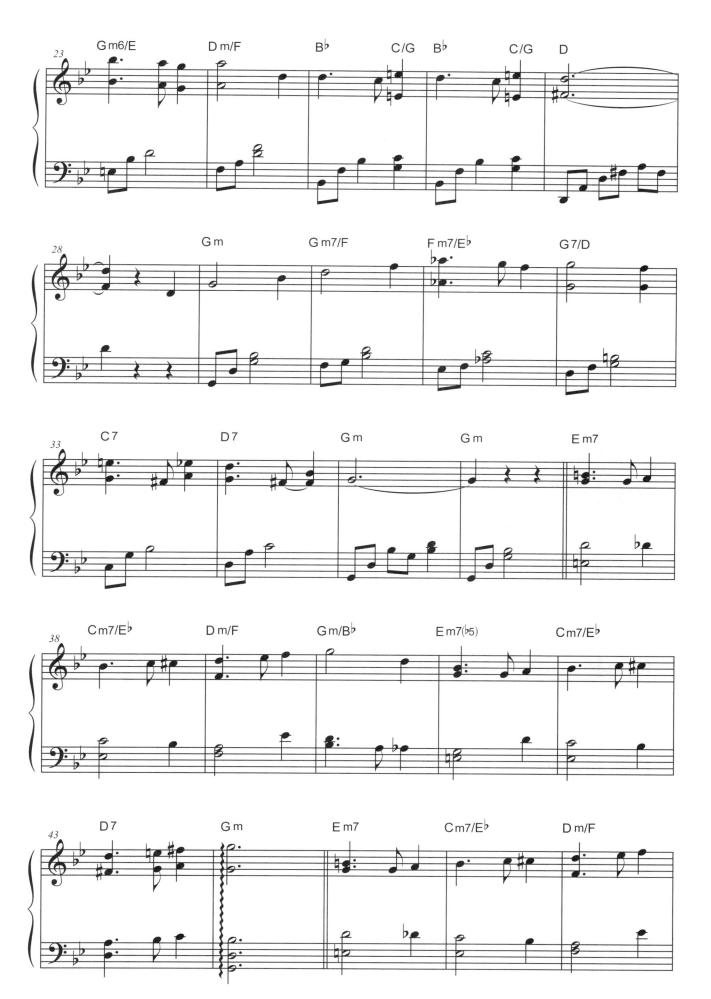

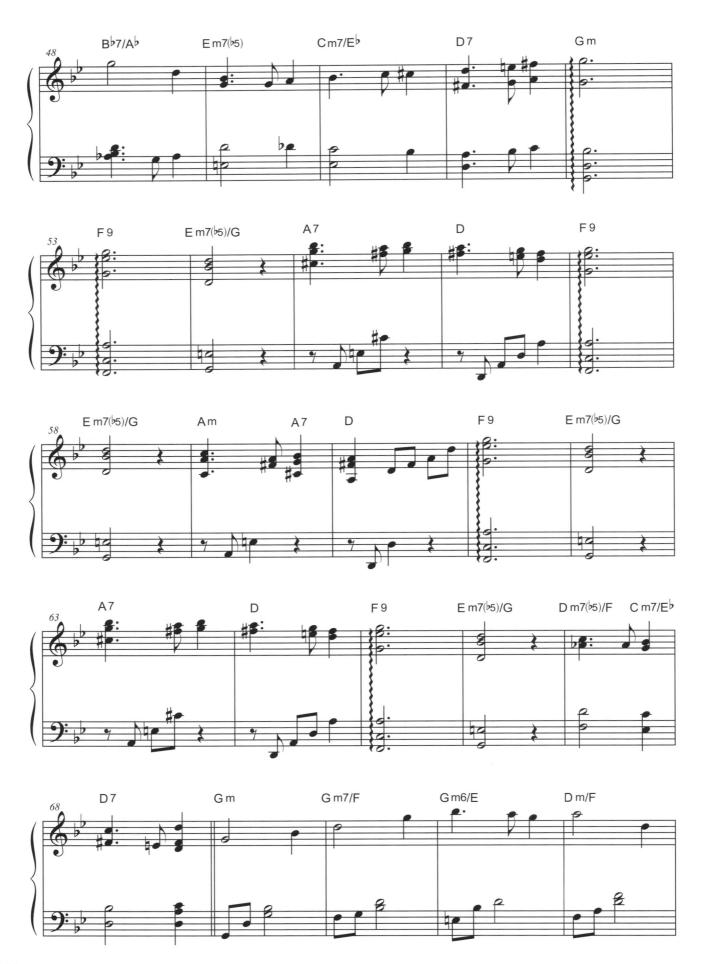

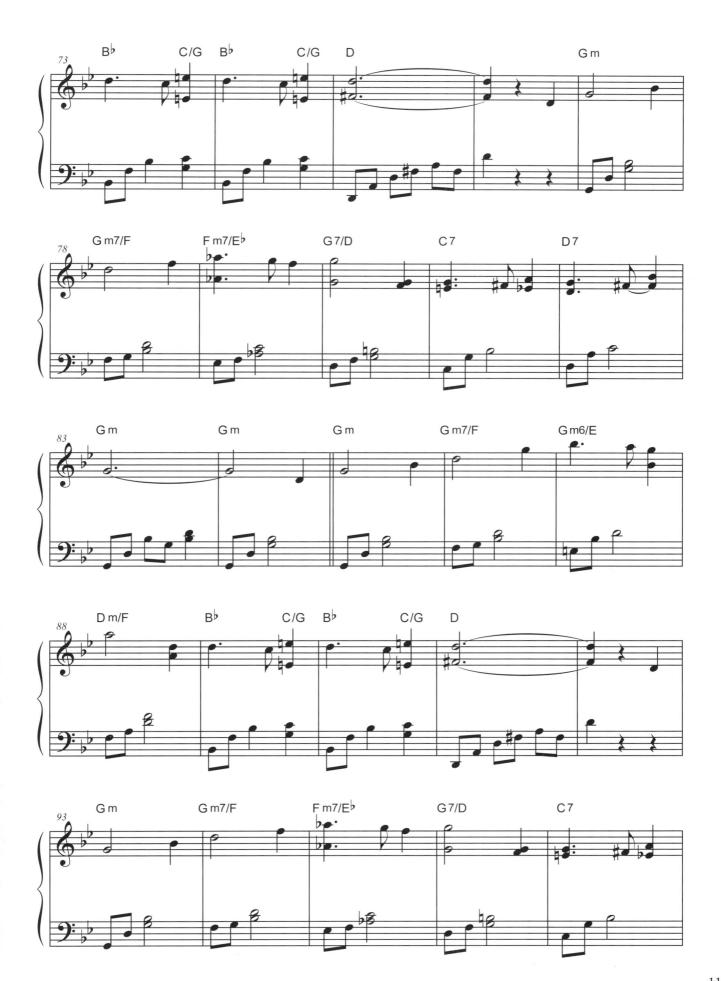

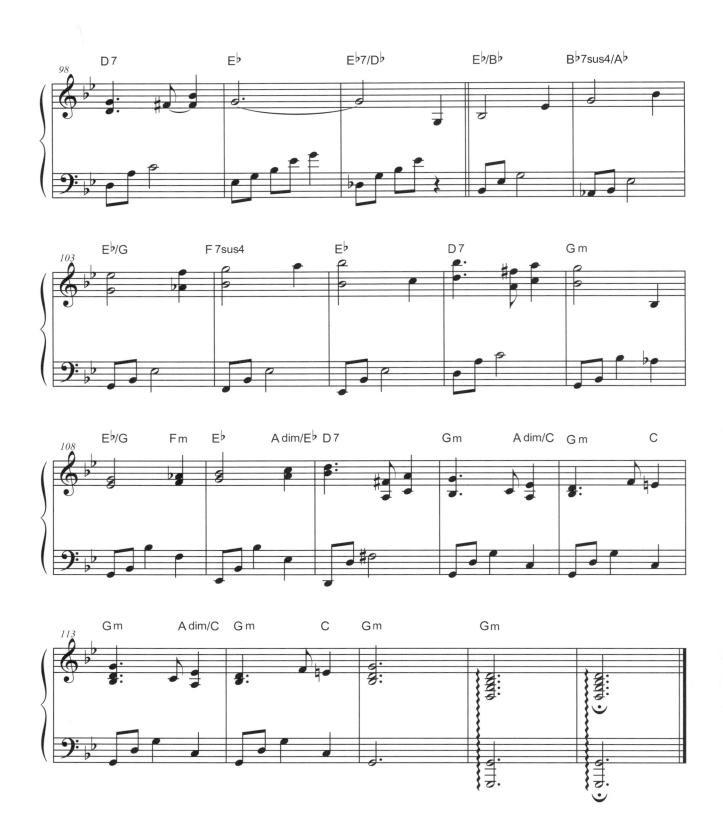

25 卡門二重唱 選自比才的不朽名作《卡門》

比才著名的作品包括歌劇 《卡門》、戲劇配樂《阿萊 城的姑娘》等。比才生於巴 黎,本名Alexandre César Léopold Bizet。九歲時就進 入巴黎音樂學院學習。1857 年他獲得羅馬獎金,後到羅 馬進修三年。1863年比才 完成了他的第一部歌劇《採 珠者》。比才最著名的作品 《卡門》創作於1873年; 《卡門》首演失敗,比才受 不了打擊,一病不起,三個 月後逝世。但巧的是,卡門 後來重演,從此成為世界歌 劇之一,當日就是比才出殯 的日子。

● 關於這首歌

1875年法國作曲家比才(Georges Bizet,1838-1875)與作家梅亞克和哈萊維合作,根據梅里美的同名小說改寫腳本而創作出的四幕歌劇《卡門》,在巴黎首演時慘遭倒賀彩,當時法國正流行古諾與多瑪等人的感傷性抒情歌劇,期待著華麗夢幻舞台的聽眾看到一群衣衫不整、舉止粗鄙的女工和走私者,大吃一驚,覺得太過於激情,三個月後,比才就因心臟病去世了,享年37歲,但後來《卡門》卻以其通俗的旋律與寫實的劇情而成為音樂史上最受歡迎的歌劇之一,同時也成為法國歌劇史上永遠閃亮的一顆星。這首美麗溫馨的樂曲是《卡門》第一幕中男主角荷西與未婚妻蜜卡耶拉的二重唱「母親的問候」,敘述荷西在感受親情溫暖之餘,想念母親及默許要娶蜜凱拉為妻的過程。

● 編曲解析

- 1 此曲為優美的卡門二重唱,一開始為男高音(於中音域)帶出主旋律,第10 小節改由女高音(安排於高八度)唱出相同的主旋律,並於第15小節將 旋律逐漸開展。
- 2 第25小節左手安排簡單的「根音—5音」伴奏音型,請注意控制音量,右 手為二重唱的旋律,男女高音的兩條旋律線在此忽上忽下的交錯,建議去 聽原劇兩人的合唱,對這段會有較佳的掌握。

● 技巧運用

- 彈奏此曲技巧需較進階,如左手伴奏的音域較大及右手的空心八度連奏。
- 第19小節第3拍不易彈奏需要較多練習,右手的裝飾音不要彈得太急促,可以「偷」一點時間。

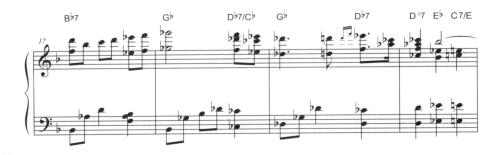

3 第25小節開始左手不要斷得太短,請注意踏板運用。

卡門二重唱

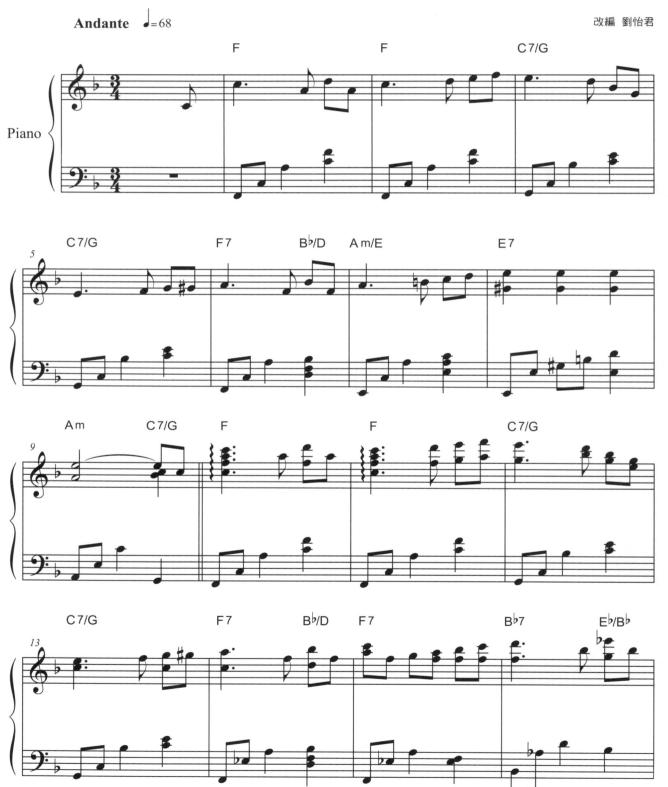

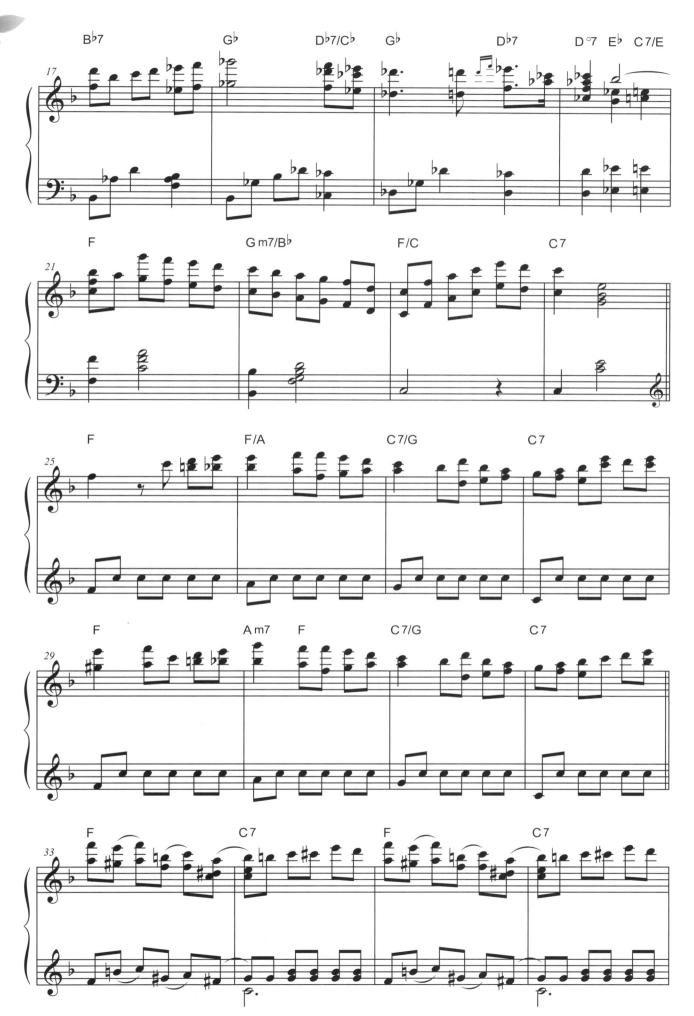

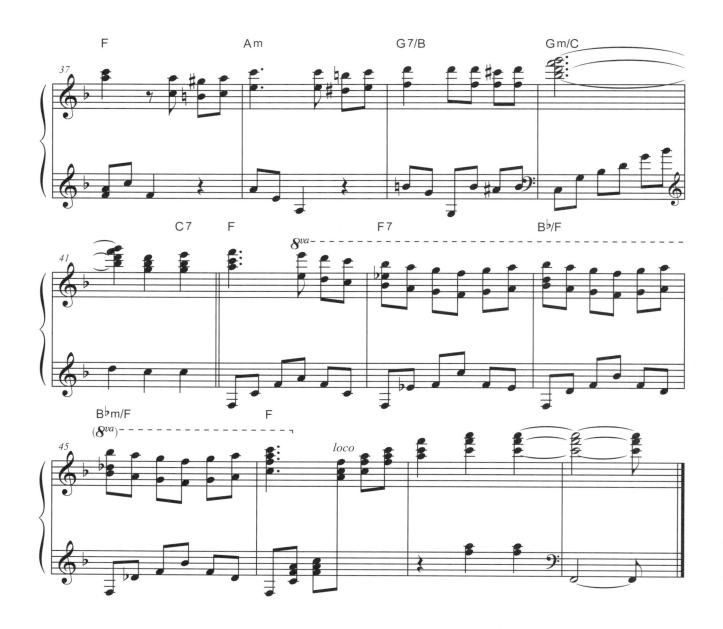

26 女人皆如此 一場荒謬與胡鬧的喜劇音樂

沃夫岡·阿瑪迪斯·莫札特 (德語:Wolfgang Amadeus Mozart,1756年1月27日-1791年12月5日),出生於 神聖羅馬帝國時期的薩爾茲 堡,是歐洲最偉大的古典主 義音樂作曲家之一。

35歲便英年早逝的莫札特,留下的重要作品總括當時所有的音樂類型。根據當代的考證顯示,在鋼琴和小提琴相關的創作,他無疑是一個天份極高的藝術家,譜出的協奏曲、交響曲、奏鳴曲、小夜曲、嬉遊曲等等成為後來古典音樂的主要形式,他同時也是歌劇方面的專家,他的成就至今不朽於時代的變遷。

■關於這首歌

「音樂神童」莫札特(Wolfgang Amadeus Mozart,1756-1791)出生於奧地利薩爾茲堡,是歐洲最偉大的古典主義音樂作曲家之一,短短的三十五年生涯中完成了六百首以上的曲子,留下的重要作品總括當時所有的音樂類型。他所譜出的協奏曲、交響曲、奏鳴曲、小夜曲、嬉遊曲等等,成為後來古典音樂的主要形式,成就至今不朽。每年舉行的薩爾茲堡音樂節從1920年開始,就是特別強調與莫札特有關的活動。《女人皆如此》譜寫於1970年,內容是描述兩個軍官與人打賭、交換追求並試探自己戀人忠貞與否的胡鬧喜歌劇,第一幕中跟軍官打賭的老哲學家阿逢索,假裝難過唱出「Vorrei dir, e cor non ho(我想說,卻又不敢)」,為兩個女主角帶來不好的消息說一妳們的未婚夫已奉命上戰場。

● 編曲解析

- 這首樂曲原為男低音所演唱的f小調,在此改為a小調減低技巧上的難度。
- 2 此曲短小而優美,雖為詠嘆調,但與一般詠嘆調的「規格」和「性質」差異很大,在八分音符和弦的伴奏下,主旋律似是被伴奏切割,模仿老哲學家氣喘吁吁趕來通風報信,上氣不接下氣說話的樣子。
- **3** 主旋律人聲的部分編入右手彈奏,所以八分音符和弦伴奏的重責大任就由 左手擔任,是非常不易彈奏的曲子。

● 技巧運用

此曲音符看似簡單,其實難度頗高,從第5小節開始或許就會發現左手很困難,建議可將伴奏的八分音符和弦最高音由右手幫忙,這樣左手負擔減輕很多,右手則變得較難,需要改變指法,見譜例。

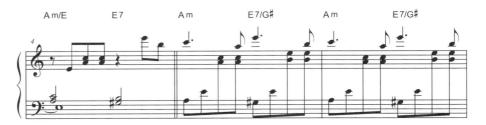

2 留意伴奏要斷奏,不可把音按住,也不要斷得太短,這時若是用右手幫忙 伴奏的彈奏方式彈奏,則要注意同時彈奏的兩隻手指不一樣的Articulation, 可能第5指是連的第1指是跳的,總之這是一首需要下較多功夫練習的曲 子。

女人皆如此

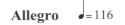

改編 劉怡君

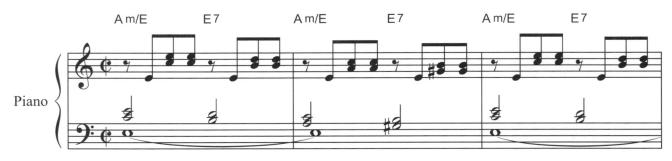

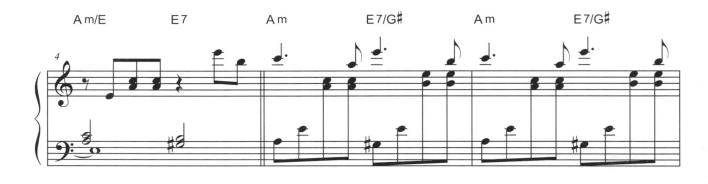

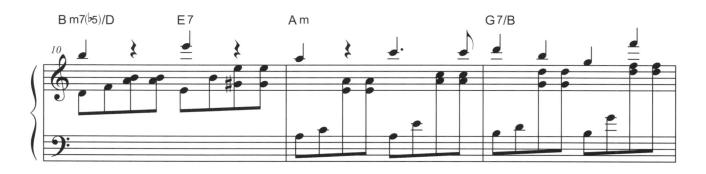

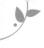

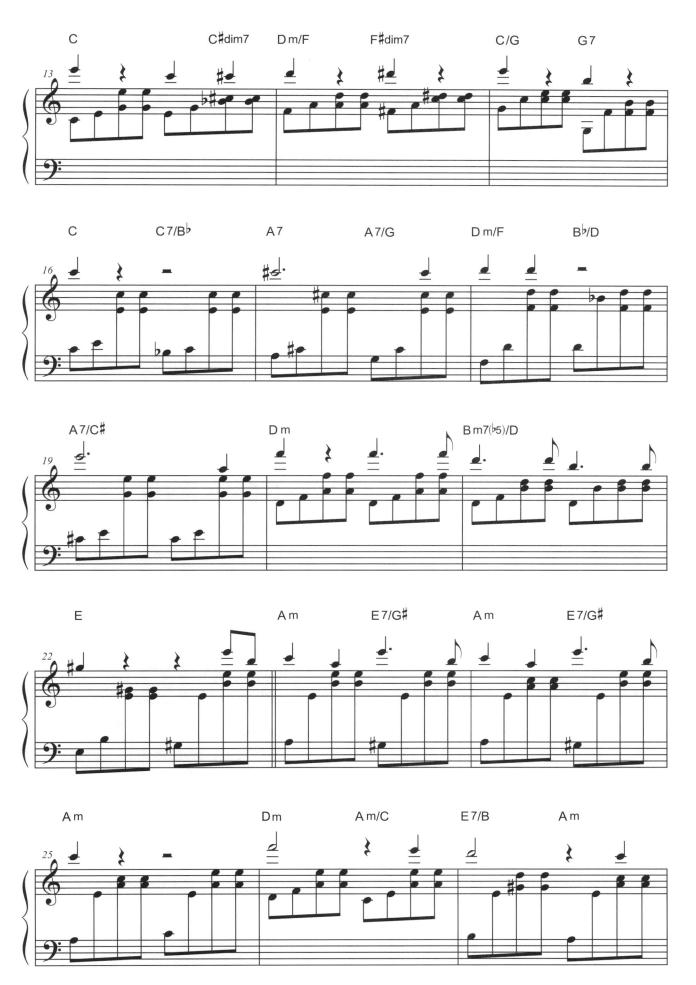

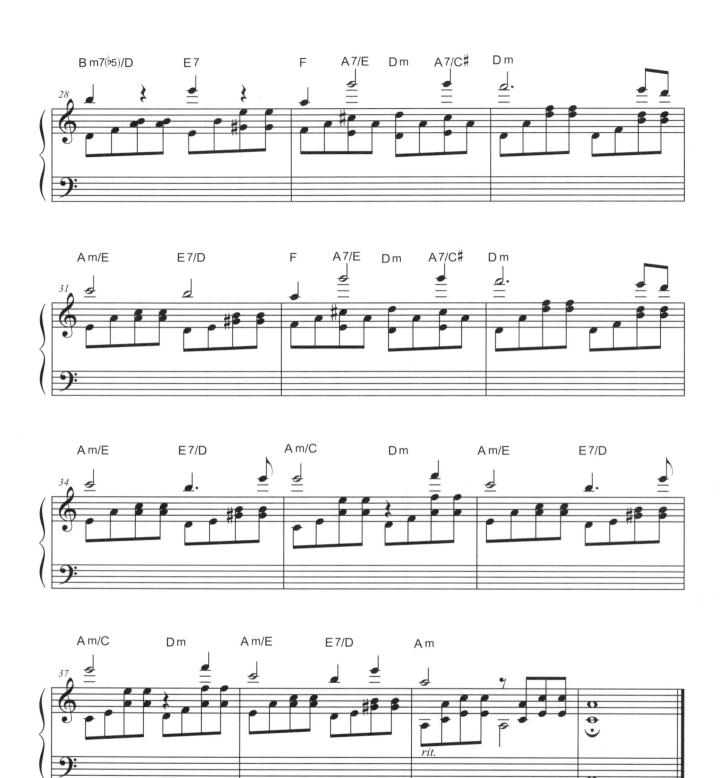

27 孔雀之舞

共國作曲家佛瑞最受歡迎的的名曲

佛瑞的作品特點是擁有許多 線條優美的旋律,在每一顆 音符的音色上,都集中在尋 找最為純淨的聲音;而他所 創作出來的甜美歌曲也為代 代世人所青睞。

他的和弦及器樂法相對於古 典樂曲來說並沒有太大的變 革,然而他所擁有的和弦協 調性及高超的和聲技巧,使 他的大提琴奏鳴曲、小提琴 奏鳴曲、鋼琴奏鳴曲以至於 藝術歌曲等等,樂曲內所蘊 含的獨創性動機,情感表達 的內涵之豐富,大大展現了 內心世界的最高之作。

■ 關於這首歌

佛瑞(Gabriel Urbain Fauré, 1845-1924)可說是連接聖桑與德布西兩個世 代的橋樑,對於近代法國樂壇有極大的貢獻,他的創作雖然局限於聲樂和室內 樂,但是起著非常重要的承上啟下之作用,成為法國音樂年輕一輩作曲家的 精神領袖。他在歌曲上成果豐碩,徹底發揮法文的語感,創造新的旋律,以鋼 琴為伴奏作出極具特性而柔軟的音響,作品相當成功。這首孔雀之舞是佛瑞於 1887年所創作的非常有名的弦樂作品,孔雀舞曲原是指16-17世紀歐洲貴族莊 嚴的男女雙人行列舞蹈,晚近的作曲家取名為孔雀之舞的作品,往往有一種故 意向古老靠攏的情態,像佛瑞的孔雀之舞,就是一個現代版的文藝復興時期版 本,此曲相當受到喜愛,經常可聽見大眾媒體播放不斷。

編曲解析

- 第1小節到第17小節為A段,由簡單的八分音符伴奏,來帶出有優美感的 主題。
- 第18小節開始為B段,和弦變化豐富優美,然後E7的顫音將音樂帶回到A 段主題。第27小節回到A段,主題加入八度音和和弦音,音響更豐富。
- 第43小節為非常特別的C段,是以對位法譜成的。
- 第60小節又回到B段稍作變化,接著在第69小節又回到A段,左手的伴奏 更加開展而複雜,使得曲子色彩越來越豐富,後反覆引用A段樂句並做變 化,進入最末段D,最後以重複及和聲多彩的樂段作結束。

● 技巧運用

- 這首曲子的難度隨著A段的重複出現及和聲音的添加,技巧越來越困難, 越到後面越需要多練習。
- C段是整個曲子裡最特別的,在一整個浪漫優美的曲風裡,出現了一段對 位音樂,似乎跟別人都格格不入,但卻又顯得匠心獨運,總之這段樂曲音 符並不難,難的是如何在各聲部帶出主題,請先好好將他們標示出來。

孔雀之舞

改編 劉怡君

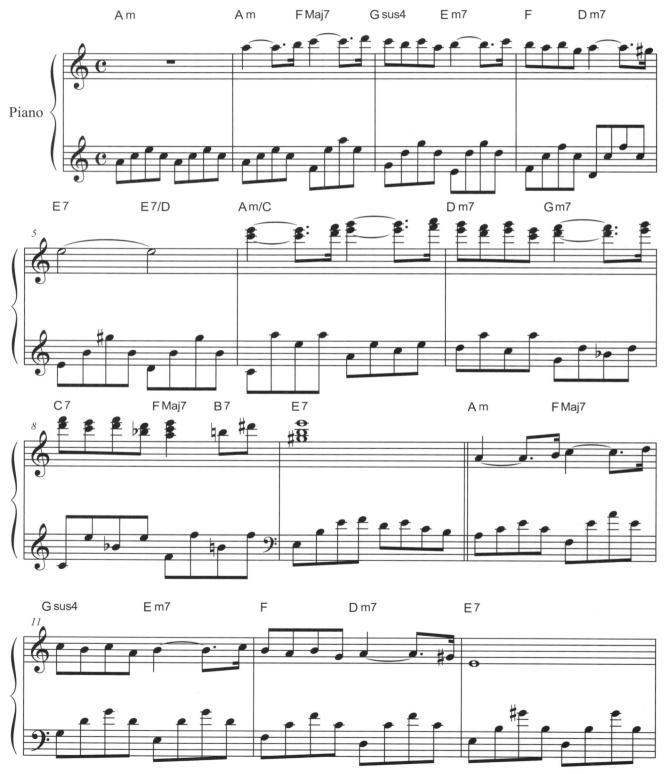

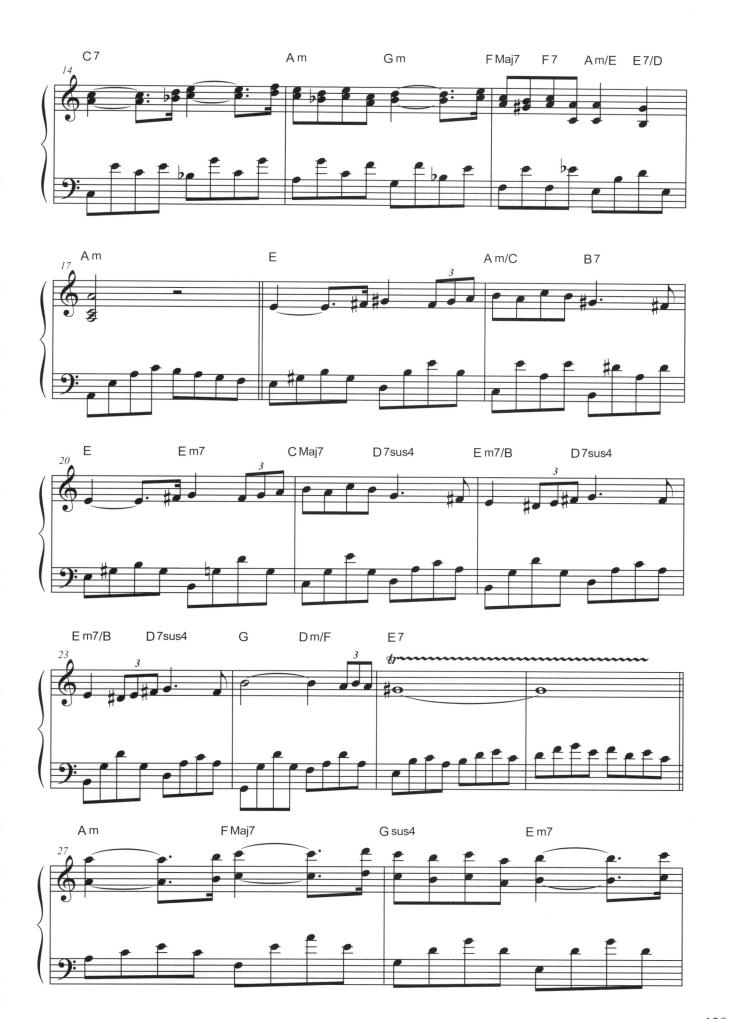

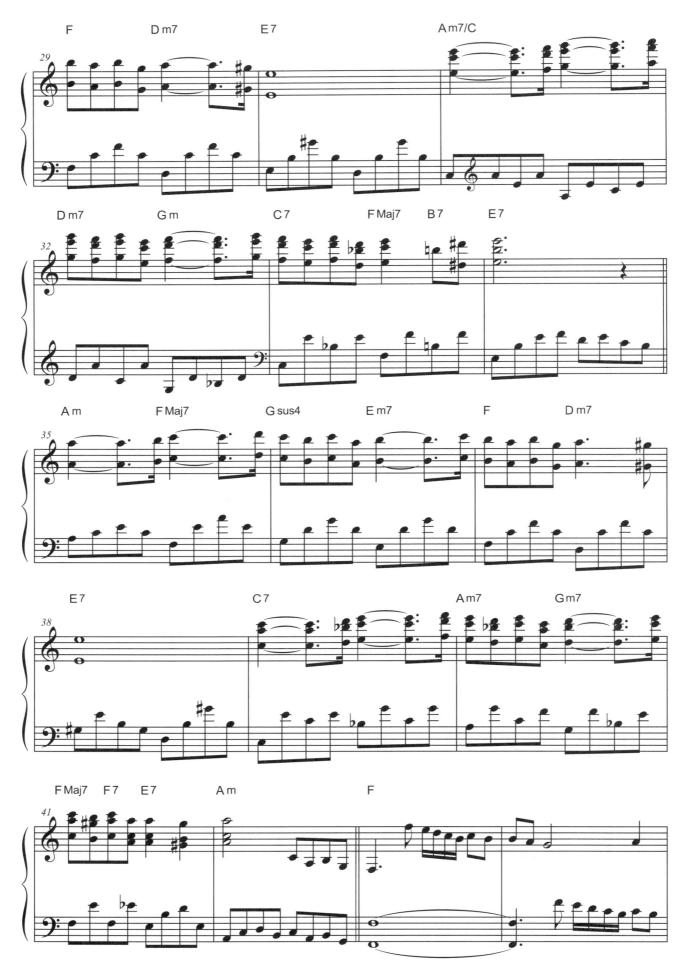

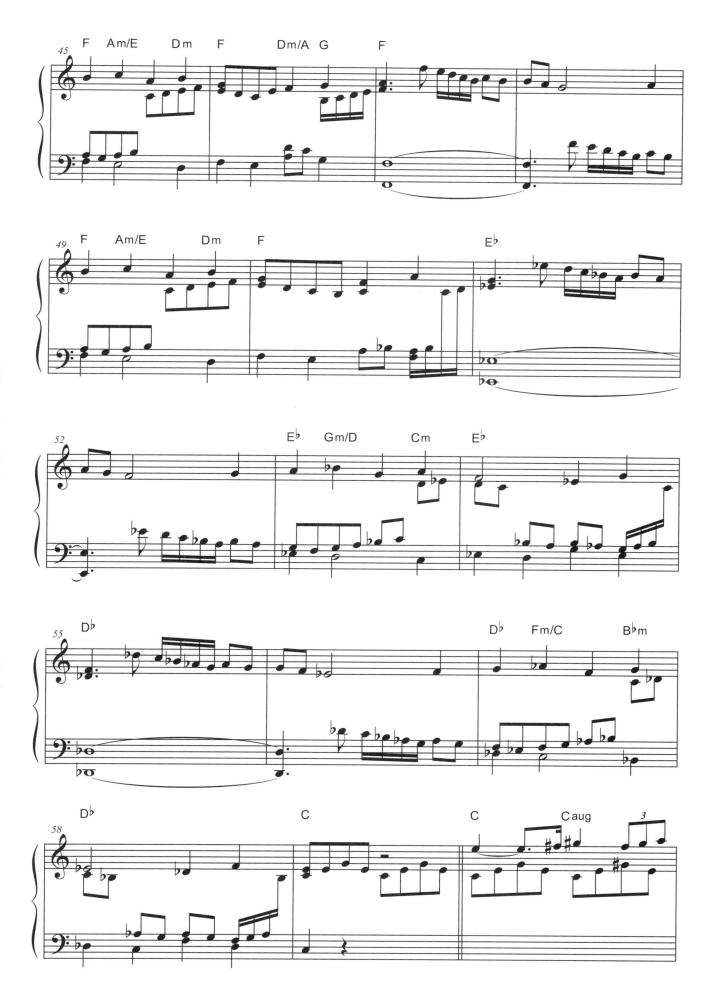

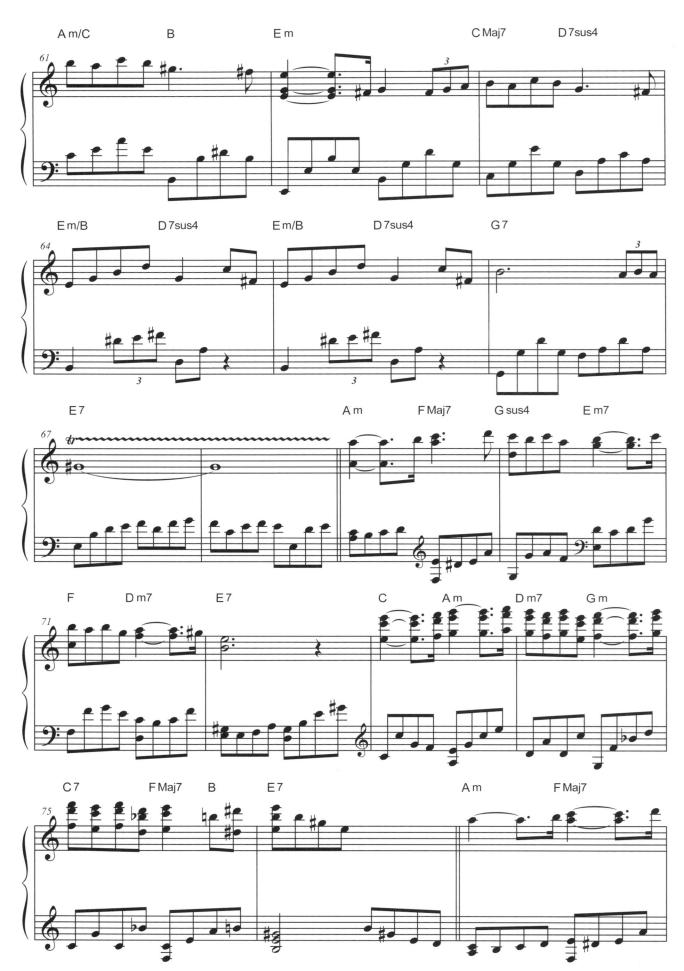

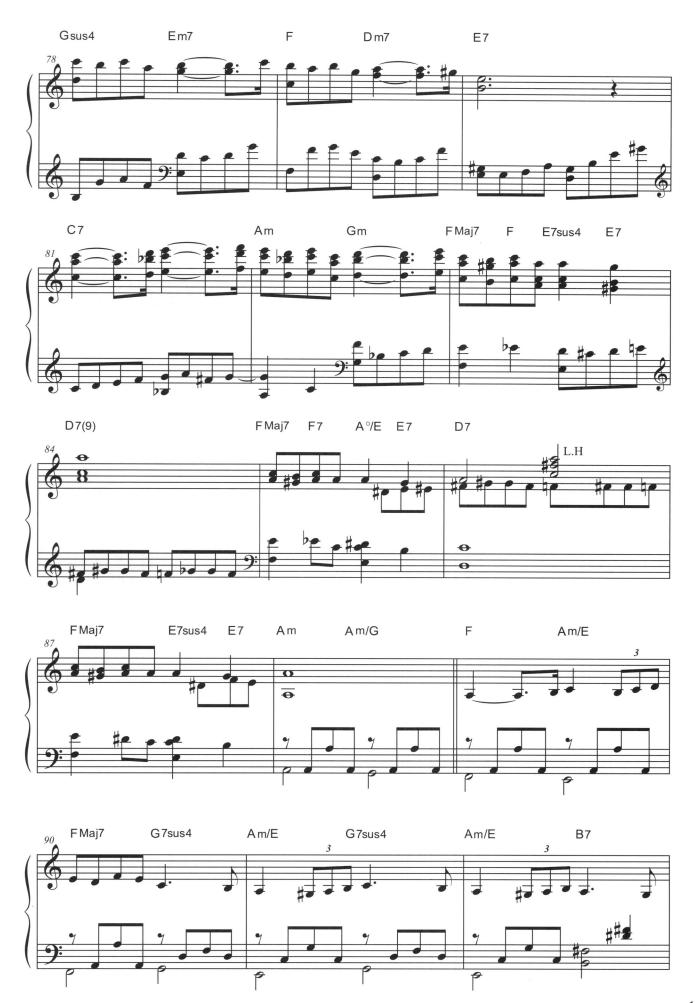

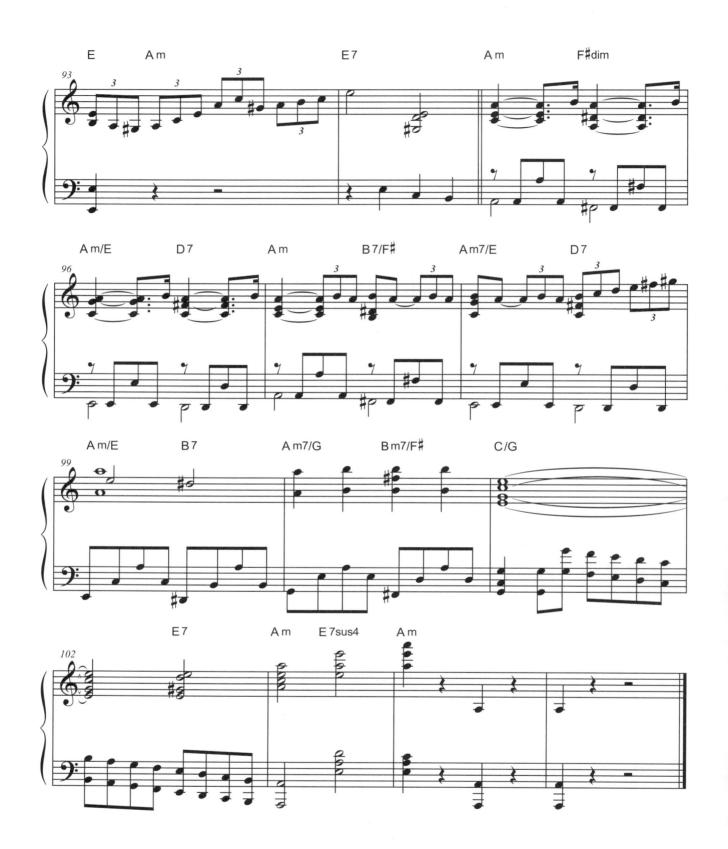

28 死公主之孔雀舞

約瑟夫・莫里斯・拉威爾 (法語:Joseph-Maurice Ravel, 1875年3月7日 -1937年12月28日),法國 作曲家和鋼琴家。生於法國 南部靠近西班牙的山區小城 西布勒,1937年在巴黎逝世 時,已經是法國與克勞德: 德布西齊名的印象樂派作曲 家。

他的音樂以纖細、豐富的情 感和尖銳著稱,同時也被認 為是二十世紀的主要作曲家 之一。他的鋼琴樂曲、室內 樂以及管弦樂在音樂史上不 容忽視。

鋼琴曲諸如《Miroirs》和 《加斯巴之夜》是經典的作 品,管弦樂例如《達夫尼與 克羅伊》,還有替穆索斯基 編曲的《展覽會之畫》出色 的展示了他以音樂表現光影 色彩的技巧。

● 關於這首歌

作曲家和鋼琴家拉威爾(Joseph-Maurice Ravel, 1875-1937)生於法國南 部,在洗鍊優雅的古典精神中寫下明晰高雅的音樂,他的作曲技巧純熟卓越, 被譽為「音的煉金師」。學生時代的拉威爾曾受夏布里耶及薩替影響而走向奔 放之路線,後來繼承佛瑞而走向「探求古典形式原理從而創新和聲」的作風, 他雖然和德布西一樣是印象派作曲家,但音樂整體來說與前者迥然不同。德布 西的音樂富想像朦朧的詩意,而拉威爾的作品節奏鮮明,他的作品恪守著古典 主義傳統,但樂思自由奔放。跟他的老師佛瑞一樣,拉威爾也寫了一首「孔雀 之舞」,這是他學生時代就譜寫出的極富創意的鋼琴作品,法語原意是《為一 位已故公主而作的帕凡舞曲》,十多年後拉威爾又將它改編為管弦樂的曲子。

編曲解析

- 這首「孔雀之舞」的曲式ABACA,與佛瑞的「孔雀之舞」類似,並且它 們都是由簡入繁,隨著A段重複出現而越來越複雜的曲子。
- 2 請注意曲中偶有2/4拍子插入4/4拍子之中。
- 第28小節回到A段,左手伴奏變得更為豐富,而第60小節的第三次回到A 段,更是加入了右手的變化,更為精巧複雜。

● 技巧運用

「和弦琶音」的彈奏,應該可以做為這首樂曲的練習重點(雖然此曲還有 其他的技巧需要克服),第28小節以及第60小節開始的A段,左手許多的 和弦琶音,都需要單獨挑出來好好練習,注意手腕的運動。

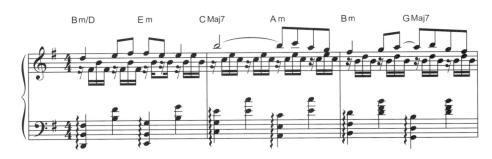

- 2 再來就是最後兩小節那一長串的和弦琶音,需要好好把它們的指法搞定, 一定要音樂得注意呼吸,而不是快速彈完這些琶音就好。
- 3 小提醒:第39小節的第3拍和第4拍,空心八度由左手彈奏。

死公主之孔雀舞

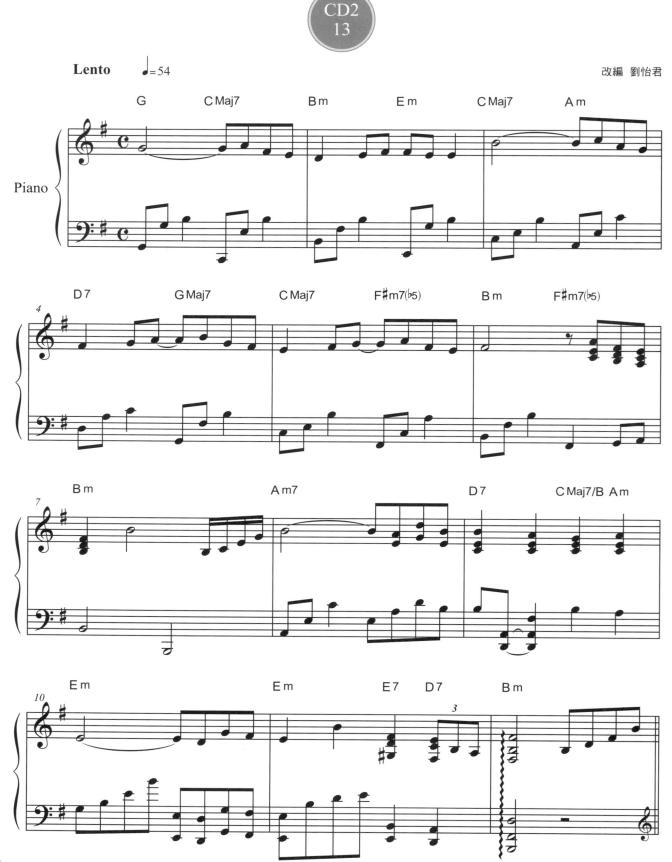

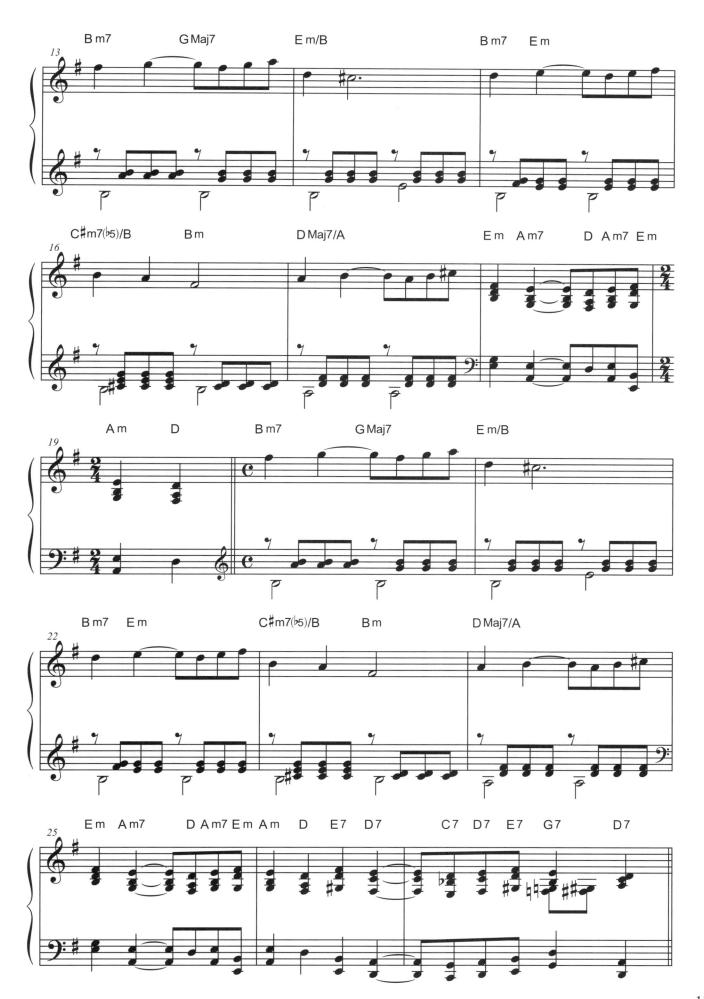

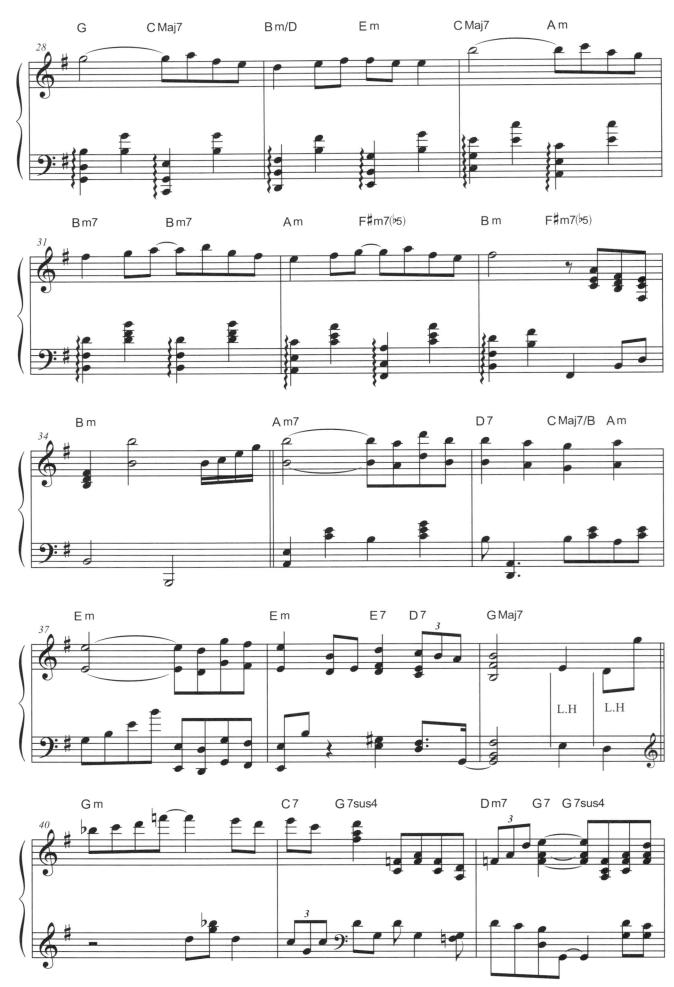

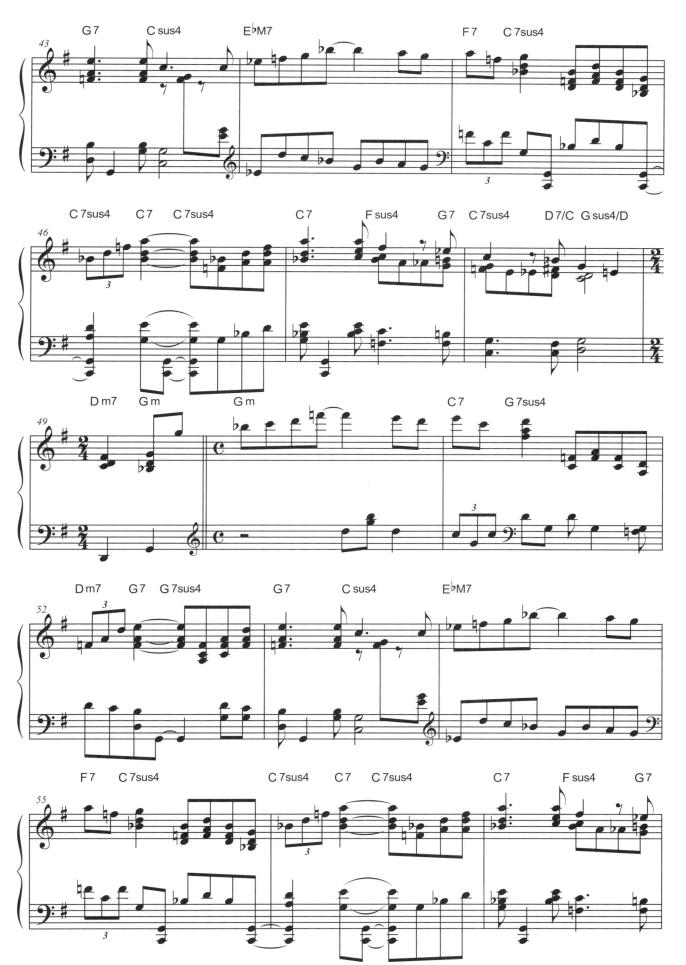

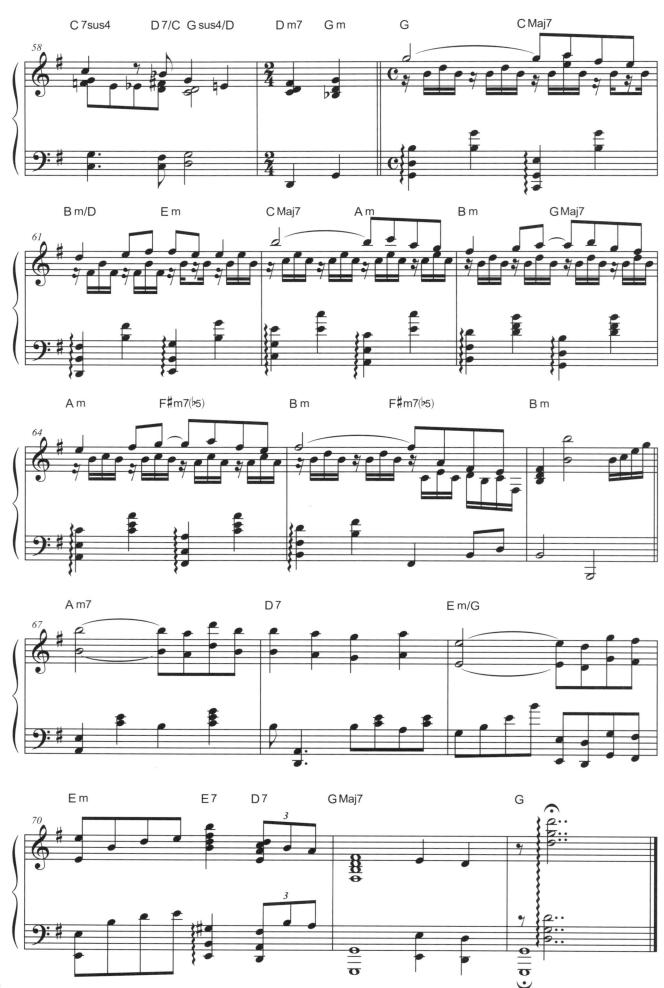

29 第一號匈牙利舞曲

熱情又哀愁的吉普賽風鋼琴曲

約翰內斯・布拉姆斯(德語: Johannes Brahms, 1833年 5月7日-1897年4月3日), 浪漫主義中期德國作曲家。 生於漢堡逝於維也納,他的 大部分創作時期是在維也納 度過的,是維也納的音樂領 袖人物。他被一些評論家將 其與巴哈(Bach)、貝多芬 (Beethoven)排列在一起 稱為三B。他對標題音樂與華 格納樂劇形式不認同,走純 粹音樂路線。

【代表作】

《德意志安魂曲》

《海頓主題變奏曲》

● 關於這首歌

與巴哈、貝多芬並列德國古典音樂史上「三B」的音樂巨擘布拉姆斯 (Johannes Brahms)於1833年5月7日誕生於德國漢堡市,後來移居維也納。 布拉姆斯所屬的年代是幻想、抒情或標題性音樂風行的浪漫樂派時期,但當時 有一些作曲家對華格納的戲劇式與標題音樂的手法,產生了一股反動的力量, 轉而採用古典樂派莊重的純音樂的形式,同時又加入浪漫樂派的詩情與幻想手 法,因而產生了所謂「新古典主義」,布拉姆斯就是其中的主要代表人物。他 不曾寫過歌劇和標題音樂,一心一意邁向絕對音樂。布拉姆斯受小提琴家拉梅 尼影響,對匈牙利吉普賽音樂產生興趣,因而收集音樂編集了藝術性非常豐富 的21首「匈牙利舞曲」。後來布拉姆斯又將其中的第1、3、10號改編成管弦 樂曲。

編曲解析

- ◢ 此曲原為鋼琴4手聯彈,為了改編成一人獨奏,伴奏上做了不少調整及刪 減以減低難度,建議大家去聽原曲。
- 本首樂曲為g小調,段落可分為ABCAB,皆是由許多快速的十六分音符組 成,澎湃而熱情,技巧頗高。

● 技巧運用

◢ 此曲的快速音群很多,對彈奏者是很大的挑戰,更甚者是如第5小節這種 主旋律彈完,下一拍馬上接著往上大跳19度彈奏十六分音符,技巧更是 非常困難,要練習、練習、再練習。

- 第73小節為C段,在此的拍子本來是非常Rubato,通常會變慢然後突然 又加速,但為了不讓聽CD範奏的自學者畫虎不成,所以不做速度變化, 大家自行參考原曲。
- 另網路上有音樂家一人獨奏並且技巧超高的演奏片段,大家可去讚嘆一 下。

第一號匈牙利舞曲

CD2 14

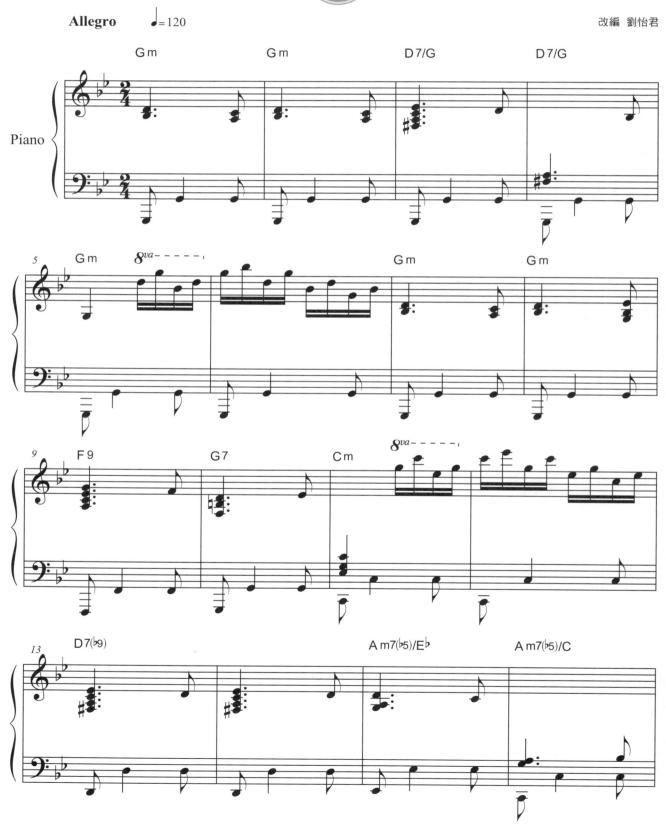

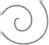

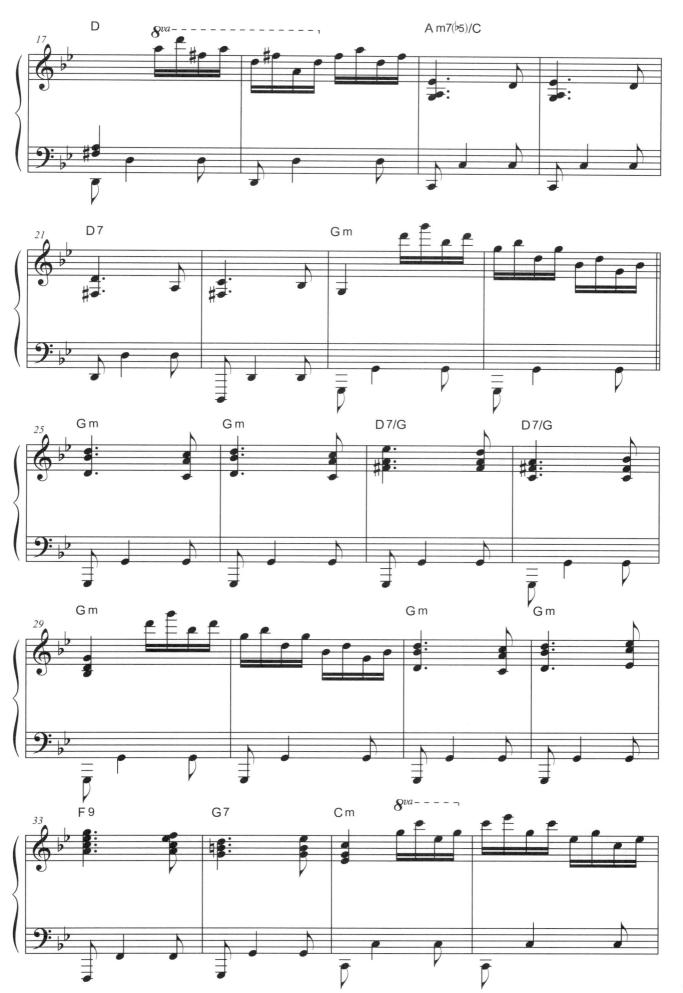

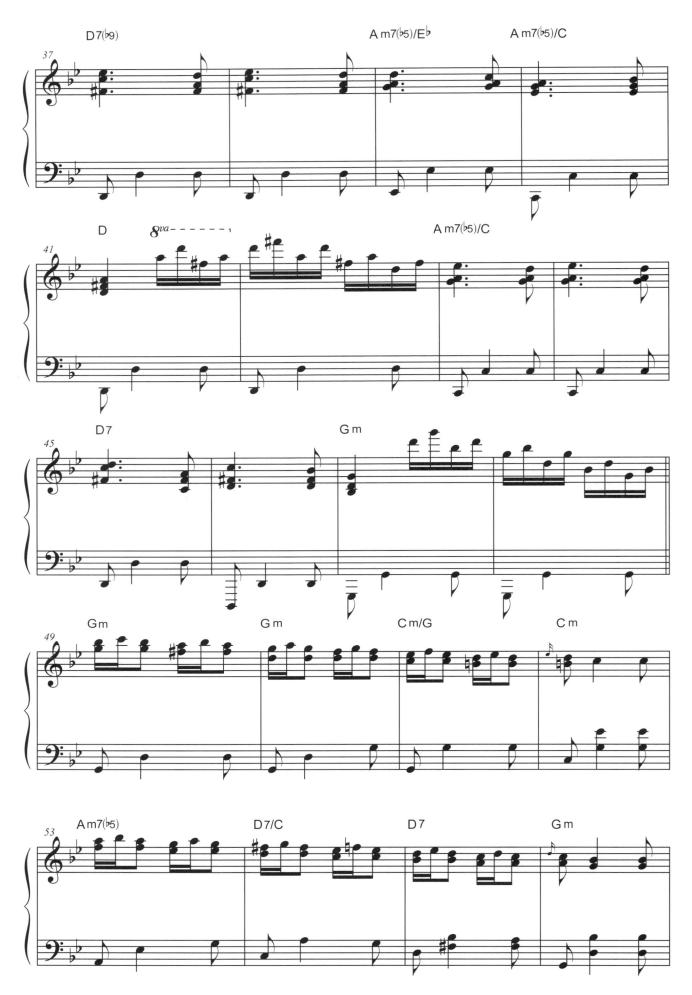

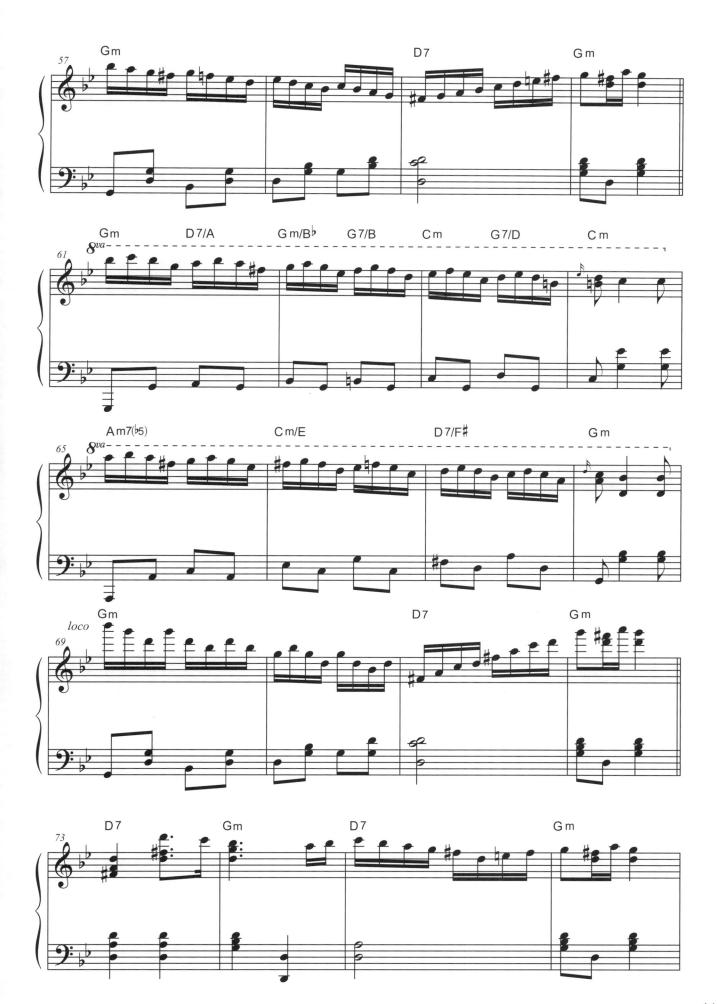

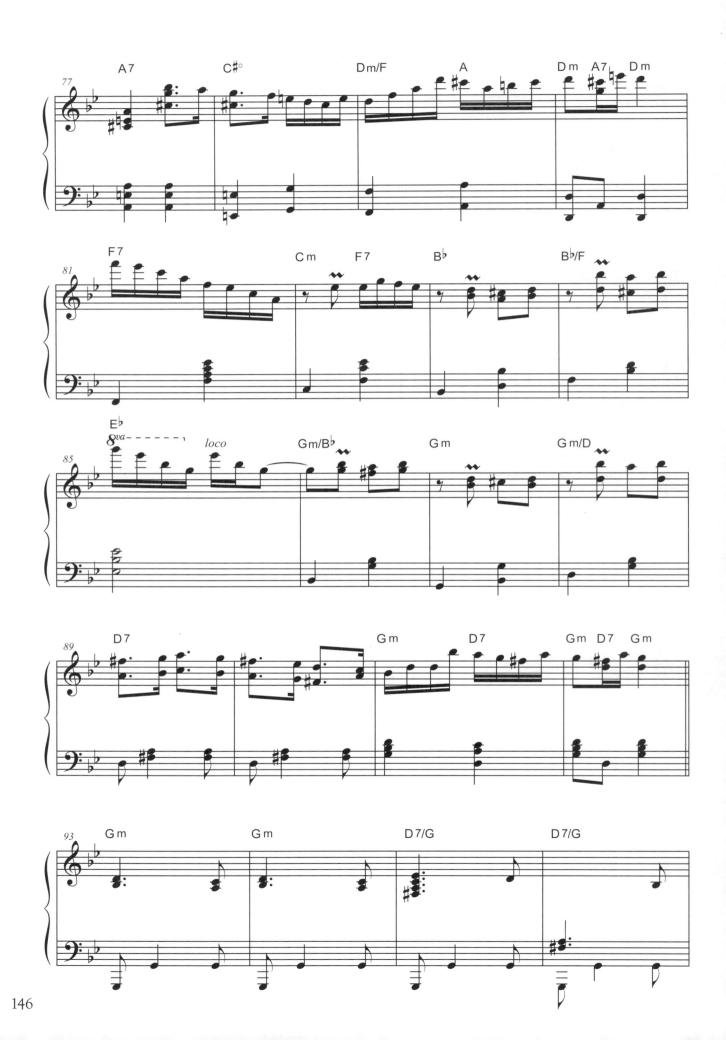

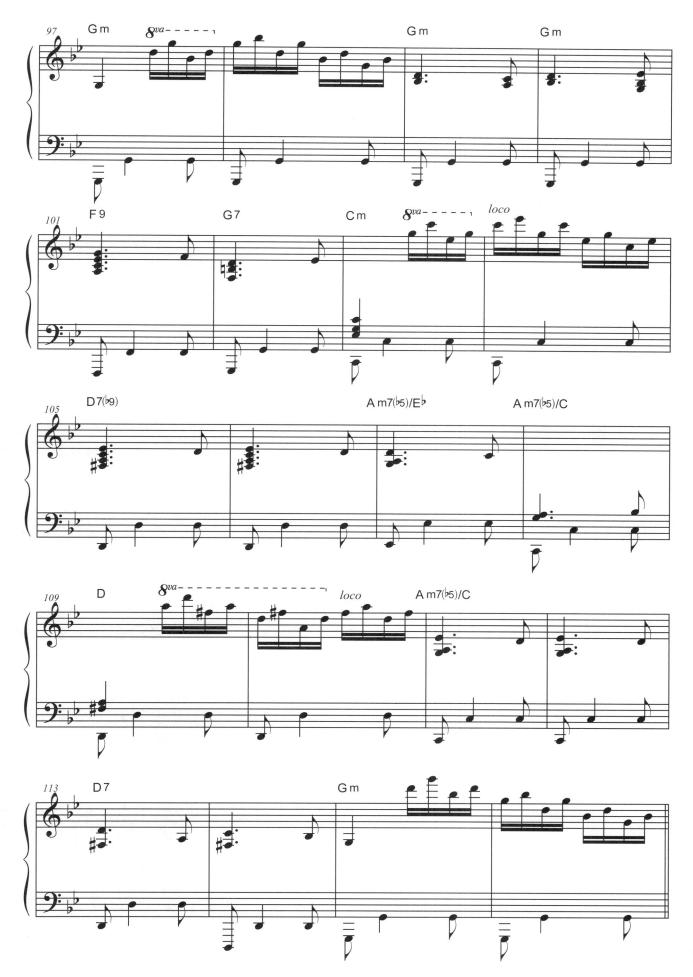

30 帕格尼尼主題狂想曲

拉赫曼尼諾夫(俄語: СергейВасильевич Рахманинов,1873年4 月1日-1943年3月28日) 是 一位出生於俄國的作曲家、 指揮家及鋼琴演奏家,1943 年臨終前入美國籍。他的作 品甚富俄國色彩,充滿激 情、旋律優美,其鋼琴作品 更是以難度見稱,不少鋼琴 演奏家曾納入表演曲目中。 拉赫曼尼諾夫編寫了五首以 鋼琴及交響樂演奏的作品, 分別為四首鋼琴協奏曲及 《帕格尼尼主題狂想曲》, 其中以《第二鋼琴協奏曲》 及《第三鋼琴協奏曲》最 著名,《帕格尼尼主題狂想 曲》中一段行板(Var.18)更是 膾炙人口之作,被電影《似 曾相識》(Somewhere in Time) 採納為背景音樂。

關於這首歌

看過電影《似曾相識》的觀眾都知道,電影裡面採用了一段感傷卻非常優美 的古典音樂,那是由俄國作曲家、指揮家及鋼琴演奏家拉赫曼尼諾夫(Sergei Rachmaninoff, 1873 - 1943)所譜寫的「帕格尼尼主題狂想曲」第十八段變 奏。拉赫曼尼諾夫不僅是紅極一時的鋼琴家,也是莫斯科西歐樂派中非常有名 的作曲家,他的作品甚富俄國色彩,並且充滿了抒情及鳳傷性,鋼琴作品更是 以難度見稱,不少鋼琴演奏家曾納入表演曲目中。歷史上以著名的帕格尼尼小 提琴獨奏曲《第24號隨想曲》加以變化改編的作曲家非常多,如布拉姆斯、 李斯特、韋伯等,拉赫曼尼諾夫也是其一。此曲於1934年在美國首演,成為 膾炙人口的經典曲目,全曲由主題與24段變奏組成。

編曲解析

- 此曲原為降D調,在這裡改為C調,並簡化複雜繁多的和弦。
- 2 又此曲原為鋼琴協奏曲形式,編曲上並無做太多改編,只是將鋼琴及管弦 樂的兩部分合而為一,並盡量簡化再簡化,希望技巧的部分不至於太過困 難,但是譜中處處可見優美但艱澀的樂句,需要下很大的功夫練習,這也 是這首曲子置於本書最後一首的原因。

● 技巧運用

- ▲ 技巧極佳的鋼琴家拉赫曼尼諾夫先生的手有多大?若是你了解之後,就能 體會為何他所譜寫的曲子難度都這麼高。彈奏這首曲子手指需要極多的延 展及撐大,幾乎無時無刻都在給手施加壓力,需要注意身體以及整個手臂 的放鬆。
- 此曲切忌按拍子彈奏,每個樂句都要注重呼吸及音樂性。

帕格尼尼主題狂想曲

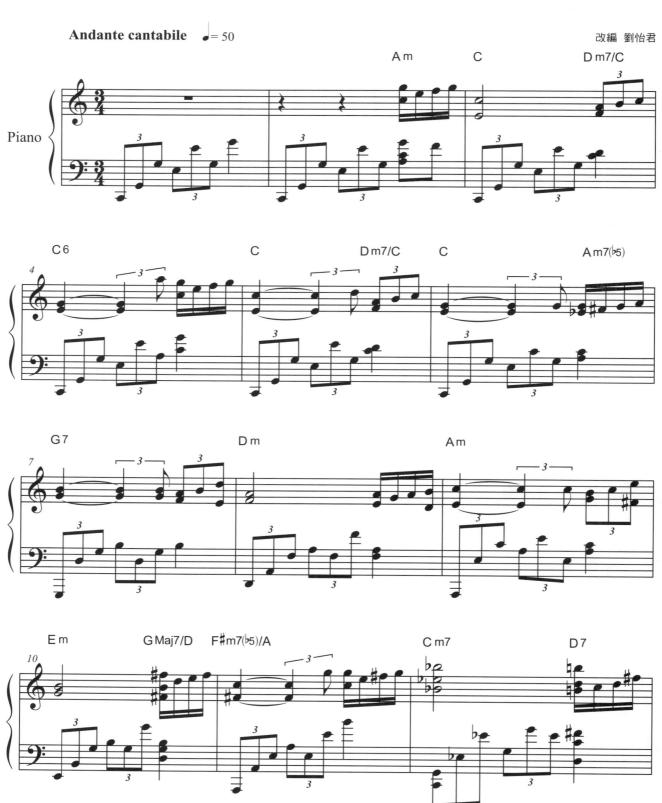

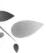

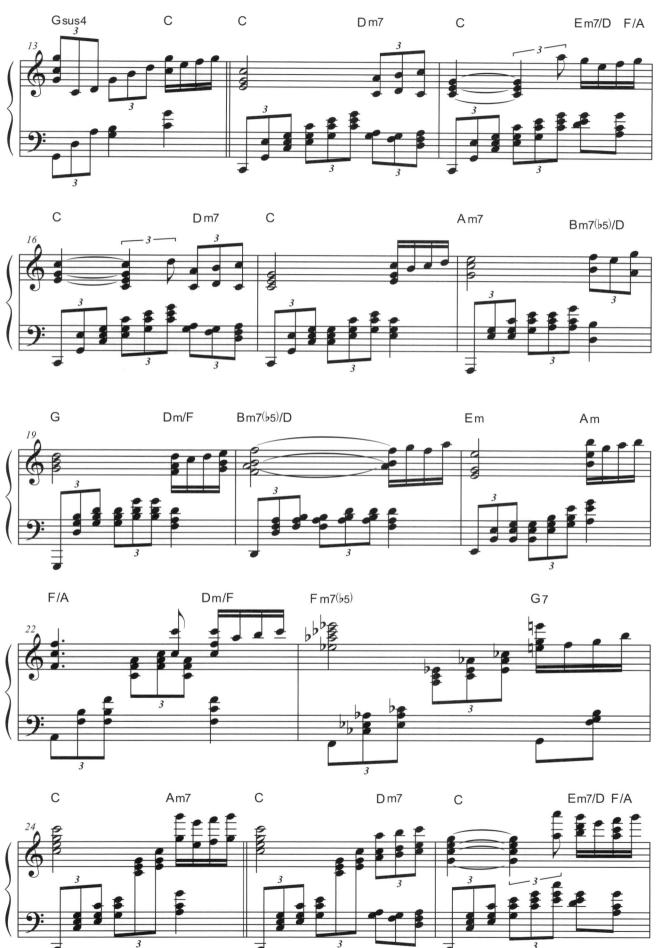

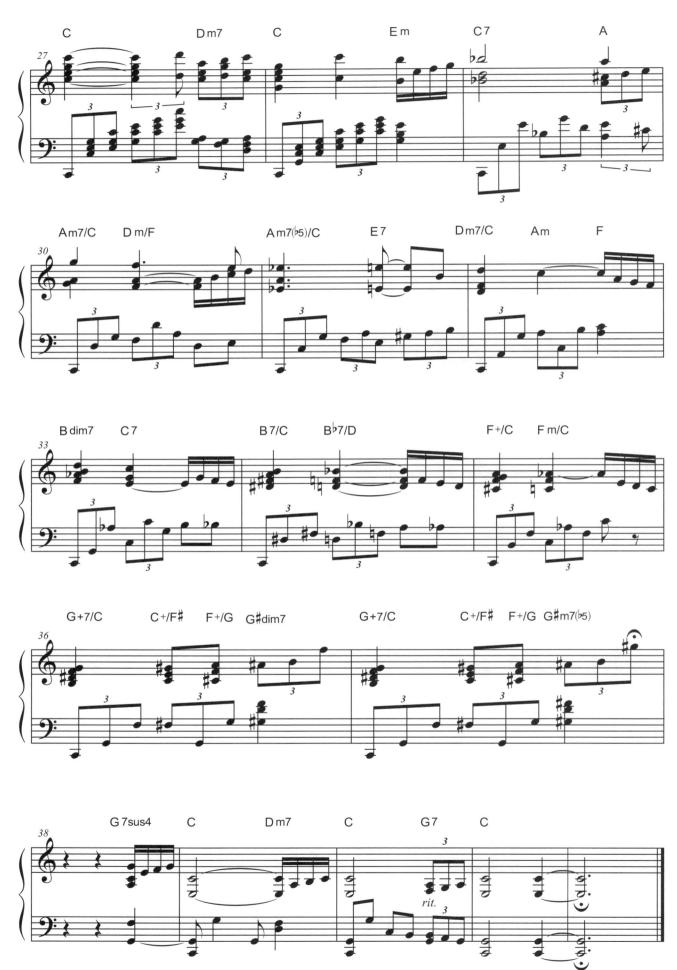

ノノノノ鋼琴首大首選系列

Hillim古典名曲 鋼琴百大首選

朱怡潔 編著 / 定價480元

- 収錄最經典、最多人 喜愛之古典精選名曲 共101首。
- 鋼琴左右手完整總譜。
- 經適度改編成適合鋼 琴彈奏之樂譜,難易 滴中。
- 善用音樂反覆記號編 寫,每首歌曲翻頁 降至最少。

细的的 中文經典鋼琴百大首選

何真真 編著 定價480元

HIMON 阿洋流行鋼學面次首選

邱哲豐 編著 定價480元

出的的 中文流行鋼琴面大首選

朱怡潔、邱哲豐編著 定價480元

編著 / 何真真、劉怡君 鋼琴編曲 / 何真真、劉怡君 製作統籌 / 吳怡慧 封面設計 / 陳美儒 美術編輯 / 陳智祥 譜面輸出 / 郭佩儒 CD後製 / 麥書 (Vision Quest Media Studio)

出版 / 麥書國際文化事業有限公司 登記證 / 行政院新聞局局版台業第6074號 廣告回函 / 台灣北區郵政管理局登記證第03866號 ISBN / 978-986-6787-95-9

發行 / 麥書國際文化事業有限公司 Vision Quest Publishing Inc., Ltd. 地址 / 10647台北市羅斯福路三段325號4F-2 4F-2, No.325,Sec.3, Roosevelt Rd., Da'an Dist.,Taipei City 106, Taiwan(R.O.C) 電話 / 886-2-23636166,886-2-23659859 傳真 / 886-2-23627353 郵政劃撥 / 17694713 戶名 / 麥書國際文化事業有限公司

> http://www.musicmusic.com.tw E-mail:vision.quest@msa.hinet.net

中華民國101年5月 初版 本書若有破損、缺頁請寄回更換 《版權所有,翻印必究》

最多流行歌曲 的鋼琴雜誌

S 師 編 輯

偶像劇主題曲

美日動畫配樂

爵士鋼琴講座

電影經典音樂

数學演奏光碟

iTOUCH長期訂戶優惠價

₩ 440_x

一年特價 1000

+240元掛號

麥書國際文化事業有限公司 發行 台北市羅斯福路三段325號4F-2 電話: (02)2363-6166 www.musicmusic.com.tw

○寄款人請注意背面說明○十上海上而完的於其如時內	四个收錄出電腦中歌請勿填為 郵政劃撥儲金存款收據	校	校市	水	d to		本	禁	会 窗	X4.	悟	を記している。	2 卷		新	華	原	校	款	推
存款單	3 數台縣 1 1 1 1 1 1 1 1 1 1 1 1 1 1 1 1 1 1 1		T.	麥書國際文化事業有限公司	*	寄 款 人	姓	72			洪	幔	7	維斯向收款機						虚線內備供機器印錄用請勿填寫
郵 政 劃 撥	展 1 7 6 9 4 7 1	· (通訊欄(限與本次存款有關事項)	新世紀鋼琴古典名曲30選 訂 (環)													│ □ 我要用掛號的方式寄送	每本55元,郵資小計	總 金 額 元 元	

憑本書劃撥單購買本公司商品, 一律享**9** 折優惠!

> 24H傳真訂購專線 (02)23627353

郵局收訖章者無效。 列印或經塗改或無收款 係機器印製,如非機器

郵政劃撥存款收據

注意事項

二、如欲查詢存款入帳詳情 本收據請詳加核對並妥 為保管,以便日後查考

> 日 111 11

H

時,請檢附本收據及已

111 、本收據各項金額、數字 郵局辦理。 填妥之查詢函向各連線

調 亭 款 Hi:

部

帳號、戶名及寄款人姓名通訊處各欄請詳細填明,以免誤寄 每筆存款至少須在新台幣十五元以上,且限填至元位為止 抵付票據之存款,務請於交換前一天存入。

倘金額塗改時請更換存款單重新填寫 本存款單備供電腦影像處理,請以正楷工整書寫並請 本存款單不得黏貼或附寄任何文件。 符;如有不符, 本存款金額業經電腦登帳後,不得申請駁回 帳戶如需自印存款單,各欄文字及規格必須與本單完全相 各局應婉請寄款人更換郵局印製之存款單填

4 帳戶本人在「付款局」所在直轄市或縣(市)以外之行政區 本存款單帳號及金額欄請以阿拉伯數字書寫 域存款,需由帳戶內扣收手續費

寫,以利處理。

. 易代號: 0501、0502現金存款 0503票據存款 2212劃撥票據託收

本公司可使用以下方式購書

勿折豐

- 1. 郵政劃撥
- 2. ATM轉帳服務
- 3. 郵局代收貨價
 - 4. 信用卡付款

洽詢電話:(02)23636166

鋼琴演奏特搜全集

「交響情人夢 ,經典古典曲目完整 ,喜愛古典音樂琴友絕對不可錯渦

麥書國際文化事業有限公司

www.musicmusic.com

新世紀鋼琴 古典名曲 AND 7 選

讀者回函

感謝您購買本書!為加強對讀者提供更好的服務,請詳填以下資料,寄回本公司,您的資料將立刻 列入本公司優惠名單中,並可得到日後本公司出版品之各項資料及意想不到的優惠哦!

姓名		生日	1 1	性別	性別 男 女						
電話		E-mail	(9							
地址			校								
●請問您曾經學過的樂器有哪些 ?											
□鋼琴	□吉他 [□弦樂	□管樂	□ 國樂	□ 其他						
動 請問 您 是 從 何 處 得 知 本 書 ?											
□書店	□ 網路 [] 社團	□ 樂器行	□ 朋友推薦	□ 其他						
●請問您是從何處購得本書?											
□書店	□ 網路 [] 社團	□ 樂器行	□ 郵政劃撥	□ 其他						
動請問您認為	本書的難易度如	何?									
□ 難度太高	□ 難易適中 [] 太過簡單									
動請問您認為	本書整體看來如	何?									
□ 棒極了	□ 還不錯 [] 遜斃了									
●請問您認為2	本書的售價如何	?									
□ 便宜	□ 合理 [] 太貴									
●請問您最喜歡	数本書的哪些部	份?									
□ 教學解析	□ 編曲採譜	☐ CD 教	學示範] 封面設計	□ 其他						
●請問您認為2	上書 還需要加強	哪些部份?	(可複選)								
	□ 教學内容			〕銷售通路	□ 其他						
●請問您希望未來公司為您提供哪方面的出版品,或者有什麼建議。											

寄件	人	
地	址	
		L

廣告回函台灣北區郵政管理局登記證台北廣字第03866號

郵資已付 免貼郵票

参麥書國際文化事業有限公司

10647 台北市羅斯福路三段325號4F-2 4F.-2, No.325, Sec. 3, Roosevelt Rd., Da'an Dist., Taipei City 106, Taiwan (R.O.C.)